矇矓的恆星

李奧納多‧達‧文西

韓秀 著

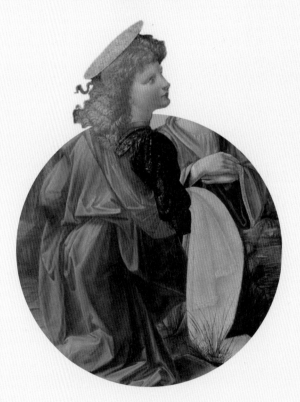

Leonardo da Vinci:
Polymath and Mystery

三民書局

寫在前面

　　這所石頭房子坐落在蒙蒂柯耶洛（Monticchielo）彎彎曲曲的石頭街巷裡。已經是五月了，站在托斯卡尼（Tuscany）豔陽下只需一件薄薄的毛衣就非常舒服了，但是走進這所十五世紀的房子，在石牆、石地、高聳而不平整的石階中間，抬眼望著頭上低懸的木梁，只覺得冷，從行李箱裡抽出羽絨上衣披在肩上，還是不停地打寒顫，只好認真穿起來，把拉鍊拉到下巴底下，這才覺得好受一點。在華盛頓透過網路租賃這棟房子的時候，當地的仲介人很得意地告訴我，那是一所豪宅，五百多年前是席也納（Siena）一位富商的別墅，冬暖夏涼的好居所。

　　夜間，蓋著沉重的厚被子還是冷，再蓋上電毯，這才稍稍暖和過來。清早，再也睡不著，在昏暗的燈光下摸著牆壁小心翼翼走下樓，發現石頭牆壁竟然是濕的，好像是淚水正順著凹凸不平的石塊流下來。心頭一驚，當年的豪宅是這個樣子，那麼平民的住所又當如何？

　　遠觀這個只有一百五十位居民的小村，真是美麗，小丘

頂上唯一的餐廳不但提供最棒的托斯卡尼美食，而且從任何一面窗戶望出去，包括不遠處的席也納都能夠盡收眼底。

　　走進餐廳，義大利帥哥笑臉迎人，他為我拉開椅子，親切地問道：「您今天早上喜歡番茄配瑪茲瑞拉（mozzarella）起司，還是十八個月的帕爾馬（Parma）火腿配甜瓜？」我神思恍惚，回答他說：「我今天到文西（Vinci）去。」他脫口而出：「那裡很冷的。」點點頭，轉身離開了。幾分鐘之後，一壺熱咖啡、一小盤火腿甜瓜、一大盤熱氣騰騰的牛柳蛋捲配馬鈴薯、一張小小的地圖，以及托斯卡尼旅遊局印製的英文版《文西導覽》端到了我面前：「來回車程最少三個小時，您今天的行程會很辛苦。」帥哥這樣說。

　　從我現在坐著的地方向西北行，經過恩波利（Empoli），再向北走不遠就是文西，文西城皮耶羅先生的兒子李奧納多（Leonardo di ser Piero da Vinci, 1452–1519）的出生地就在文西以北三公里的所在，一個叫做安基亞諾（Anchiano）的小村莊。地勢比較高的文西屬於佛羅倫斯（Firenze）行省，與那個名城在同一個緯度上，距離只有十七公里，而且可以鳥瞰阿爾諾河（Arno）從佛羅倫斯潺潺而來經過恩波利

往西，前往提雷尼亞海（Mar Tirreno）。蒙蒂柯耶洛則屬於席也納行省，幾乎位於佛羅倫斯正南。一邊吃早餐，一邊看地圖，安基亞諾是我這一天最重要的目的地，不到一百公里，單程行車一個半小時應該是夠了。

「你們**保存了十五世紀的樣貌！**」面對這份單薄的導覽，我驚訝出聲。「李奧納多出生的房子而已，其他的部分都現代化了。外部是老樣子，裡面已經有會議室、展廳等等，硬木地板、照明設備、電腦等等現代玩具一應俱全。」帥哥這樣說。

走出餐廳，停車場上，租來的深藍色飛雅特小汽車沐浴在陽光下。我坐進車子聽著引擎發出奇怪的轟鳴，不禁讚嘆：「車子不大，動靜不小。」瞬間，車子竟然安靜下來，我拍拍方向盤表示讚許，倒車，駛出停車場，緩緩地上了唯一的一條彎彎曲曲的路，前往北方不遠處文西。

小路上，車子不多，叉路卻不少，通往一個又一個美麗的小村鎮。我目不斜視，直奔文西。一個多小時而已，右手邊出現文西市的李奧納多‧達‧文西廣場和上面的建築群，李奧納多博物館。廣場上有遊客，博物館門口有二、三十人

的兩個小型旅遊團。左手邊，推土機正在小河莫迪契尼（Rio dei Morticini）之畔小心翼翼地挖土，好像生怕碰痛了這條窄窄的在綠草叢中若隱若現蜿蜒向前的小河。我目不轉睛，沿著上坡的小路直奔三公里之遙的安基亞諾，把車子停在一所石屋門前的小型停車場上。石屋山牆上掛著一個土紅色的牌子，說明這是一處古蹟，得到政府的保護。陳舊的紅瓦之下，這所孤零零地坐落在山坡上的丁字形建築，粗糙、不同顏色、形狀不一、大小各異的石塊砌成的牆壁上開了幾扇窗戶，黯淡無光地鑲嵌在堅固而粗糙的木頭窗框裡。停車場上只有我那輛小飛雅特，走近大門，門開著，門側有一個白色的牌子，金字篆刻：「李奧納多・達・文西出生之屋」，下面列表博物館開門時間。近門的一扇窗戶上方有一塊灰色浮雕，看起來是皮耶羅先生家族紋章的複製品，整棟房子外牆唯一的裝飾。

　　靜謐無聲，沒有半個人影，門開著，裡面黑洞洞的。跨過石頭門檻，一步踏進去，寒氣撲來，室內外的溫差最少有十五度。眼睛很快適應了室內的昏暗，看清楚了地面是經過多年踩踏的石頭，凹凸有致，泛著溫潤的光澤。空闊的四壁

之間沒有一件家具。耶穌誕生的馬廄裡還有溫暖的麥草，這裡只有一個石砌的火塘，烏黑，堆積著灰燼；灰燼之上歪斜站立著一個烏黑的三角鐵架，上面吊著一只烏黑的已經變形的鍋子。火塘附近的石牆上有著灰黑色的煙痕，年代久遠，再也無法脫落。順著那煙痕望上去，高高的橫梁與木椽黝黑發亮，想必是多年來煙薰火燎的結果。視線滑了下來，落到那只小鍋上。想來，當年十六歲的卡特琳娜（Caterina di Meo Lippi, 1436–1494）就是在這間寒冷的農舍裡，用這只小鍋煮些食物為自己和自己的孩子果腹的。那是一個四月天，春寒料峭的日子，李奧納多出生在這裡。我只能希望，那時候，這裡還堆積著一些麥草，孩子的搖籃不至於置放在冰涼的石地上。

邁著僵硬的腳步走出門去，想順著石砌的露天過道走向這所建築的另外一個部分。遠遠看到房門上掛著鎖，面前的露臺上卻立著一株枯樹，四、五英尺高的兩根樹幹像一個 Y 字，沐浴在陽光下。枯木不但被石塊圍了起來，而且有不高的石牆將整棟建築的一側都圍了起來。石牆之外，層巒疊嶂，遠山近水，上了年紀的橄欖樹，年輕的灌木，被精心管理的

果園、仔細修剪過的葡萄園將多層次的綠色綿延開去，將文西城團團圍住，一直向著遠處的阿爾諾河流洩而去，地毯般地終止在地平線上，那是更為廣大的提雷尼亞海。

我輕輕撫摸著眼前的枯木，心中悽苦，喃喃出聲：「您大約是一株非常古老的橄欖樹，卡特琳娜大約很歡喜把李奧納多的搖籃放在您的濃蔭下……」

石牆邊一個聲音淡淡地響起：「其實，沒有你想得那麼黯淡……」深色軟帽，深色長外衣之間一部美髯之上澄澈的眼睛裡流露出溫暖的笑意。李奧納多一手扶著石牆。一手放在腰間華麗的腰帶上，氣定神閒地望著我。

「奧碧拉（Albiera Amadori, 1436–1464）同卡特琳娜都是年輕美麗的女子，雖然境遇大不相同，但她們都善待我。」語畢，李奧納多眼睛裡的笑意變得朦朧起來。我全神貫注，沒有出聲。

「所以，幼兒時代的我，日子應當並不難過。」他的眼神裡終於又有了些微的笑意。

「你看到那一段殘餘的土紅色建築物嗎？」李奧納多指向阿爾諾河北邊萬綠叢中那一條細細的、斷斷續續的深紅色：

「那其實是一道水堰，是阿爾諾河改道的時候興建的。」他轉頭看著我，眼神裡有了一絲溫暖：「一五○四年，我把這條水堰畫進了一幅畫裡，只是顏色明亮很多。」他笑了，將一根手指放在唇上，慢慢地消失了蹤影。

關於母親與第一位繼母，厭憎女人的李奧納多竟然有著些許溫暖的記憶？讓我疑惑。而那道水堰出現在一五○四年的一幅畫裡；一五○四年，李奧納多忙碌得很，畫了許多畫。他把這道水堰留在了哪一幅畫裡以及原因何在，是我要仔細揣摩的。無論如何，不能辜負了李奧納多的提醒。

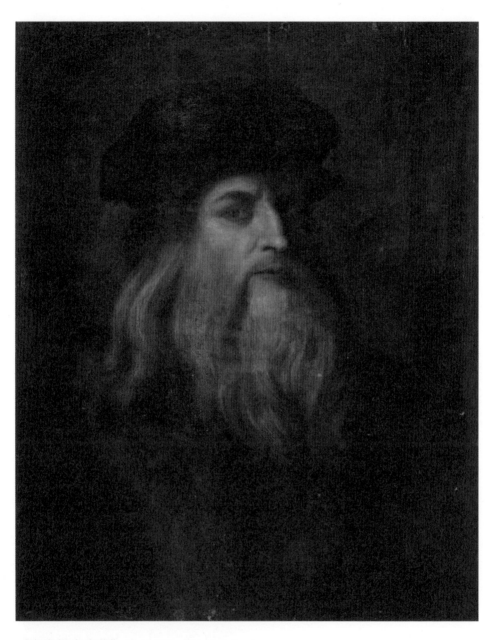

《李奧納多肖像》*Portrait of Leonardo*
油畫／17 世紀，藝術家沒有留下姓名。
現藏於義大利佛羅倫斯烏菲茲美術館（Florence Italy, Uffizi）

寫在前面

I. 文 西

　　眾所周知，文學與藝術的高度發展與堅實的物質基礎有著密不可分的關係。十五世紀中葉的托斯卡尼，尤其是佛羅倫斯成為義大利的文化首都，成為義大利的雅典（Athens），與佛羅倫斯重要的麥迪奇家族（Medici Family）關係密切。在佛羅倫斯城邦，只有銀行家、實業家麥迪奇家族不顧自身的巨大損失而採取減稅政策，得到百姓的擁戴。尤其是佛羅倫斯真正的統治者、政治家科西莫・麥迪奇（Cosimo di Giovanni de' Medici, 1389–1464）在他三十九歲掌權之後，以他的智慧、堅忍、慷慨使得佛羅倫斯成為和平之都、繁榮之都。十五世紀中葉，佛羅倫斯的年收入超過整個英國的年收入，真正富可敵國。

　　科西莫掌權之時，他不僅有銀行、還有廣大的農場要經營，有毛織品與絲織品的製造業要管理，他還從遙遠的東方進口香料、杏仁、糖等等體積小價值高的貨品，轉運到歐洲二十多個重要的港口。事業之大、利潤之高都是空前的。就拿紡織品來說，因為從東方引進了取得極為昂貴的紫色

（Orchella）顏料的方法而使得家族毛織品與絲織品製造業進入黃金時代，對於貿易的倚賴與需求自然水漲船高。「戰爭不利於貿易」是科西莫堅定不移的信念，他使用各種手段平息紛爭、盡力避免暴力衝突，維持和平的環境以利經濟的大幅度發展。

如此豪富，如此受歡迎，簡直是友朋遍天下，科西莫遭人嫉妒是不可避免的，他曾經被佛羅倫斯的貴族逮捕並放逐到威尼斯（Venizia）十年，但他善用中庸之道，廣結善緣，不但凱旋回到家鄉而且掌握了統治佛羅倫斯城邦的實權。

科西莫秉持家族傳統，熱愛並支持文學與藝術事業，佳話無數。學者、古籍研究者、人文主義者尼科利（Niccolò de' Niccoli, 1364–1437）因為購買古典書籍而破產。科西莫便在麥迪奇銀行為尼科利開了一個「無限量使用」的戶頭。當時的歷史學家稱頌道：「希臘文學之所以沒有完全被人遺忘、沒有造成人類無法彌補的損失；拉丁文學之所以能夠起死回生，並造福人類——整個義大利、整個世界都要衷心感謝麥迪奇家族的高度智慧和持之以恆的友善。」

持之以恆，最為重要。科西莫之後，偉大的羅倫佐

（Lorenzo di Piero de' Medici, 1449-1492），麥迪奇家族出身的教皇利奧十世 （Leo PP X，原名喬凡尼‧麥迪奇，1475-1521，1513-1521 在位）、教皇克里門七世（Clemens PP VII, 1478-1534，1523-1534 在位）都在支持贊助學問的研究與藝術的發展方面貢獻厥偉。因此，我們可以這樣說，在人類文明的發展史上，麥迪奇家族真正是無與倫比、空前絕後的一個家族。

如此和平與繁榮的大環境，中產階級自然歡欣鼓舞。西元十五世紀，在歐洲的銀行家、商人、製造商、專業人士、技術工人都有同業公會來保障他們的權益。在佛羅倫斯便有七種行業大公會：衣物製造商、羊毛製造商、絲織品製造商、皮草商、金融家、醫師與藥劑師，以及由商人、法官、公證人合組的公會。這些公會也彰顯了成員的社會地位。因此來自文西城，在佛羅倫斯擔任公證人的皮耶羅先生（ser Piero da Vinci, 1427-1504）的姓名之前就有一個尊稱 ser，是「先生」的意思。

由於一樁公證事務所獲甚豐，一四五一年，皮耶羅先生將自己的辦公室遷移到「總督宮」（Palazzo del Podestà）的

行政大樓，對面就是佛羅倫斯政府所在地的「領主宮」（Palazzo della Signoria）。幾個世紀過去，物換星移，那森嚴的「總督宮」已經是一座美輪美奐的國家級博物館巴傑羅（Museo Nazionale del Bargello）。

一四五一年夏天，二十四歲的翩翩公子皮耶羅先生喜孜孜回到文西城度假。此時，他已經與文西城著名鞋匠的千金奧碧拉訂婚。這樁婚事大家都讚美，門當戶對，郎才女貌，是真正的好姻緣，而且，對於兩個家庭來說都是非常有利的。

返回佛羅倫斯的前一天，皮耶羅出門閒晃，在市集上看到自家生產的葡萄酒、橄欖油、醃漬橄欖正在熱賣中，滿心歡喜，便走上前去與那正忙著招呼客人的女孩搭訕。女孩苗條、美麗、純真，清爽宜人。皮耶羅大為高興。女孩也高興，因為這位先生的父親正是自己的雇主，而且他又是這麼的帥氣、多金。

這一天，皮耶羅直到晚飯時間才回家。飯桌上，同父親安托尼奧（Antonio da Vinci, 1383–1469）談起在市集上「巧遇」了美麗的卡特琳娜。父親淡淡地告訴兒子，那女孩的父親是一位貧苦的農夫，一年前卡特琳娜姊弟兩人成了孤

兒，便來到文西郊外的祖母家。沒想到，這一年早些時候，祖母也去世了，卡特琳娜必得自食其力，便來到安托尼奧管理的油磨坊工作：「卡特琳娜是個好孩子，你要善待她。」皮耶羅頻頻點頭。第二天一早，他便輕鬆上路，回佛羅倫斯公證人事務所辦公去了。

三、四個月之後，油磨坊裡一位資深師傅很小心地跟安托尼奧說，卡特琳娜似乎是懷孕了。安托尼奧便隨這位師傅到油磨坊裡去，看到卡特琳娜還在很用心地揀選橄欖，就微笑著讓她停下手來跟他出門走一走。在寒風中，卡特琳娜瑟縮著，忐忑不安地告訴安托尼奧，她懷上了「皮耶羅先生的孩子」。安托尼奧安慰她，不要擔心，多多保重，他自有安排。卡特琳娜不敢奢望嫁給皮耶羅先生，但她上無遮風避雨的房頂，下無立錐之地，同幾位女工擠在農場工人的房舍裡，實在不是辦法。現在皮耶羅先生的父親這樣說，她就點頭，一切聽從東家的安排。

油磨坊在地下室，地上建築是一所石頭房子，基本上供季節工住宿使用，房主是老朋友公證人馬爾庫（ser Tomme di Marco di Tommaso da Isola）。這所石頭房子從一四一二

年起就是馬爾庫家族的產業了。這個家族喜歡置產，安托尼奧還在他們買房子買地簽約的時候當過見證人呢。

兩位老朋友在馬爾庫精緻的小客廳落座，摒退眾人，小口喝著安托尼奧帶來的葡萄酒，商議怎樣不顯山不露水地讓安托尼奧的小孫兒平安誕生。

「無論是男是女都是我的孫兒……」安托尼奧指出重點。

「那是當然。」馬爾庫完全贊同：「我是皮耶羅的教父，當然也是你這位小孫兒的教父。放心，包在我身上。」

現如今，安托尼奧正在籌辦兒子的婚事，實在不方便自己出面照顧卡特琳娜。馬爾庫便計畫安排卡特琳娜住進油磨坊上面的那所房子，與她同住的會是一位孤苦的老婦人，老婦人口風極緊，可以信任，而且她也可以負責採買。如此這般，卡特琳娜便可以在那裡安靜待產。

「至於農場所需季節工，我給他們另外找地方住宿。」馬爾庫十分仗義。

安托尼奧一邊稱謝，一邊遞過沉重的錢袋：「孫兒一斷奶，我就會找戶好人家，讓卡特琳娜帶著好好的一份嫁妝嫁過去……」

「善哉！善哉！」馬爾庫連聲讚嘆。

因為馬爾庫先生的仗義，卡特琳娜得以不顯山不露水地「消失了蹤影」。但是，住在安基亞諾石頭房子裡的老人家卻有了變化，她變得開心起來，似乎有了些錢，採買的青菜水果數量多了一些，她甚至採買品質很不錯的肉品和蛋類。終於，她開始採買細軟的布料，人們用來為嬰兒置辦小衣服用的布料。坊間逐漸傳出說法，馬爾庫先生正在幫助什麼人，那人的非婚生子女將要誕生在老婦人居住的石屋之中。馬爾庫先生是有地位的人，他幫助的人很可能大有來頭。義大利人都知道，貴族們、主教們，甚至羅馬的教皇們都會有這樣的事情需要張羅：「當今教皇尼格錄五世（Pope Nicholas V, 1397–1455，1447–1455 在位）在周遊列國的時候就有不少的好故事。」人們嘻嘻哈哈交頭接耳：「那有什麼，有錢有勢的人們日子好過，自然會有許多樂子。」

皮耶羅先生的名字從未出現在街談巷議裡，卡特琳娜本來就是從外地來文西打工的人，這種人來來去去，更不在文西人的關注當中。安托尼奧則與未來親家繼續就孩子們的婚姻大事做各種萬全的準備。皮耶羅在佛羅倫斯的事業蒸蒸日

上，將來，這一對夫妻必定要在佛羅倫斯與文西兩地居住，很可能住在佛羅倫斯的時間比較長，家居環境自然是重要的，需要從容安排，於是婚期安排在一四五二年年底。

一四五二年四月十五日，週六，晚間十時，一個男嬰順利地誕生於安基亞諾的石屋裡。深夜，安托尼奧在他祖父留下來的筆記本的最後一頁寫下了註記：「一四五二：……晚間，我有了一個孫子，是皮耶羅的孩子，叫做李奧納多。」

第二天是週日，李奧納多被送到文西教區的天主教堂受洗。神父主持了隆重的儀式，賓客雲集，場面盛大。觀禮的教父教母竟有十對之多，其中當然有馬爾庫先生夫婦。在教堂的紀錄裡有這樣一行字：「四月十六日下午，李奧納多·達·文西在本堂受洗。他是皮耶羅先生的兒子。非婚生。」

這一晚，在皮耶羅先生的未婚妻奧碧拉的臥室裡，母親與待嫁的女兒有一番談話。

「皮耶羅先生將要成為你的丈夫；善待他的孩子，就是善待你自己。」母親語重心長。

「我喜歡孩子。」女兒的回答天真爛漫。

母親微笑：「那就很好。你同皮耶羅先生會有好幾個孩

子，有男孩也有女孩。」

女兒笑了：「那樣的話，我會很忙，忙得很開心。」

這一晚，已經「成為天主教徒」的李奧納多被送回石屋，回到卡特琳娜身邊。

週一早上，皮耶羅先生已經回到佛羅倫斯的事務所開始辦公。

數月之後，秋高氣爽的日子，一輛輕便馬車接走了卡特琳娜同躺在藤編搖籃裡的李奧納多。在文西城一所大宅的門前，安托尼奧和他的小兒子弗朗西斯科（Francesco da Vinci, 1437–1507）、管家、一位剛剛請到的保母一同迎接了在搖籃裡甜睡的李奧納多。

馬蹄得得，輕便馬車繼續前行，奔向文西城西郊的一個小農場，農場主人布迪（Antonio di Piero Buti del Vacca, 1428–1490）是安托尼奧家族的遠親，一位非常厚道的壯漢，不但經管農場而且在文西城南郊租賃了一個石灰窯，燒製建築業不可或缺的砂漿。三個月前安托尼奧的管家已經送來了一份殷實的嫁妝。布迪用這筆錢翻修了農舍，置辦了實用的家具，在門前開闢了一個美麗的花圃。此時此刻，他換

了乾淨整齊的衣褲，站在花圃前，熱切地期待著未婚妻的到來。他將同前來的卡特琳娜結為夫婦。

安托尼奧的妻子露西雅（Lucia Zoso de Baccchereto, 1393-1470）是一位公證人的千金，受過極好的教育；現在升格做了祖母，滿心歡喜。她站在前廳迎接第一個孫兒的到來。

搖籃擺在客廳中央厚厚的地毯上，大家圍坐著，李奧納多睜開了圓圓的眼睛。祖母歡喜讚嘆：「這孩子多麼漂亮啊！」何止是漂亮，孩子向滿臉喜容的祖母伸出了小手。「這孩子多麼乖巧啊！」祖母再次讚嘆。

就這樣，李奧納多回家了，得到親人的喜愛。親人包括祖父、祖母、比他大十五歲的叔父。暫時沒有父親，也沒有母親。李奧納多有了自己的房間，睡在了結實的木質雕花的小床上。弗朗西斯科將那藤編搖籃放在自己的房間裡，他說：「我帶李奧納多出門散步的時候，這只搖籃很有用。」說到做到，每天帶著姪子出門散步的正是這位年輕的叔父。

一四五二年年底，安托尼奧大宅張燈結綵。皮耶羅迎娶了奧碧拉。新娘進了門，換下了禮服，穿上了家居的衣裙，

在婆婆的引導下來到了李奧納多的房間。此時，八個月大的孩子正興致勃勃地在小床上玩積木，「建築」高樓大廈。奧碧拉出現在門口，馬上吸引了孩子的視線，他用雙手抓住小床的欄杆，搖搖晃晃地站起來，面對了奧碧拉。奧碧拉搶上一步，伸出雙臂，將孩子抱了起來，四目相視。奧碧拉把孩子緊緊地抱在懷裡，喃喃出聲：「噢，李奧納多，我的孩子……」李奧納多對奧碧拉金色的鬢髮非常有興趣，用小小的手指輕輕撥弄著那美麗的髮梢，笑得很開心。皮耶羅張口結舌不敢置信。祖母、祖父相視而笑，叔父弗朗西斯科滿心歡喜。

新娘打開包裹取出了從娘家帶來的禮物，婆家上下每一位成員都得到一雙精緻的鞋子。奧碧拉親手為李奧納多穿著絨線襪子的小腳套上了一雙非常合腳的小靴子，這是他的第一雙鞋。奧碧拉袖口上的金色刺繡吸引了李奧納多的注意，他全神貫注在那刺繡上，用手指輕輕碰一碰，露出非常滿意的表情。奧碧拉笑道：「你還這麼小，已經知道喜歡美麗的東西，你是一個天才。」皮耶羅聽到，心裡一動。

雖然非婚生的孩子在當時的義大利是非常幸運的，但是

與法律有關的職位卻不准非婚生者擔任。因此，李奧納多不能成為一位公證人，皮耶羅十分憂鬱，這孩子將來怎麼辦呢？總不能像自己的弟弟一樣打定主意一輩子無所事事吧？母親看兒子發愁便寬慰他：「除了做公證人以外，世界上還有許多事情可以做，順其自然就好，不必焦慮。」皮耶羅笑笑：「奧碧拉說這孩子喜歡美麗的東西，將來也許會成為成功的織品商，就像麥迪奇家族的人一樣。」

家裡有錢，弗朗西斯科覺得做個閒雲野鶴是最理想的人生，現在有小姪子作伴，出門散步更是樂趣無窮。母親那句「順其自然」成了尚方寶劍，如此這般，幼兒李奧納多入學的時間就被推遲了，他跟著叔父一步步認識了文西的自然環境、風土人情。

李奧納多五、六歲了，每天仍然同叔父一道出門散步，這一天，春陽下，兩個人往文西城西郊的小村莊走來。小路邊的長草上落著一根黑白相間的羽毛，李奧納多把羽毛拿在手上對著陽光細細觀賞，他跟叔父說：「鳥兒會飛，因為牠們有羽毛。」叔父笑了：「鳥兒會飛，因為牠們有翅膀。」李奧納多很認真地看著叔父：「翅膀上如果沒有羽毛，鳥兒還是飛

不起來。」他向左右平伸出兩隻手臂，在小路上跑起來。然後，他停住腳，回頭看著叔父：「你看，我有翅膀，可是我飛不起來，因為我只有一根羽毛。」叔父點頭：「你說得對，將來，你要想辦法飛起來。」

此時此刻，他們走近了一棵大樹，大樹頂端一根很結實的枯枝上站著兩隻黑鳶。其中一隻伸開雙翅非常優雅地飛了起來，滑行著，迅速地下降，消失在遠處的綠色中。很快，牠騰空而起，飛了回來，嘴上叼了一隻小兔子。

李奧納多興奮地看著，滿心羨慕。叔父的聲音在耳邊響起：「黑鳶和你有緣，你還在搖籃裡的時候，一隻黑鳶就飛到了你的頭頂上，從你的搖籃上抽走了一根葡萄藤，然後飛到大樹頂上去做窩。我坐在樹底下看著黑鳶小心地抽走那根藤。你一點也不怕，很有興趣地看著那隻大鳥，甚至笑了起來。」

「後來呢？」李奧納多認真地問。

「後來，」叔父微笑：「那隻黑鳶又回來了，試圖再從你的搖籃上抽一根藤，我跟牠說，李奧納多還需要這個搖籃，你把藤抽走了，李奧納多怎麼辦呢？牠歪著頭想了一想，就飛走了，沒有繼續把你的搖籃拆散。」

「我早就不需要搖籃了，我的搖籃呢？現在可以給牠們了。」李奧納多急道。

「你不再需要搖籃的時候，我就把它留在了那棵大樹底下。不久之後，我再到大樹下去查看，那只搖籃已經不見了，只剩下幾片薄薄的木頭，那是支撐搖籃的小木片。葡萄藤完全不見了。我想，黑鳶找到了最堅固的建築材料為牠們的孩子蓋一個舒服的家。」

李奧納多露出非常欣慰的表情。叔父弗朗西斯科卻若有所思。這些年，同自己的家人常有來往的是布迪，他的妻子卡特琳娜忙家務，很少出現在文西城。此地離那間農舍已經不遠，走過去幾分鐘路而已。弗朗西斯科便問李奧納多：「我們去看看你的卡特琳娜媽媽好不好？」

李奧納多沒有回答，只是牽住了叔父的手。

花圃裡，一位包著頭巾的女子正在將含苞待放的玫瑰剪下來，用小刀削去刺，用長草仔細捆紮成美麗的花束，一把又一把放在籃中，想來是要到市集上去售賣的。

聽到一聲啼哭，女子彎下身從搖籃裡用左手抱起一個嬰兒，極熟練地解開衣襟，把乳頭塞在嬰兒的嘴裡，女子的身

體搖晃著，很滿意的模樣。弗朗西斯科注意到卡特琳娜的腰身又變粗了，想必又懷上了孩子⋯⋯。

李奧納多睜大眼睛看著，看著，他忽然放大聲音叫了出來：「卡特琳娜媽媽！」

卡特琳娜將懷中的孩子放進搖籃，站直了，慢慢走向兩位來客。她蹲下身來，雙手扶著李奧納多小小的肩膀，淚水洶湧地在臉上奔流而下。她撩起圍裙在臉上擦了一把：「李奧納多，你長大了，更漂亮了⋯⋯」

卡特琳娜從籃中取了一束玫瑰，交給弗朗西斯科：「請代我問候你的母親。」

兩人順著來路走回文西城，走了好遠還看到花圃前卡特琳娜用手遮住陽光，還在目送著他們。

兩人各懷心事，半晌無話。忽然之間，弗朗西斯科聽到李奧納多帶著嗚咽的聲音：「奧碧拉媽媽什麼時候回來？」他站住腳，把李奧納多抱起來，抱在懷裡，感覺到懷中這個稚嫩的身體的顫抖。他認真地回答說：「快了，復活節就要到了，他們就要從佛羅倫斯回來了。」

返回家，弗朗西斯科把玫瑰花交給母親，沒有多說什麼，

只說：「卡特琳娜問候您。」母親點點頭，也沒有說什麼。

　　很快，祖母開始教她唯一的孫子讀書寫字，李奧納多用左手寫字，每天下課之後都得用肥皂洗去左手掌側面灰色的鉛痕。文字之外還有圖畫，栩栩如生的黑鳶叼著一根藤正在空中滑行……。孩子睡下之後，祖父祖母默然面對孫子繪製的藝術品，陷入思索。怎麼辦才好？「最少，他還喜歡寫字，能夠繼承我們的家族傳統，寫筆記。」安托尼奧把一本嶄新的筆記本放在孫子文圖並茂的作品旁邊。

　　復活節前，皮耶羅同奧碧拉返回家鄉過節，家裡熱鬧起來。奧碧拉苗條如昔，美麗如昔，讓李奧納多鬆了一口氣。奧碧拉送給李奧納多的禮物是練習簿和鉛筆：「你快要上學了，這些簿子你用得到。」然後，奧碧拉拿出另外一份禮物，那是素描簿和炭筆：「你喜歡美麗的東西，也許你樂意把許多的美麗留在簿子裡。」李奧納多撲進奧碧拉的懷裡，奧碧拉輕輕地拍著他：「我的孩子，只要你需要，我會帶給你更多的炭筆，不同顏色的炭筆……」

　　李奧納多真的進入了一個「算盤學校」，讀寫義大利文，學習算學。成績好到無法形容，老師逢人就誇：「李奧納多是

我教過的最聰明的學生，無與倫比！」然而，每天課業早早結束後，李奧納多便進入他最為快樂的時間，同叔父一道到處閒逛，將他所見美麗之物留在了素描簿裡。

李奧納多十二歲了。在這段時間裡，卡特琳娜生了四個女兒一個兒子。她逐漸地遠離了「李奧納多的生母」這個位置。人們只記得卡特琳娜是布迪的妻子，是五個孩子的母親。在這段時間裡，奧碧拉一直沒有自己的孩子。在佛羅倫斯、在文西，人們只知道皮耶羅先生同奧碧拉只有一個孩子，就是李奧納多。少年李奧納多仍然住在文西祖父母家裡，但他的父母常常從佛羅倫斯回來看望他，一家三口常常親密地出現在眾人面前。而且，皮耶羅先生事業順利，相當發達了，不斷在文西置產，更得到鄉鄰的尊敬了。

奧碧拉在二十七歲的年紀好不容易懷孕了，卻在一四六四年因難產而痛苦地死去，孩子也夭折了。消息從佛羅倫斯傳來，皮耶羅的父母相當傷心。

絕對耐不住寂寞的皮耶羅先生在一四六四年娶了蘭芙瑞蒂尼（Francesca di ser Giuliano Lanfredini, 1426–1473）。這位繼母只知道皮耶羅與奧碧拉只有李奧納多這一個兒子，

奧碧拉死於難產。順理成章，皮耶羅帶著新婚妻子與李奧納多返回佛羅倫斯。年邁的祖父祖母自然關切孫子的新生活，時常接孫子回文西。一四六九年、一四七〇年祖父祖母相繼去世，叔父仍然關心著李奧納多。因此，李奧納多「居無定所」，常常在文西與佛羅倫斯之間走動。這樣的生活對於李奧納多來講並沒有任何的妨礙，他喜歡獨處的時間。他對繼母非常「恭敬」，稱呼她「母親」（Madre），蘭芙瑞蒂尼感覺到了生分，卻也無可奈何。她也期待著自己若是能夠為皮耶羅生個孩子也是很好的事情，未能如願，她在一四七三年病逝。

一四七五年，四十八歲的皮耶羅先生娶了他的第三任妻子瑪格瑞塔（Margherita di Francesco di Jacopo di Guglielmo, 1457-1485）。此時，瑪格瑞塔十八歲，比李奧納多還小五歲。李奧納多此時已經成人，已經是知名畫家，早已經不住在父親家裡；他直呼這位繼母名字瑪格瑞塔便是很自然的事情。瑪格瑞塔為皮耶羅先生生了五個孩子。

一四八五年，瑪格瑞塔去世時，身邊有五個尚未成年的孩子，於是皮耶羅先生娶了他的第四任妻子魯克瑞奇雅（Lucrezia Cortigiani, 1459-1521）。魯克瑞奇雅不但長壽而

且為皮耶羅先生生了八個孩子，兩個夭折，六個存活。

　　李奧納多二十四歲時，皮耶羅先生只有他一個孩子。到了晚年，除了李奧納多之外，皮耶羅先生仰仗著第三與第四段婚姻，共擁有十一個孩子。

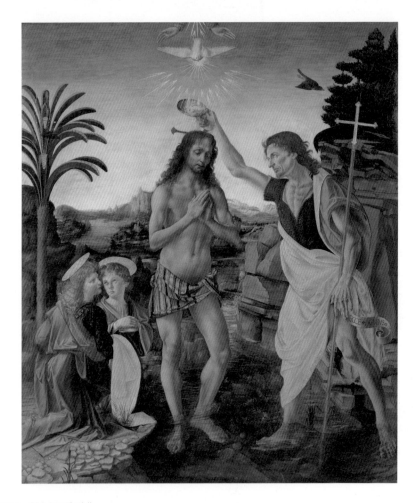

祭壇畫《基督受洗》
The Baptism of Christ by Andrea del Verrocchio and Leonardo
鑲板、油彩、蛋彩（Oil and tempera on wood）／1472–1475
現藏於佛羅倫斯烏菲茲美術館

李奧納多・達・文西早年作品散失極多。這幅作品是李奧納多的老師委羅基奧
（Andrea del Verrocchio, 1435–1488）的畫坊所製作的一幅祭壇畫。李奧納多繪製
了畫面下部最右側的小天使。畫面上的風景線以及基督的身體也是經過年輕的李奧
納多修改、重新繪製的。李奧納多的筆觸成為整個畫面最美好的部分。作品中的這
一位小天使是李奧納多的自畫像，讓我們看到少年李奧納多美好的形象，長髮鬈曲、
面容高貴、眼神專注、唇線優雅。他差不多是背對著觀者，因此我們能夠從他的跪
姿估量出他勻稱、健美的體態。

II. 佛羅倫斯

一四六四年，李奧納多作為「皮耶羅先生與新近去世的夫人奧碧拉唯一的兒子」，跟著父親與繼母蘭芙瑞蒂尼來到了佛羅倫斯。此時，皮耶羅先生已經租賃了一所住宅，這個宅子曾經位於今日之老橋（Ponte Vecchio）以北，共和廣場（Plazza della Repubblica）之南，近小小的古老的聖母瑪利亞索普拉天主堂（Santa Maria Sopra Porta）所在的皮貨大道（Via Pellicceria）上。這個地段的民宅已經不復存在，一四九〇年，此地已經是貢迪家族（Gondi Family）的產業。舊日的聖母瑪利亞索普拉天主堂也已經不復存在，原址上是現在的圭爾夫大公會總部圖書館（Library of the Palazzo di Parte Guelfa）。古老的圭爾夫兄弟會是佛羅倫斯重要的天主教徒組織，歷史悠久，贏得羅馬教廷有力的支持。

李奧納多來到此地，住進這所磚石砌成的房子，房子瑟縮在聖母瑪利亞索普拉天主堂狹小的陰影下。周圍鄰居多是操著托斯卡尼方言的小商人，在李奧納多眼裡，這些人簡直「滿心邪惡」。少年心高氣盛，將所有「不知感謝」的人、

「心懷嫉妒」的人全部納入「邪惡」之族。事實上，文西鄉間的樸實、純淨依然深深地吸引著李奧納多。

為了讓李奧納多有點事情做，皮耶羅先生送他進了一所學校。學校對於這十二歲的少年來講沒有什麼新鮮的內容。佛羅倫斯群山環繞，課餘時間，李奧納多不願回家便來到佛羅倫斯近郊的丘陵，這裡能夠讓他聯想到文西周邊的山地。

一四六五年初夏，同學們都穿上了淺色的衣褲，李奧納多卻還沒有換季，身上還是深顏色的衣服，學生們竊竊私語，都是在批評蘭芙瑞蒂尼，認為這個繼母沒有善待這位傑出的同窗。這一天，放學之後，李奧納多走得比較遠，來到了一個黝黑而巨大的山洞前。他看不清楚山洞裡面的情形，丟一粒石子進去，石子滾動的聲音傳了很遠，聽起來並不像掉進了一口深井。他明知危險，猶豫了一下，還是無法抵擋好奇心的誘惑，於是小心地邁步走了進去。他站定腳步，眼睛逐漸適應了洞裡的昏暗後，發現這個洞平緩地下斜，於是慢慢移動腳步，向前走去。洞壁凹凸起伏，走了一段路之後，洞壁的顏色卻有些明亮起來。李奧納多用他的手摸著這些顏色比較淺的地方，發現線條竟然是柔和的曲線！他嚇呆了，這

是可能的嗎？巨大的化石！什麼樣的動物會留下這麼巨大的化石？難不成是鯨魚？托斯卡尼山嶺曾經是深海嗎？他細心地摸索著，在腦海深處記住自己摸索的過程。在他走出洞穴的時候，即將落山的太陽晒暖了洞穴外的大石頭。李奧納多坐在大石頭上，從書包裡拿出素描簿，把自己用雙手摸索出的一切留在了紙上，毫無疑問，那是一條鯨魚，一步一呎十二吋，在紙上則留下了四分之一吋長的痕跡，比例就是一比四十八。李奧納多瞪視著自己的左手拿著炭筆在十吋寬的紙上移動，到了盡頭翻轉過來繼續移動，筆鋒走了足足七吋才停下來。也就是說這條鯨魚的化石有足足六十八呎的長度：「我在那洞裡走了六十八步才摸到了牠的尾巴！」

再次回頭看了看這個洞口，李奧納多飛奔下山，回家去了。

晚餐桌上，皮耶羅先生眉頭緊鎖：「李奧納多的衣服還沒有換季，你們都不知道操心嗎？」

晚餐後，李奧納多回到自己的房間，攤開筆記本，將他下午的發現從右手邊寫到左手邊，每個字母都反著寫，把這一頁翻過來，對著燭光，字跡便由左手邊起始，向右手邊延

伸，而且每個字母都是「正常」的，每個詞彙都有了意義。李奧納多笑了，等到背面也寫滿了字，再也沒有人能夠完全看清楚上面的文字，只有自己能夠面對著鏡子舉著這張紙，讓上面的字也面對鏡子，「還原」成有意義的文字。在這一天的筆記裡，他寫道：「佛羅倫斯的群山之巔在數百萬年之前曾經是海底，巨大的鯨魚遨遊其中。這樣的景象大約還會再次出現，在洪水滔滔的世界末日。」寫完了，看著自己乾淨的雙手，非常滿意。

臨睡前，李奧納多用溫熱的蠟捏製了一條鯨魚，用小刻刀細心地刻出鯨魚肌肉的弧線，讓牠昂首挺立在床頭小几上。

睡夢中，李奧納多被震天響的雷雨驚醒，只見自己陷身洪水中，到處是碎磚爛瓦，大教堂的圓頂就像紅衣主教的小帽子一樣在滔滔巨浪上漂浮，巨大的鯨魚快樂地跳躍在波濤之上，掀起更高的浪頭，那是多麼巨大的力量啊！

李奧納多渾身冷汗，瞪視著自己捏出來的那尊小小的鯨魚塑像，靈光閃現：「人在夢境裡『看到』的景象比人清醒的時候想像出來的景象清晰得多，很可能也真實得多！」他沒有想到，這個夢境會伴隨著他度過漫長的歲月，也會推動他

將夢境與思緒留在畫作中。

　　第二天，風和日麗，管家早早就將窗簾捲了起來，將一件細緻的銀灰色上衣掛在衣櫥的雕花木門上。李奧納多看著灑進房間的陽光，看到窗外的大樹濃蔭遍地文風不動便心滿意足。一切都在原地沒動，實在是太好了。

　　走出門，在前往學校的路上，李奧納多走進了一家熟悉的裁縫舖，溫和地同師傅打著招呼。師傅打量著少年身上的衣服，對自己的手藝十分滿意。李奧納多要求在樸實無華的腰帶上有一點裝飾。師傅微笑，皮耶羅先生的公子日後必定是自己的好主顧，小小年紀已經在嚮往華服了呢。他馬上剪了一條同樣質地顏色的布料放在裁剪臺上，轉身拿出一盒腰帶繡樣：「你要什麼花樣，自己選。」李奧納多右手執尺，左手拿起一塊粉餅，在那布料上畫出準確的邊框，然後取一支劃線筆在那布料的兩端與中心畫出三朵小小的矢車菊，菊花之間是被加長了的葉子，讓人想到矢車菊鐵片般堅硬的老葉。一揮而就，李奧納多微笑：「不要絲線，淺灰色棉線最好。」師傅揚起眉毛：「你的學校也教繪圖嗎？」

　　「經驗，經驗最重要。」李奧納多笑答，人已經跳出了

店門。街上一個雜耍班子經過，李奧納多已經興致盎然地跟在人家身後不見了蹤影。

裁縫師傅看著那一塊布料，仔細端詳少年李奧納多留下的筆觸，真是漂亮，真是貴氣。他小心地用一張薄紙，拓下了這個花樣，留在他的腰帶繡樣盒子裡，這才把布料交給繡工，還叮囑說，腰帶上的流蘇也用同色的棉線。

月底，裁縫師傅來到皮耶羅先生家收帳，很客氣地跟帳房先生說，少爺那條特製的腰帶無需付錢，他留下的繡樣大受歡迎。許多客人都喜歡上了矢車菊，要求繡在領口、下擺、袖口、肩帶、腰帶上。

帳房先生送走了裁縫回到帳房就想到了最近遇到的怪事，木偶班子的人告訴他，李奧納多為他們的幕布設計的小滑輪極其好用。染坊主人說是李奧納多修好了他們的槓桿，將沉重的布料從染池裡撈出來的時候輕鬆多了：「他真是聰明，只不過在槓頭加了一條網籃，裝進了一塊不輕也不重的石頭，問題就解決了。」一家畫坊主人喜孜孜地說，李奧納多幫他們調整了蛋彩塗料的配方，現在，他們畫坊的聖像畫更受歡迎了。

皮耶羅先生從辦公處返回家中，帳房先生一五一十，將他所聽到的有關李奧納多的讚譽講給皮耶羅先生聽。皮耶羅放下公事包走進了李奧納多的房間。桌上一件小東西吸引了他的視線，一個蠟人雙手撫膝正在邁步走上一個小樓梯，木製小樓梯有四個階梯，蠟人的雙腳正踏在第二、第三兩階上：「這是什麼？」皮耶羅問正走進來的李奧納多。少年笑了：「揮動雙臂上臺階，重擔都在膝蓋上。雙手撫膝上臺階，出力的部分在膝蓋後面的肌肉。您在那個行政大樓上樓梯的時候不妨試試，對保護膝蓋很有好處的。」皮耶羅問道：「你從哪兒學來的？」

　　「經驗，爬山跟登樓梯的道理是一樣的。」李奧納多心平氣和，放下書包準備洗手吃飯。皮耶羅把玩著那個登階而上的小蠟人，注意到那個木頭臺階非常平滑精緻，不知這孩子從哪裡學到了木工技藝。繁榮的佛羅倫斯，著名的木雕師傅不少於八十位，李奧納多走走看看大概就學會了……。

　　皮耶羅先生有了心事，到目前為止，李奧納多是唯一的孩子，但是將來，自己必然多子多孫，有許多孩子需要照顧。李奧納多雖然沒有辦法成為公證人，但他聰慧過人，無論怎

樣都有辦法養活自己，也許無需特別栽培……。無論如何，該同學校的老師談一談。於是，皮耶羅先生到學校走了一趟。此時，學校已經放學，學生們已經散去，數學老師還在教員辦公室審閱學生的作業。

這位老師認為李奧納多是數學天才：「完全無師自通，尤其是幾何，點、線、面、體無不精準。我只是不准他反寫數字，給了他一些約束而已，你知道，他是左撇子……」老師攤開李奧納多的作業本指點給皮耶羅看。他滿意地看到這位家長看到兒子的作業時滿臉的訝異與驚喜。

機會難得，老師語重心長地提出了看法：「您最好送李奧納多進大學，我們佛羅倫斯大學就不錯，會計學、希臘文，他日後都用得到……」皮耶羅點點頭，謝過了老師，緩步踱出了學校。他知道，他不會送李奧納多進入大學，因為他需要用錢的地方何其多。而且，日後家中有了更多小孩，李奧納多總得有個地方去才好……。

心意定了，皮耶羅先生帶著李奧納多的一本素描簿子來到了領主廣場附近的委羅基奧藝坊。這個藝坊不但生產畫作也生產雕塑。藝坊主人是公證人的客戶，兩人也是朋友。皮

耶羅直話直說：「如果李奧納多在你的藝坊當學徒，他將來能不能賺到錢？」委羅基奧微笑，他早就看到過李奧納多，甚至看到這少年嘻嘻哈哈地跟畫坊裡的學徒們一道磨顏料，甚至在畫面上小修幾筆。修過的畫面確實比較好，他便沒有干涉。現在，皮耶羅卻在問這孩子能不能賺到錢，這位公證人實在是太不了解自己的兒子了。委羅基奧雖然只是三十歲的人，金匠出身，心思細密，深諳人情世故。他不動聲色地表示：「我這裡比較嚴格，也比較規範，貴公子來我家藝坊工作自然是好事，我會付薪水給他，也會關照大家照顧他。至於將來他比較擅長繪畫還是比較擅長雕塑，我們可以慢慢來……」公證人大大地吃驚了，沒有想到，李奧納多竟然無須學徒，委羅基奧大約是要以此來感謝自己為他做過的幾件事吧？丟下了李奧納多的素描簿，公證人心滿意足地離開了。

夜深人靜的時分，委羅基奧攤開李奧納多的素描簿，在燭火下仔細審視。他知道，將來，必定有一天，人們會感謝他，感謝他給了李奧納多機會。給這孩子機會，發揮他的才具。事實上，委羅基奧的藝坊以生產為本，並非為教育而設。但是，李奧納多不是一般的少年，他的熱情、他瘋狂的想像

力必然能夠引導他進入一個別人無法企及的境界。幫他一把，就是正辦。藝坊一向拖拉，無法準時完成訂單，但願這少年是一把快手，也能幫自己一把。紛陳的思緒到了這個時候，總算是釐清了頭緒。

　　一四六六年，李奧納多來到了委羅基奧藝坊，當時，藝坊接受了麥迪奇家族的委託，正忙得如火如荼。但是，委羅基奧一看到這英俊的少年就手癢得不行，請他在大廳裡站定，為他畫像，然後做模型，在做模型的時候決定了作品的主旨：少年大衛，那個殺死巨人歌利亞（Goliath）的大衛。李奧納多知道自己好看，沒有想到竟然會成為大衛的模特兒，臉上便有了些羞澀的笑容。殺掉了歌利亞的大衛沒有驕傲的表示，反而有些羞澀，那真是王者的風采啊！委羅基奧抓住了這個可遇不可求的機會，做成了這件藝術品。

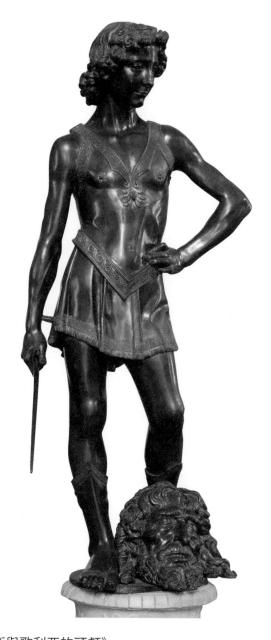

委羅基奧《大衛與歌利亞的頭顱》
David with the Head of Goliath by Andrea del Verrocchio
青銅塑像（Bronze）／1466–1468
現藏於佛羅倫斯巴傑羅國家博物館
（Florence, Museo Nazionale del Bargello）

俊美的十四歲少年臉上溫和、羞澀的微笑與腳下歌利亞頭顱上大睜著的雙眼傳遞出的不敢置信形成絕妙的對比。委羅基奧得到了巨大的成功；剛剛進門的李奧納多有了一個非常美好的開始。他全力以赴，過目不忘的本事加上勤寫筆記的習慣使得他飛快地進步。

一四六七年，皮耶羅先生在普瑞斯坦贊大道（Via delle Prestanzen）租賃了一所房子，並且在這裡住了三年。這個地段在一四九〇年成為貢迪宮（Via dei Gondi），真正的貴族宮邸。這個地段距離委羅基奧的藝坊相當近便，對於李奧納多來講自然是有利有弊，他必然得多花些時間在藝坊的工作上，不能像以往一樣穿梭在佛羅倫斯的大街小巷，照顧自己那永遠不知滿足的好奇心。

皮耶羅先生是大大的發跡了。一四六九年，他在文西租下了布迪租用的石灰窯。布迪省心了，只要做一名盡責的燒窯師傅就可以了。於是，雙方都很滿意。這一年，老父親安托尼奧去世，皮耶羅在填稅表的時候，為了節稅，竟然將李奧納多納入他在文西的「被扶養人」之列。想了想，覺得實在說不通，李奧納多來到佛羅倫斯已經五年，而且最近三年

根本無需自己「扶養」；於是，公證人把這一行字劃掉了。這一劃不要緊，惹得後世藝術史家浮想聯翩，以為是稅局官員劃掉了這個內容，或是在皮耶羅和李奧納多父子之間發生了什麼重大的情感問題。

其實，父子之間沒有什麼過節，只不過，精明的公證人滿心期待著日後將得到的一群孩子，期待其中有一位能夠成為公證人，而完全忽略了李奧納多的權益。在佛羅倫斯，非婚生者不能成為公證人，但是通過一道簡單的手續，便可以成為家族的合法繼承人。身為公證人，皮耶羅先生當然知道辦理這道手續是多麼簡便，但他就是不辦，而且他也不覺得李奧納多需要完整教育，把他送入了委羅基奧的藝坊就算是盡到了做父親的責任。

正在藝術與技術的兩個層面勇往直前的李奧納多完全沒有法律概念，當然更不懂得自己的權益正在被輕忽，只是毫無心事地忙得不亦樂乎。

III. 藝術家、工程師、解剖學家

　　十五世紀中葉，佛羅倫斯的達官貴人宴客總是會邀請一位詩人、一位歷史學家、一位語言學家之類的學者作為尊貴的客人，以彰顯主人的品味。按照當時的世俗看法，詩人、學者是用腦工作的。畫師、雕塑師卻是用手來工作的，同金匠、木雕師傅沒有什麼區別，因此，他們被歸類為匠人，他們能夠參加的公會是同醫生、藥劑師們在一道的。有的時候，他們被稱為「藝匠」，算是特別尊重了。在這種情勢下，畫家與其他的藝術家們覺得有必要建立起自己的公會，叫做聖盧卡公會（the San Luca guild），因為聖盧卡是藝術家的保護天使。當時參加這個公會的有委羅基奧、波提且利（Sandro Botticelli, 1445–1510）及其小友菲利皮諾・利比（Filippino Lippi, 1457–1504）、擅長繪畫、雕塑與建築的波萊尤羅兄弟（Antonio del Pollaiolo, 1432–1496; Piero del Pollaiolo, 1443–1496），也有濕壁畫（fresco）畫家吉蘭達約（Domenico Ghirlandajo, 1449–1494）、佩魯吉諾（Pietro Perugino, 1446–1523）等等知名藝術家，約莫二、三十人。

一四七二年，李奧納多二十歲，不但多才多藝，而且在委羅基奧藝坊的諸多產品裡已經展現無與倫比的精湛技藝。他被邀請加入佛羅倫斯的聖盧卡公會。當時，「聖盧卡公會成員」差不多是一種學位，昭告世人，這位藝術家是獨立的、有資格的藝術大師，有權接受委託、獨立完成任何藝術項目。李奧納多毫不猶豫，馬上成為會員，因為他絕對受不了人家將他看作匠人。他內心深處有著呐喊的願望：「畫家同詩人毫無區別。畫家必須用腦構圖，色彩與線條是他的語言，畫面則是他譜寫出來的詩歌！」除此之外，他也喜歡同委羅基奧藝坊以外的畫家來往，他知道，他能夠從他們那裡學到很多。委羅基奧同波萊尤羅兄弟都注重描摹人體的扭動，委羅基奧注重的是扭動後的靜止狀態，波萊尤羅卻關注在運動中的人體扭曲。更何況，這兩兄弟中的兄長甚至幫助李奧納多解剖人體，給他機會在停屍間研究人體骨骼與肌肉。在那個時候，這是非法的。李奧納多天生異稟從來不怕屍臭，飛禽、動物、昆蟲的屍體到了他的手裡都變成研究的對象而且永不厭倦。現在他面對了人體，更是聚精會神。站在遠處為李奧納多把風的安托尼奧・波萊尤羅忖道：「委羅基奧的對手不是我，而

是這個站在惡臭中埋頭苦幹的小夥子，他將來的輝煌，我們都無法企及……」

李奧納多雖然已經是「大師」了，但他沒有搬走，仍然住在委羅基奧氣氛友善的藝坊裡，也繼續為這家藝坊工作。因為他不願意被那些發出訂單的人們追問：「什麼時候完成？」他心裡有一個強烈的願望，恨不能對那些顧客咆哮：「什麼時候完成，是藝術家的事情。我們覺得那件作品完成了，才是完成。」現在，忍氣吞聲的是藝坊主人委羅基奧，自己不必去看那些顧客的嘴臉。這樣最好！

李奧納多無法忘記，就在不久之前的一四七一年，委羅基奧藝坊得到一個艱鉅的工程，要將一個重兩噸的金屬球裝置在佛羅倫斯地標聖母百花大教堂（Cattedrale di Santa Maria del Fiore）那巨大的圓頂之上！那個圓頂是布魯內萊斯基（Filippo Brunelleschi, 1377–1446）用四百萬塊磚石建築起來的傑作。委羅基奧為了將這個沉重的球送上高空而製作了起重設備。這個設備的設計基本上沿用了布魯內萊斯基的設計。追根尋源，布魯內萊斯基的設計卻是得到了一千五百年前的建築學前輩維特魯威（Marcus Vitruvius Pollio, 84–

15 BC）的啟發。在維特魯威的《建築十書》*de Architectura Libri Decem* 裡不但談建築，也談文化，也談色彩，也談星象，是藝術家不可或缺的研習對象。當李奧納多分毫不差地將委羅基奧藝坊所使用的起重設備與齒輪畫下來的時候，他難過地醒悟到，未能學習希臘文、拉丁文是多麼大的缺憾。在十五世紀中葉，維特魯威的著述只有拉丁文的手抄本。在古騰堡（Johannes Gutenberg, 1398-1468）發明印刷術之後，一四八二年才有拉丁文印刷本問世。至於義大利文本則要等到一五二一年。我們現在可以了解，自信心十足的李奧納多在十九歲的年紀知道自己無法閱讀維特魯威著述時內心的風暴有多麼劇烈。我們也能夠想像，他是怎樣艱辛地去尋找機會，怎樣刻苦地去摸索去試著學習希臘文與拉丁文。

　　除此之外，這個要命的球體本身就是大學問。在一塊大石頭的外面要包裹八層銅皮，然後才能鍍金。那時候，世界上還沒有焊炬、沒有焊槍。三角形的銅片要靠三英尺直徑的凹鏡（concave mirror）聚集陽光產生高溫才能熔化並聯結在一起。在這個過程中，幾何學起到了重大的作用。幾何學告訴人們怎樣磨出凹鏡的曲線，怎樣才能得到光線確切的角

度。今天的人們能夠從李奧納多的筆記本裡找到不下兩百張圖，研究各式「火鏡」的威力，毫無疑問，他在幾何學方面的造詣幫了大忙。

《磨製凹鏡的裝置》
Design for a Machine to Grind Concave Mirrors
墨水素描／1478
現藏於義大利米蘭安布洛西亞納圖書館【大西洋文稿】
（Milan Italy, Biblioteca Ambrosiana, Codex Atlanticus），
編號 CA f. 17v

李奧納多留下來的筆記，其中最大宗，一千多張，兩面寫字、畫圖，便是兩千多頁的研究心得，即保存在米蘭安布洛西亞納圖書館的【大西洋文稿】。關於凹鏡在焊接方面的使用，李奧納多在長達三十多年的時間裡做了大量的研究，且日臻完善。這張圖出現在十五世紀七〇年代，著重在設計出一個合宜的裝置，能夠磨製李奧納多口中的「火鏡」，用以聚焦陽光，用以焊接金屬。我們可以看到李奧納多的數種設想，有幾種在漫長的歲月裡得到確實的實施。

一四七一年的重大工程在嘹亮的號角與頌歌聲中圓滿結束，眾所周知，這是藝術與技術的完美結合，是工程技術與藝術的雙重勝利。李奧納多卻在想，藝術與工程技術孰輕孰重？沒有技術方面的成功，藝術的理想便無從實現。

　　委羅基奧的藝坊裡有一項研究是關於如何繪製衣料的。使用繪畫顏料逼真、優美地將畫中人物的衣飾表現出來是極大的學問。生活在紐倫堡（Nürnberg）的杜勒（Albrecht Dürer, 1471–1528）將枕頭拍成不同的形狀，讓枕頭「站立」著充當稱職的模特兒，繪製了無數的素描來解決這個問題。委羅基奧的藝坊則採取使用泥塑的辦法，用黏土捏製出人的部分形體，覆蓋上用灰泥浸透的軟布，使用極尖的細筆以黑白兩色在畫布上細緻描摹，力求表達衣料褶皺在明亮處與黯淡處的區別以及衣料本身的光澤。這是繪畫藝術中極為重要的「明暗法」（chiaroscuro）的實施與研習。李奧納多是製作塑像的高手，解剖的實驗使得他捏製出來的肢體格外「真實」。他花了大量的時間在這項研究上，成績卓著。

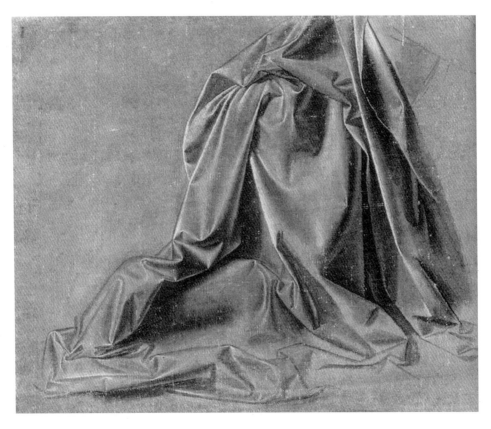

《跪姿的布料研習》 *Drapery of a Kneeling Figure*
灰色塗料覆蓋之亞麻畫布上的灰色蛋彩白色堆塑素描（Brush and grey tempera
heightening with white on grounded grey linen）／1472
現藏於法國巴黎羅浮宮（Paris France, Musée du Louvre）

無與倫比的研習過程成就了經典藝術品。無論是《基督受洗》還是《天使報喜》這
些傳世傑作都無法掩蓋這樣一件素描所傳達的美學意義。二十歲的藝術大師在他所
塑造出的人體上覆蓋布料，以極細的畫筆、白色的顏料在已經上了塗料的亞麻布上
實地研習明暗之法的運用。李奧納多的工筆描繪使得形體從平面上被塑造出來，這
個形體是活生生的，能夠從平面上被分離出來，甚至能夠「移動」。這樣的結果是繪
畫的科學化，來自光線與陰影。

一四七三年，繼母蘭芙瑞蒂尼去世，皮耶羅先生很忙，忙著張羅他的第三段婚姻。委羅基奧藝坊也是異常忙碌的，偉大的羅倫佐所提供的機會不能錯失。這樣的緊張、忙碌都不是李奧納多需要的，好在他已經是獨立的藝術大師，總能找到藉口婉轉地告個假，暫時地離開幾天。他回到了文西，看望了叔父弗朗西斯科。叔父現在是一個人單獨地住在家族老宅裡了。李奧納多沒有在城裡過夜，他來到了城市西郊的農舍，與熱熱鬧鬧的布迪一家人一起住了幾天。卡特琳娜媽媽已經是五個孩子的母親。布迪告訴孩子們，皮耶羅先生的公子、大畫家李奧納多來看望他們。孩子們自然很興奮。卡特琳娜細心地掩蓋住自己的感情，溫柔、周到地照顧了李奧納多的飲食。

　　李奧納多非常滿意，他喜歡那樣一種心照不宣的曚曨。在這樣的曚曨中，他能夠感受內心的澄澈。一路上，他都在畫畫。返回佛羅倫斯之後，他塗抹掉一張鉛筆素描的部分線條，用墨水成就了一幅拼圖般的傑作。這是一幅將諸多美景融合在一起的風景畫，而且史無前例地在畫作上留下了成畫的日期，留下了那一次短途旅行的諸般美好。

《阿爾諾河風景》*Arno Landscape*
以墨水繪於部分被擦去的鉛筆素描之上　（Pen and ink over a partially erased pencil sketch）／1473 年 8 月 5 日，雪中聖母日。
現藏於佛羅倫斯烏菲茲美術館

在畫面的右上角，李奧納多留下了最為具體的成畫日期：一四七三年八月五日。這一天是天主教的雪中聖母日，炎夏，聖母顯聖，屹立冰雪之中。在藝術史上，為一幅風景畫留下成畫日期，李奧納多是首創者。在佛羅倫斯與文西之間，看不到飛瀑流泉，也見不到湍急的流水，看得到的是平靜的阿爾諾河谷美麗的小村；城堡般的山丘不易見到，一馬平川的田野也不容易看到。然而，這一切虛虛實實的風景全被納入這幅畫中，所寄託的正是李奧納多跌宕起伏的心境。

十五世紀七〇年代，對於年輕的李奧納多來說，與布魯內萊斯基一道成為引領者的是著名的人文主義者阿爾貝蒂（Leon Battista Alberti, 1406–1472）。阿爾貝蒂的父親也是佛羅倫斯的有錢人，阿爾貝蒂本人也是非婚生，但他卻極其幸運地接受了完整的古典教育，而且他的父親為他奔走，辦理了特許，使他能夠成為神父，甚至，因為他所展露的才華而成為教皇的文膽。阿爾貝蒂高大健壯英俊、擅騎射，一生未婚。他是作家、語言學家、詩人、畫家、建築家、密碼學家，一位文藝復興時期的通才。阿爾貝蒂的作品《論繪畫》 *Della pittura* 以拉丁文撰寫，題獻給布魯內萊斯基，於一四五〇年出版。這本書成為李奧納多的案頭書，同維特魯威的《建築十書》一樣成為他學習拉丁文著述的強大推動力。

　　李奧納多看得很清楚，阿爾貝蒂繼承發展了布魯內萊斯基的理念，關於平行線延伸至遠方所產生的「滅點」，關於距離、尺寸、比例、視角，甚至顏色的看法都是有別於布魯內萊斯基的，也都是非常吸引人的。關於金色，阿爾貝蒂主張，「金色」就好，不必使用黃金。看到這裡，李奧納多笑道：「陽光比黃金重要得多，陽光會帶來真正美麗的金色……」

無意之中，李奧納多將阿爾貝蒂的理念又向前大大推進了一步，而且馬上實施。

在《阿爾諾河風景》中我們看到被縮短的距離、看到全新的如同鳥瞰的視角，看到滅點的確實運用、看到被放大的山丘與河流、被縮小的建築，一切都自自然然地展現在陽光之下，溫暖地變成歡樂而動人的樂章。

就在李奧納多啟程前往文西之前，他開始繪製一幅狹長的鑲板油畫，主題是大天使加百列（Gabriel）從天而降，前來看望童貞瑪利亞，報喜說，她將成為基督的母親。

李奧納多決定要在這幅作品裡切實地實驗阿爾貝蒂的相關理念，因此他將大天使與聖母放在畫面的兩端，大天使的右手與聖母放在書籍上的右手形成了視覺上的連結，大天使成功地傳遞了上帝的旨意。大天使的左手舉著聖母百合，聖母的左手舉了起來掌心向外，自然而然地表達了詫異與驚嚇，在「給予」與「不知如何接受」之間有了進一步的更為人性化的描寫。

騎著馬抵達文西的農舍，人們驚異著玉樹臨風的來客高貴的儀容優雅的談吐，李奧納多平靜地微笑著接受相見時的

驚喜。他用心觀察他的「家人」見到禮物時的反應。燒窯工布迪摩挲著那整整一打長及手臂的帆布手套，歡喜無限。卡特琳娜媽媽將那一方樸實無華的披巾抱在懷裡，滿眼都是喜淚。適合男孩、女孩穿著的棉布衣料攤放到面前的時候，孩子們都把手藏到背後，幾個小腦袋湊在一起發出唧唧呱呱的讚嘆聲。讓李奧納多想到自己小時候，用指尖輕輕地碰一碰奧碧拉媽媽肩上金色的刺繡，那樣一種幸福的感覺。

李奧納多不能盯著卡特琳娜媽媽，不但失禮而且很可能擾亂媽媽的心神，讓她無法再掩飾自己複雜的心情。卡特琳娜將飯食端上餐桌的時候，李奧納多有機會近距離看到那一雙青筋畢露的手，粗糙的、滿是厚繭和割傷的勞動者的雙手，靈巧、堅實而有力。

返回佛羅倫斯，面對畫稿，李奧納多聽到了媽媽無法叫出聲來的呼喚：「我的孩子……」眼前浮現出媽媽眼睛裡盈滿的淚水，媽媽雙手上的割傷與厚繭。心裡的疼痛劇烈，他拿起筆修改畫稿，將無法正視的部分以隱晦的方式來表現。他的腦海裡浮現出一個詞彙 "sfumato"——霧狀的漸隱，或者矇矓的漸顯——暈染。

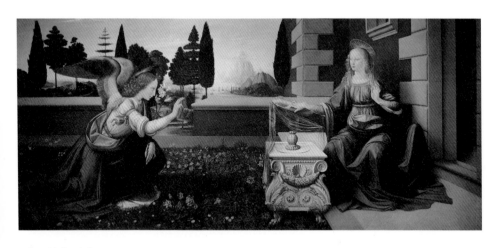

《天使報喜》*The Annunciation*
鑲板油畫（Oil on wood）／1472–1474
現藏於佛羅倫斯烏菲茲美術館

從畫面上，我們看到大天使剛剛降落地面，身體前傾，翅膀還沒有合攏，袖子上的飄帶還在飄動，祂的降落帶起微風掀動了草地與花卉。花園的圍牆端立在大天使與聖母之間，聖母似乎面無表情，只用雙手的動作來表達驚疑不定與對誦經臺的依靠。在烏菲茲美術館，經驗老到的導覽會請觀者移到聖母一側，從聖母的左手邊來「斜視」整幅作品，這個時候，人們能夠看到大天使的動作正在「移近距離」，聖母正在克服內心的疑惑，面對即將來臨的一切。畫面中心迷霧中的風景線與端立不動的誦經臺形成的強烈對比預示了聖母、聖子必將遭受磨難與必將贏得榮耀。此時此刻，觀者終於醒悟，為什麼李奧納多是一位偉大的心理藝術家，在這幅傑作裡他不但描摹出大天使與聖母的內心，同時隱隱然地表達了他自己對世間母親們的痛惜。

IV. 不准勾肩搭背

一四七六年四月九日，在佛羅倫斯政府所在地領主宮的信箱裡，出現了一封匿名的檢舉信，狀告四名男子與「聲名狼藉」的金匠學徒薩爾塔瑞里（Jacopo Saltarelli，1459 年生）「發生不道德的關係」。這四名男子中有李奧納多。

當時，薩爾塔瑞里正在委羅基奧的藝坊裡充當模特兒。一位年輕的裁縫也正在藝坊裡為這位模特兒準備合適的衣裝。畫家李奧納多與他的兩位朋友正興高采烈評斷模特兒是否稱職，其中一位與麥迪奇家族淵源極深。李奧納多快要過二十四歲生日，他的第三位繼母瑪格瑞塔快有孩子了，皮耶羅家裡喜氣洋洋；再加上李奧納多剛剛成功地繪製了聖母與聖子的畫像。人逢喜事精神爽，平日談吐優雅口才極好的李奧納多這一天格外高興，便成了這一番熱鬧的指揮者。毫無預警的，佛羅倫斯政府法院員警一步跨了進來，親眼看到裁縫的手臂正在模特兒的肩頭幫他調整披風的位置。緊跟著，這五個人在眾目睽睽之下被員警帶到法院問話。

按照當年佛羅倫斯的法律，男人之間的「不道德關係」

是重罪，但是檢舉人匿名，不敢或不願向法院說出自己的姓名，因此無法立案。法院在撤銷整個「案子」之前還是要與「被告」說話的。李奧納多面對不實指控仍然保持優雅，他這樣說：「我剛剛把貞節的聖母、美好的聖子繪製成一幅傑作，你們竟然指控我不道德！」員警在把他們送出法院大門的時候拋過來這樣幾句話：「記著，你們可以把手放在女人的腰際，也可以把手放在女人的大腿上。就是不准把手放在另外一個男人的肩膀上！不准勾肩搭背！」

　　法院的大門在他們身後轟然關閉，李奧納多還聽得到那一聲斷喝：「不准勾肩搭背！」朋友們紛紛散去了，李奧納多的好心情早已被擊得粉碎，他返回委羅基奧藝坊埋頭工作。傍晚時分，藝坊收工之後，委羅基奧跟李奧納多有一番開誠布公的談話，委羅基奧希望李奧納多不要把這樁「胡扯」放在心上，而且，委羅基奧也表示，他還是會不時地雇用薩爾塔瑞里這個苦孩子。道晚安之前，委羅基奧拍拍李奧納多的肩膀，笑說：「麥迪奇家族不會放過那個無事生非的員警……」

　　李奧納多從來不在自己的筆記裡留下個人的內心感受，

但他終其一生，沒有戀愛更沒有結婚，自然是因為幼年的記憶過於悽惶，對男女之間的一切沒有任何的嚮往。他一輩子獨身，也沒有任何知心的男性友人，很可能與這一次極不愉快的法院經驗有著直接的關係。在他的筆記裡，有這樣的一句話：「當一個人同一個朋友在一起的時候，這個人只有一半的自由；當這個人獨處的時候，這個人擁有全部的自由。」

同年六月七日，佛羅倫斯領主宮的信箱裡再次出現匿名信，再次狀告同樣的五位年輕男人。這一回，除了在法院的檔案裡留下了一個簡短的紀錄之外，完全無聲無息，沒有驚動到任何人。委羅基奧的推測是對的，麥迪奇家族出手了，不准法院方面聽信匿名者的誣告，騷擾守法的良民。

心中狂暴的憤怒並沒有平息，只是被深深地隱藏了起來，在把為麥迪奇家族繪製的一幅聖母與聖子的畫像完成之前，李奧納多仔細地潤飾聖母身後高窗外的風景線，原本平緩的丘陵變成險峻的山峰，刀鋒般矗立在天際線上。觀者會認為，那正體現了聖母憂慮的心境，與聖子臉上的無助相輝映。事實上，「人間並非善地」的體認在李奧納多的內心已經根深蒂固，在他用手指細細地一層層塗染連綿的山峰時，他那絕望

的心緒也得到了一些宣洩。而且，人們讚美的都是這幅傑作之「情境相融」，風景線襯托出聖母與聖子面對的磨難，充滿了信仰的真諦。於是，李奧納多把高興掛在臉上，把陰霾深埋心底。

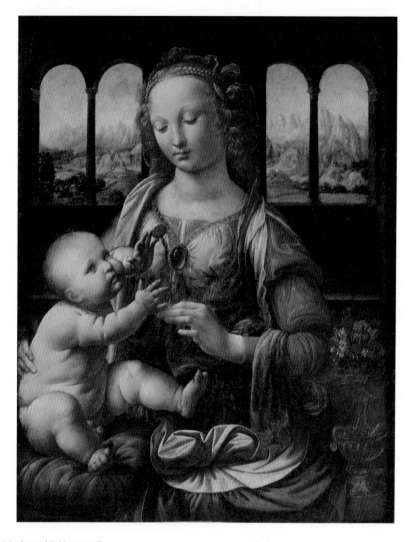

《手持康乃馨的聖母》 *Madonna with the Carnation*
鑲板油畫／1475–1476
現藏於德國慕尼黑古典繪畫陳列館（Munich Germany, Alte Pinakothek）

因為這幅作品典藏於慕尼黑，也被藝術史家稱作《慕尼黑聖母》。在完成麥迪奇家族
委託的同時，李奧納多持續自己的實驗，繪製聖子之時充分運用了他的解剖經驗，
他在筆記本中紀錄了他的觀察：幼兒的膝蓋部分只有皮膚與骨骼，肌肉與脂肪都存
留在腿部。康乃馨是愛之花，血色康乃馨卻預示了各各他（Calvary）的苦路。聖母
下垂的視線與聖子仰望的視線都集中在插在淚滴形玻璃花瓶中的那一朵康乃馨，成
為整個畫面撼動人心的主旋律。

就在繪製《天使報喜》的同時，為了大天使加百列手中的聖母百合，李奧納多做了許多的植物研究，從未見過李奧納多的藝評家瓦薩里（Giorgio Vasari, 1511–1574）在他的《傑出畫家、雕塑家、建築家傳記》*Lives of Most Eminent Painters, Sculptors, and Architects* 裡詳述了他所聽聞的有關李奧納多在植物學方面的研究，稱讚這位藝術家是一位真正的植物學家：「他甚至把草藥用到繪畫所需的塗料、顏料中，產生令人驚嘆的效果。」

事實上，真正影響到李奧納多的是羅馬作家、自然哲學家、博物學家老普林尼（Gaius Plinius Secundus, 23／24–79）的《自然史》*Naturalis Historia*。在這部百科全書式的巨作當中，老普林尼引述了大量的希臘博物學家、哲學家希奧弗拉斯特斯（Theophrastus, 371–287 BC）著述《植物研究》*Historia Plantarum* 的內容。尤其是植物解剖方面的大量經驗，讓李奧納多讀得如醉如痴。怎樣從草藥中提取汁液，怎樣從樹木提取樹膠、樹脂這樣的學問，李奧納多是從這位古希臘前輩那裡得知的。但是，李奧納多是經驗主義的身體力行者，他一定要親自動手，得到結果，才能認同別人在書

裡面寫到的理論。在這樣的實踐與觀察中，李奧納多得到極大的樂趣。

少年時代，李奧納多已經無師自通地學會彈奏七弦里拉琴（Lyre）。不但親自動手做極其高雅的琴，而且放聲歌唱，樂聲、歌聲優美至極。進入青年時代，這項技藝更加高超，自娛、娛人，兩相宜。最妙的是，李奧納多常常坐在鮮花叢中自彈自唱，聽眾不少。但沒有人知道，李奧納多獻唱的對象並非周圍的男女老少，而是天空中的飛鳥、山坡下的麥浪，以及環繞著他的鮮花、長草。我們在他的筆記裡也看到這樣的一句話：「要想探究藝術，首先必須探究大自然。」在那探究的過程中，藝術家李奧納多是幸福的。

於是，我們看到了探究的結果。

《一枝百合的研習》*Study of a Lily*
以墨水覆蓋黑色炭筆並以白色堆塑之素描
（Pen and ink over black chalk with white heightening）／1474-1480
現藏於英國溫莎堡皇家圖書館
（Windsor Castle UK, Royal Library），編號 12418r

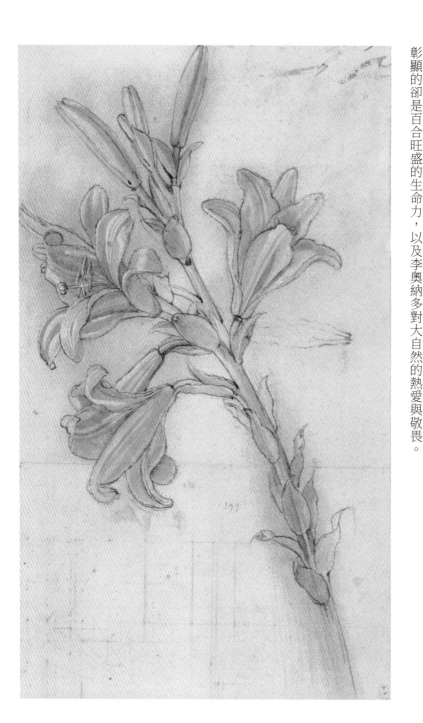

在這張圖紙的下方是某種風景，襯托出這一枝直指藍天的百合高貴、挺拔、端莊的風采。李奧納多的單張筆記隨著藝術家的思路不斷地被重複使用，他常常翻檢已經圖文並茂的紙張，在空白處填寫、繪製新的內容。後人研讀這些筆記，跟不上李奧納多的思路，常常感覺茫無頭緒。事實上，這一枝百合的研習運用了幾何原理與透視法則，彰顯的卻是百合旺盛的生命力，以及李奧納多對大自然的熱愛與敬畏。

李奧納多多次修改，多次潤飾的這一枝百合的魂魄不斷地出現在他繪製的有關聖母與聖子的題材中。畫完了委託的宗教作品之後，李奧納多會回到這一頁，深情凝視百合帶來的力量，腦中會浮現出這幅素描的「模特兒」，那一株株高大、健壯的百合在陽光下迷人的豐姿。百合是中性的，將女性的柔美與男性的陽剛融合得恰到好處。大自然的偉力啊，每每讓李奧納多感慨萬千。

　　闔上筆記，鎖好房門，李奧納多帶著愉悅的心情走上街頭。集市上，一位有著大下巴的壯漢正在售賣關在籠中的小鳥。永遠沒有餘錢，也永遠不缺錢的李奧納多饒有興致地看著五顏六色的小鳥們。一隻淺褐色的畫眉（Garulax canorus）有著白色的眼圈、白色細長柔美的眼梢。一雙會說話的眼睛停留在李奧納多的身上，吸引了他的注意。靜了一靜，畫眉張開暗紅色的喙「呔呔……」地鳴唱起來。這隻畫眉應當在枝頭高歌的，李奧納多這樣想。他馬上拿出錢，買下這隻畫眉，打開鳥籠的門，跟畫眉說：「飛上高高的枝頭，唱歌去吧……」畫眉飛了起來，在空中迴旋了一圈之後，停在李奧納多的肩頭，高歌一曲之後，這才騰空而去。望著畫

眉在藍天白雲中消失了蹤影，李奧納多心情愉快，順手把鳥籠遞還給壯漢，微笑著在他凸出的大下巴上多看了一眼。壯漢若有所思，從口袋裡摸出一本書來：「一位客人買了鳥兒，錢不夠，塞了本書給我，您拿著吧，折換鳥籠的錢。」

李奧納多笑嘻嘻地接過來一看，竟然是古羅馬軍事家維捷提烏斯（Flavius Vegetius Renatus，卒於 450 年）殘缺不全的《兵法簡述》*De re militari* 手抄本。大驚之下，李奧納多滿臉笑容地從衣袋裡掏出一把零錢，看也不看，數也不數，直塞到那壯漢手中，飛快地奔向一個飯舖，丟了一句「照老樣子！」給掌櫃，就在窗前坐下，打開書細讀起來。

李奧納多珍愛小動物，不忍殺生，因此終生吃素。飯舖掌櫃心中有數，總是為李奧納多預備最新鮮的蔬菜、水果。飯畢，掌櫃來收拾餐具，笑問：「今天的蘑菇滋味如何？」李奧納多滿頭霧水，根本不記得剛才吃了什麼，但他就是有本事馬上開心地回答：「無與倫比，新鮮美味，好吃極了。您真有辦法，弄得到這樣的珍奇……」飯舖掌櫃非常高興，親自送這位好客人出門。

返回委羅基奧藝坊，在自己的畫室裡，李奧納多繼續研

讀這本圖文並茂的書。書中古早的攻城戰術與器械引發他極大的興趣。攻城少不了搭雲梯、發射強弩、發射石彈與發射火炬的辦法和發射裝置。反過來說，守城的一方就要想辦法不讓這些致命的武器奏效。先來解決雲梯的問題，要想個法子不讓雲梯靠近城頭。有了這個想法，李奧納多便興致勃勃研究一種守城的器械，一種從城牆裡面把敵人的雲梯推離城頭的器械。幾何學在這個時候大力幫了忙。不但有文字說明，而且畫了圖，取了城牆的斷切面來表現一架尚未使用的裝置與一架正在使用的裝置，讓觀者了解這個設備靜止與工作的狀態。平時，這種設備在城牆內用滑輪與繩索固定在地面上；戰時，守城的人們拉動繩索，繩索牽引裝置的中心直梁離開城牆底部，帶動頂端三角架移近城牆頂部。三角架頂部的矩形水平框架本來鑲嵌在城牆上，此時被推出，其橫梁推倒的便是正在靠近城牆的雲梯。城牆上甚至安裝了監視小窗，守城者站在地面上就可以觀察城牆外雲梯被推倒的狀況。為了讓人們了解此一設備的安裝細節，固定於牆的三角架部分以及三角架與直桿的連結部分還特別畫出詳圖，方便工匠製作出能夠正確滑動的器械。

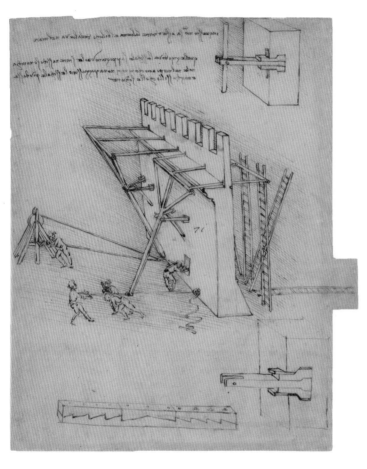

《推倒雲梯之器械》

Mechanism for Repulsing Scaling Ladders

墨水覆蓋炭筆之設計圖／1477–1480

現藏於米蘭安布洛西亞納圖書館【大西洋文稿】，

編號 fol. 139r/49v-b

這幅設計圖是工程與藝術的完美結合。且不論是否實用，我們從這幅圖看到的是李奧納多永不枯竭的好奇心、奇思妙想，以及他對科學實驗的熱愛。他在筆記本裡，曾經寫下一句話：「要使自己成為一個情感與頭腦不在同一個方向的人。」頭腦的運用並不遵從情感的支配。老前輩軍事家維捷烏斯談攻城，李奧納多設計器械，進行有效防禦。他們的思路相反，但這無關戰爭雙方的立場與目的。這種超然物外、就事論事的態度使得李奧納多能夠永遠不動聲色，也能夠永遠讓自己遠離政爭的漩渦。

V. 完成與未完成

　　一四七七年，被無聊的閒雜人等「跟蹤、監視」困擾著李奧納多。他很煩，但他無計可施，委羅基奧藝坊人來人往，無法避免別有用心的人們伸頭探腦。

　　比李奧納多小三歲的羅倫佐・麥迪奇是一位思慮周密的人，他清楚，李奧納多是不世出的天才，自己有責任保護他。於是他不動聲色地做出安排，建議修飾麥迪奇花園的牆壁與小禮拜堂的牆壁。他邀請李奧納多住在麥迪奇花園的客房裡，為他安排了寬敞雅靜的畫室，而且仔細挑選了兩位畫師來擔任李奧納多的助手。李奧納多滿心歡喜，麥迪奇的府邸戒備森嚴，閒雜人等不得其門而入，還有助手幫忙，那就更好了。他只是問了一個問題，他的房門能不能上鎖？來人告訴他，住所房門與畫室的門都可以上鎖。於是，李奧納多告別了善待他足足十一年，情同父子的委羅基奧，搬進了麥迪奇府邸，快樂地看到許多古希臘古羅馬的雕塑，而且見到了羅倫佐的朋友們，談吐文雅的學者、教授、詩人、作家、音樂家、畫家。多才多藝的李奧納多馬上成為這個社交圈的寵兒，心情

頓時輕鬆起來。他也極為熱心地對待他所接受的委託，迅速交出設計圖。羅倫佐給他一個頗為殷實的錢袋，開心地跟他說：「一切不急，慢慢來就好。外面若是有委託，你儘管接受。我這裡，你想住多久就住多久，完全不要擔心，需要任何費用直接找帳房先生就好。」李奧納多只是點頭，滿心感激。他並沒有想到，在「偉大的羅倫佐」的政治棋盤上，他是一個舉足輕重的腳色，波提且利、委羅基奧也都要擔任某種腳色。

就在這樣和樂融融、衣食無憂的狀態裡。他同老朋友，大銀行家之子喬凡尼‧本琪 （Giovanni dé Benci, 1456–1523）有了更多的接觸。在李奧納多無數的喜好當中，有一項技能是馴服野馬。李奧納多熱愛駿馬，他一向認為，馬是最高貴的動物。麥迪奇家族企業最重要的合夥人便是極其富有的本琪家族。因此，喬凡尼也是重要的實業家、銀行家，同時也是藝術品的大收藏家以及藝術家最可靠的贊助人。喬凡尼也熱愛駿馬，喬凡尼身穿最為華麗的騎馬裝，騎著裝飾華麗的駿馬，奔馳在佛羅倫斯街頭，是這個城市最可愛最有趣的風景之一。他曾經花六百金弗羅林（florin）買了一匹健

壯的野馬。在這個方面，摯友李奧納多能夠提供最切實的幫助，他不但能把野馬訓練成貼心的坐騎，而且能夠設計最為華麗而舒適的馬具，當然他也能夠為騎者設計最為舒適而華麗的騎馬裝，讓喬凡尼極為風光地招搖過市。兩個好朋友有著這樣密切的合作關係，李奧納多自然會成為本琪家族的座上客，常常來到他們皇宮般的大宅，度過許多愉快的時光。

喬凡尼的妹妹吉內芙拉（Ginevra dé Benci, 1457–1520）一四七四年出嫁，體弱，尚未生育，並不常回娘家。她是一位詩人，因此有時候會在麥迪奇家族的客廳走動，同一些學者與詩人吟詩、聊天、聽音樂、賞花。吉內芙拉美麗而聰慧，羅倫佐曾經寫十四行詩讚美她的美麗與睿智。李奧納多第一次見到這位佛羅倫斯的名媛卻是在本琪家裡。李奧納多與喬凡尼正在花園裡散步，吉內芙拉與貼身女侍從對面走來，喬凡尼作了簡短的介紹。吉內芙拉唇邊微乎其微的笑容表露出沉重的冷漠，李奧納多坦然的笑容後面是一座冰山。四目交會，兩人都感覺到了巨大的隔閡，也都禮貌周全地互致問候。李奧納多側身站立，客氣地讓吉內芙拉從狹窄的甬道上通過，他看到了她姣好、蒼白的側面，將這個影像留在了記憶深處。

「我這個妹妹，嫁得不好。尼可里尼（Luige Niccoline）老婆剛去世，馬上張羅下一段婚姻，匆匆迎娶了吉內芙拉，期待她快快生孩子不說，這個織品商也不擅經營，弄得一團糟，我妹妹心情更差，對她的健康很不利。」喬凡尼跟好朋友這樣說，語帶忿忿。李奧納多卻受到了震動，想到自己的父親一段又一段婚姻，心中湧起對吉內芙拉深切的同情，在同情的浪潮中，冰山開始慢慢地融化了。

喬凡尼還有話說：「不知你在羅倫佐那裡有沒有看到過班博（Bernardo Bembo, 1433–1519）？有一堆學位，其貌不揚的威尼斯駐佛羅倫斯大使。」

這位大使，李奧納多是在許多人的聚會上遠遠看到過的，羅倫佐與他是朋友。聽說他答應羅倫佐幫助佛羅倫斯從拉文納（Ravenna）將詩人但丁（Dante Alighieri, 1265–1321）的骨骸遷回來，在但丁的出生地佛羅倫斯興建一座但丁墓。這樣的承諾讓羅倫佐非常興奮，為班博奔走，使他得到了駐節佛羅倫斯的大使職務。

熟悉位高權重的人們之間種種利害關係的喬凡尼冷冷地表示意見：「但丁在拉文納去世，安葬在石棺內已經一百五十

年。拉文納人絕對不會放手，讓佛羅倫斯人如願；教皇傾力相助也沒有用，更不用說一位『典禮官』了。」李奧納多默默地聽著，不太明白，詩人已故多年，葬在哪裡有什麼不一樣嗎？

喬凡尼還有更要緊的話說：「這個班博一四七四年來到佛羅倫斯，一四七六年離開，返回威尼斯。兩年之間最要緊的事情就是同吉內芙拉談了一場轟轟烈烈的柏拉圖式的戀愛（Platonic love）。羅倫佐的老師，那位老糊塗的詩人蘭迪諾（Cristoforo Landino, 1424–1498）居然寫詩為這一場純精神的浪漫愛情大唱頌歌。全然不想一想班博離開之後，只有二十歲的吉內芙拉要怎樣面對她自己的婚姻、她自己的生活。」喬凡尼對摯友李奧納多坦率地說出自己的不平與憤怒；他未曾想到這一番談話對李奧納多來講有怎樣的意義，他更不可能想到這一番話的影響將留在一幅名畫裡，成為永恆。

李奧納多聽到這樣的話，內心裡的冰山加快了融化的速度。

「其實，你同吉內芙拉才是一對璧人，剛才，我看你們兩個擦身而過，就在想，真該把妹妹嫁給你……」喬凡尼若

有所思。

這一驚非同小可。李奧納多極快地將內心的震動埋藏起來，換上了溫暖的笑容，用詼諧的口吻說道：「喬，你知道的，我吃素。吃素的人不能有家庭，要不然，家裡的人都得心不甘情不願地跟著吃素……」

喬凡尼開懷大笑了：「說的也是。吉內芙拉熱愛美酒佳餚。不過呢，我還真心疼這個遇人不淑的妹妹，你來為她畫一幅肖像怎麼樣？這總可以吧？」

這是委託了，李奧納多自然義不容辭，隨口答應了。

日子過得快，不到一個月的功夫，就在李奧納多幾乎忘了這個委託的時候，喬凡尼奔進李奧納多的畫室，匆匆忙忙表示，吉內芙拉今天在家裡，答應做「模特兒」。李奧納多想也沒想拿起素描簿，跟著喬凡尼奔向本琪大宅。

光線明亮的起居室裡，吉內芙拉坐在一把扶手椅上，手上有一本書。她有一點靦腆地表示：「我沒有辦法坐太久，也站不了多久……。我大概不是一個好的模特兒，真是抱歉。」語聲輕柔，有一絲瘖啞。李奧納多很誠懇地回答說：「請放心，我不會占用您太多的時間。」四目交會，傳遞了暖意。

果真，半個時辰不到，李奧納多闔上了素描簿，道謝之後走出了起居室，對著大門而去。喬凡尼出現在前廳，訝然問道：「這麼快？」李奧納多微笑，打開素描簿，只有文字，看不懂的文字，沒有線條。「李奧，你不是一位畫家，你是真正的天才。一切的一切都在你的腦子裡，只用幾行字寫下重點，就可以開始了……」喬凡尼把素描簿還給李奧納多，送他出門，站在那裡，看著他快步奔回自己的畫室，心裡翻騰著許多念頭。

　　李奧納多走進自己的畫室，關緊房門，打開素描簿，將其插在一個固定的閱讀架上，面對著一面鏡子。瞄一眼鏡子裡的文字，細細的炭筆直接地落到了畫紙上，炭筆迅速移動，那個靦腆的微笑落在了吉內芙拉的唇邊……。

　　一四七七年年底，喬凡尼殷切希望能夠看到妹妹的肖像，李奧納多告訴他，看一看是可以的，但那幅作品尚未完成。

　　在畫室的角落裡，在一扇窗的不遠處，夕陽溫柔地將光線灑在一塊潔淨的亞麻布上，李奧納多輕輕揭開這塊布，畫面上，吉內芙拉美麗的金色鬢髮在陽光下閃爍著光亮，她身上穿著數月前那一襲大地色衣裙，胸前有著藍色絲帶。白色

襯衣上一粒暗金色小珠扣，肩上一條黑色肩帶便是全部的裝飾。

「天吶，活生生的吉內芙拉！」喬凡尼驚呼：「你竟然把她安置在杜松（義大利文：ginepro）樹下，暗合了吉內芙拉的名字！還安排了那麼優雅的風景線，丘陵綿延，流水潺潺……」喬凡尼也看到，這幅畫確實沒有完成，吉內芙拉的兩隻手還只有優雅的線條……。正因為尚未完成，喬凡尼看到了底色下面質地高貴的鑲板，便輕聲問那鑲板是什麼木料。李奧納多含笑回答：「白楊木（poplar），適合令妹。」

喬凡尼離開後，李奧納多在這幅畫上做了重大的修改。首先他必須截短將近三分之一的畫面，使其幾近正方，因為他在陽光下看清楚了，不會撒謊的那雙手將會暴露吉內芙拉的病弱。李奧納多天生異稟，他的右手極為有力。他把畫板移到工作檯上，側立九十度，吉內芙拉的臉與檯面平行。李奧納多左手扶住畫板，右手舉起一把鋒利的小斧，大力劈下。畫板應聲整齊裂開，紋絲不差。截去了「吉內芙拉的雙手」，李奧納多頻頻道歉。把畫板立起來的同時，他看到了旋轉中的吉內芙拉眼睛裡閃爍出調皮與讚賞！這一驚讓他領悟到旋

轉中的畫面會產生怎樣驚人的效果。他穩住心神，畫作通常懸掛在牆上，無法移動與旋轉，但是觀者是能夠移動的。他必須提供一種可能性，讓觀者能夠從不同的角度看到肖像上的人物有著不一樣的心境。他注意到吉內芙拉雙眼瞳孔左側的那兩個亮點，靈魂之窗的兩個亮點正是最傳神之處，他要用暈染之法一層層塗抹，使那兩個亮點不再是陽光的折射，而能夠呈現「完美的液態閃光」。

百忙中，一年匆匆過去。一四七八年年底，喬凡尼來到了李奧納多畫室，將巨大的錢袋放在桌上，堅持要買走妹妹的肖像。李奧納多堅持「作品尚未完成」，無論多少錢也不能改變他的決定。喬凡尼緊盯著朋友的眼睛：「班博回來了，再次擔任駐佛羅倫斯的大使，他極想得到這幅肖像，我會讓他付出大錢來買這幅傑作。班博會帶著這幅肖像周遊列國。這幅肖像會走進皇親國戚的客廳，最終會被世界級的博物館視為鎮館之寶。數百年以後，沒有人會記得佛羅倫斯的銀行家本琪家族。但是人們能夠看到美麗的吉內芙拉・本琪，人們也會永遠感念將吉內芙拉留在畫板上的李奧納多・達・文西。」

李奧納多跌坐在椅子上，淚眼模糊。畫作確實「尚未完成」，喬凡尼不可能看到，吉內芙拉右眼瞳孔左側還留著一個自己的指紋，尚未塗染掉；另外一個指紋則留在了吉內芙拉的右肩上，也還沒有完成最後的手續。也許，就這樣吧，就讓那兩個指紋代替自己的簽名式好了。喬凡尼看著李奧納多失魂落魄的模樣說不出話來，沒想到，李奧納多很快就恢復了常態，一躍而起，歡歡喜喜收好了錢袋，取出一塊新的亞麻布，將畫作包裹妥當，用細細的麻繩綑綁，交到了喬凡尼手上：「希望吉內芙拉喜歡這幅肖像……」

　　喬凡尼離開之後，李奧納多瞪視著空蕩蕩的畫架，感覺自己的心臟被割去了一大塊，痛楚不堪。好不容易才收回心神，注視著攤在桌上的另外一幅草圖，被草圖上溫柔的聖母所吸引，慢慢地回到工作中。

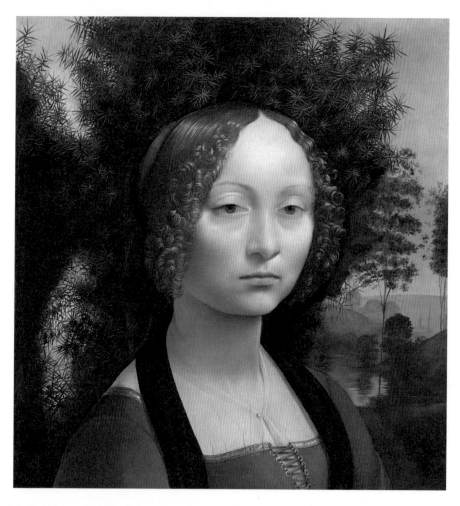

《吉內芙拉・本琪肖像》 *Portrait of Ginevra dé Benci*
白楊木鑲板、蛋彩、油畫／1478
現藏於美國華盛頓特區國家藝廊
（Washington, D.C. USA, National Gallery of Art）

這幅傑作是二十六歲的李奧納多第一幅非宗教人物肖像。構圖新穎，吉內芙拉取四分之三側面，杜松背景不但暗合吉內芙拉的名字更彰顯了「美德使美麗生色」的古訓。風景線上清澈的流水成為吉內芙拉內心與靈魂的真實寫照。李奧納多使用暈染之法掩去了吉內芙拉的病弱、憂鬱，凸顯了吉內芙拉的詩人氣質、直面人生的勇氣與智慧。正如數百年前喬凡尼・本琪的預測，這幅肖像經過了王室典藏，最終落腳世界一流博物館，成為整個美洲唯一的李奧納多・達・文西油畫作品，無比珍貴。

一四七八年四月二十六日，朱利亞諾・麥迪奇（Giuliano de' Medici, 1453–1478）被麥迪奇家族政敵刺殺。陰謀的對象是羅倫佐與朱利亞諾兄弟，哥哥逃出生天，弟弟被害。這個陰謀很快被粉碎，陰謀參與者八十人被處死刑。其中的要犯巴龍切利（Bernardo di Bandino Baroncelli, 1420–1479/12/29）逃到了君士坦丁堡（Constantinopolis）。一四七九年，巴龍切利被麥迪奇家族捕獲，押回佛羅倫斯。巴龍切利本來是一名商人，因其破產而加入了陰謀集團，犯下謀殺罪，於一四七九年十二月二十九日被絞死在巴傑羅宮（Palazzo del Bargello），並且被掛在高窗上示眾。羅倫佐委託李奧納多前往巴傑羅宮，為服刑後的巴龍切利畫一幅素描，以便留在麥迪奇家族檔案裡。李奧納多馬上前往巴傑羅宮，以平靜的心情、忠實的筆觸畫下了這幅素描。他的腦子裡盤旋著阿爾貝蒂的名言：「畫一個人，是從骨骼開始，然後是肌肉、皮膚，最後才是衣服。」巴龍切利死前遭到毒刑，骨頭、關節被粉碎。從這幅素描裡，我們能夠看到受刑人的身體像木偶般的情狀。

對於解剖學毫不陌生的李奧納多以透視的眼光「看到了」棉布長衣下面那一具殘破不全的身體，他如實寫出了他的觀察，也如實地繪出了他的觀察。當時，羅倫佐・麥迪奇也商請波提且利為這具懸在空中的屍體繪製肖像，波提且利迴避了這個令人毛骨悚然的任務。李奧納多沒有迴避，他將現場素描留給自己，利用鏡子重新繪製了一幅，並且為那件長衣添加了顏色，留給麥迪奇家族存檔。

《被絞殺後的巴龍切利肖像》
Portrait of Executed Bernardo di Bandino Baroncelli
墨水素描／1479
現藏於法國巴約訥博納特博物館
（Bayonne France, Musée Bonnat）

在年底送舊迎新的熱鬧聲中，李奧納多久久地注視著素描簿裡巴龍切利毫無生氣的身體，在畫面的右下角，他信手畫下一張臉，一張垂首思索的年輕的臉。生與死在這一張素描上傳遞出李奧納多內心的悸動。這時候，他覺得自己必須從一些不重要的委託中脫身出來，此時此刻，占據他思考空間的人物是聖傑羅姆（英文：St. Jerome, 342-420），世界上最有學問的神學家。但祂曾經是多麼絕望啊，祂無法解釋生死問題，祂無止境的探究仍然解不開這道難題。巴龍切利的臉是乾癟的，卻也是寧靜的，他經過了生不如死的煉獄，絞刑於他已是解脫。另外那張年輕的臉屬於不知死亡是何物的年輕人。面對了高懸的一具屍體，他有著惻隱之心⋯⋯。

一四八〇年早春，李奧納多在街頭看到了一個少年，正默默地幫助一個雜耍班子收拾道具，小心翼翼地將一把里拉琴收進盒子的時候輕輕撫了一下琴弦，不但沒有拿到錢，還被雜耍班子的人呵叱，飢寒交迫地瑟縮在街頭。李奧納多問那少年，要不要學彈里拉琴，少年笑了，乾裂的唇邊滴下血珠。他是阿塔蘭特（Atalante Miglioratti, 1466-1532），十三歲，一個在街頭流浪的孤兒。李奧納多將阿塔蘭特餵飽，

在佛羅倫斯城牆南門外租了一間畫室，把阿塔蘭特暫時安頓在那裡，返回麥迪奇的花園，跟羅倫佐說，他準備接受位於南門外斯科普特的聖多納託修道院（San Donato a Scopeto）的委託，為他們畫一幅祭壇畫，畫室自然離修道院越近越好。

就這樣，阿塔蘭特成了李奧納多畫室年紀最小的學徒，除了研磨顏料之外，李奧納多說話算話，不但教阿塔蘭特彈奏里拉琴，而且教會少年製作里拉琴，學習音樂與歌唱。日後，阿塔蘭特果真成為音樂家、樂器製造者、樂器商、歌劇演員。

然而，李奧納多在那間畫室裡並沒有忙著設計修道院委託的祭壇畫《三賢士來朝》。他在那有著樂聲、有著談笑聲的畫室裡，盡可能地靜下心來，試圖去完成一幅畫作，主題是石洞外的聖傑羅姆。起因自然是少年時在佛羅倫斯郊外山頂石洞的經驗，在可能涉險的恐怖中滿足了自己強烈的好奇心，觸摸到鯨魚化石的經驗；在十多年的時間裡一直被壓抑著，沒有干擾到自己，但是隨著時間的推移，李奧納多越來越感覺到生死一念間的無常所帶來空虛。從聖傑羅姆的書寫、翻譯與自我放逐中，李奧納多感覺到救贖是確實存在的，他必

須要為自己畫出這一幅作品才能真正安頓心神。

　　然而，苦修的聖人在荒野裡，在岩石叢中，採取極彆扭的姿勢跪坐著，捶胸頓足，大睜著的雙眼與伸直了握著石塊的手臂都表達出對信仰的熱情。這樣的構圖，需要更多的解剖學方面的知識，不只是骨骼與肌肉，而且是筋絡……。於是，這幅畫注定了要花更多的時間才能真正「完成」。這個時間是整整的三十年。一五一〇年，李奧納多透過解剖，弄清楚了人的脖子的全部細節，弄清楚了脖子與鎖骨之間的連結，聖人傑羅姆的形象才真的令李奧納多滿意。到了那個時候，李奧納多已經進入生命的黃昏期，他對睿智的聖傑羅姆的理解與情感比起開筆之時深邃得多了。

《聖傑羅姆》 *St. Hieronymus*（拉丁文）
鑲板油畫／1480–1510
現藏於義大利羅馬梵諦岡博物館
(Rome Italy, Pinacoteca Vaticana)

現代藝術史家認為這是李奧納多第一幅側重解剖學的傑作。解剖學方面的研究曠日持久，使得這幅作品一直處在斷斷續續的修改中，也在漫長的歲月裡留在了李奧納多的身邊，成為他研究的對象也成為他的精神寄託。作品彰顯了藝術家悲天憫人的宗教情懷。聖傑羅姆為獅子拔除毒刺，獅子成為聖人的朋友。聖人在苦修中捶胸頓足，獅子發出怒吼為聖人助威的情節使得整個畫面充滿力量，撼動人心。這幅「未完成」的作品在藝術史上的光輝隨著歲月的推移而愈加耀眼。

位於斯科普特的聖多納託修道院的修士們殷切盼望的那幅《三賢士來朝》，在交出了設計草圖之後，便沒有了下文。李奧納多知道這幅大作品將耗去他半條命，他同好朋友喬凡尼商量，他可不可以租用本琪府邸一個陽光充足的房間來完成這件重大的委託，因為他實在經不起任何的嘈雜。喬凡尼自然一口應允，而且三令五申，不准任何人在沒有得到李奧納多允許時擅自進入這間絕對需要安靜的畫室。

　　然而，攪擾李奧納多的不是任何人，是他自己，是他對這幅作品無止境的要求。

　　李奧納多將一塊邊長兩公尺半幾乎正方的細緻鑲板搬進了喬凡尼為他安排的巨大畫室之後，在上了底色的鑲板左上方近三分之一處，釘了一個釘子，然後利用幾何學的方法，近大遠小地用一根繩子設計出畫作的背景建築，臺階的上部便是古羅馬遺跡，用以表達古典信仰的崩解。風景線上的自然山水與人工建築則形成複雜的構圖。穿梭其間的馬匹、騎士、載歌載舞的人群都還在模糊狀態的時候，李奧納多決定要用將近六十個人物來表達這樣一個喜慶的場面，他要戲劇化的效果，他要每一個人物都有表情、動作、甚至「聲音」。

他要這一齣戲在「舞臺上」旋轉起來，他要每一個人物之間都有合乎邏輯的關聯。他要用「移動肢體的方式來反映內心的動態」。換句話說，便是在設計過程中「必須首先注意到人物與動物在敘事中的動作與心態合拍」。

李奧納多奔走在兩個畫室之間，穿梭在佛羅倫斯的大街小巷，隨時隨地打開他的筆記本，迅速地畫下一張張有趣的面孔，一幅幅有趣的神情，一些奇妙的手勢，許多風格特異的身姿、倩影……。他的精神狀態幾近瘋狂，引發喬凡尼嚴重的不安。

時間飛逝。炭筆素描終於令人滿意地出現在鑲板上之後，李奧納多用極細的畫筆用淺藍色油彩為畫面覆蓋陰影。同時代畫家處理陰影都用褐色，李奧納多使用藍色的原因在於他對光學的研究。他清楚地知道，潮濕的霧靄、空氣中的灰塵都會為陰影籠罩一層藍色。在這個覆蓋的過程中，他把人物減少到三十個，力圖讓這齣戲能夠順利上演。在開筆之前，李奧納多為畫面塗上極薄的一層白色打底劑，素描線條便朦朧起來。到了這個時候，他才滿意地嘆了一口氣，開始畫起來，以極慢的速度。

畫面的中心是聖母子，聖母是寧靜的，聖子則歡喜地接過賢士敬獻的禮物。漩渦由此而起，將所有的人物捲了進來，好戲開鑼了。在李奧納多的宗教作品中，甚至在有關神聖家庭的描繪中，幾乎從未出現的聖約瑟夫（St. Joseph），卻出現在這幅祭壇畫上。聖子的養父在聖母的右側，正心情複雜地打開禮物的盒子，盒子裡的珍奇照亮了祂的臉。在畫面的右下角，哲學家沉思著這場盛典的意義。畫面最左側，李奧納多繪製了他的自畫像，年輕的藝術家面對畫面外的人們，似乎在解說盛典的實情；他是局內人，同時也是局外人。這樣的處理也是極為別緻的，真實道出了李奧納多創作過程中的複雜心境。

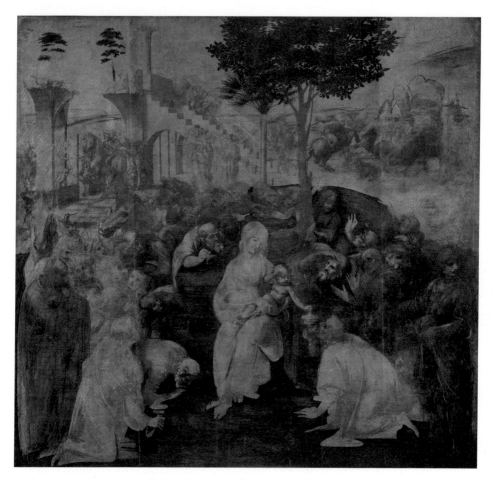

《三賢士來朝》*Adoration of the Magi*
鑲板、蛋彩、油畫／1481–1482
現藏於佛羅倫斯烏菲茲美術館

在複雜的人物互動中得到極大樂趣的李奧納多在進行「漩渦」外圍的繪製過程中，感覺到他的手無法令他滿意地呈現出他所期待的結果，在這個巨大的「舞臺」上，邊緣人物與中心人物的互動無法產生真正緊密的聯繫。事實上，在繪畫史上，沒有任何一位藝術家對自己提出過這樣的要求。今天的觀者如果在這幅「未完成」的傑作面前站立的時間夠久，一定能夠看到、感覺到畫中人物的姿勢、手勢、表情是多麼豐富、有趣，多麼真切地表達出他們各自不同的心情。心理藝術家李奧納多已經完成了這個不可能的任務。然而，他不覺得滿意，他無法繼續下去，他擱筆了，留給我們無垠的觀看、思考、想像的空間。

李奧納多沮喪萬分地告訴喬凡尼，他實在無法完成這件委託，他實在必須要離開佛羅倫斯了。喬凡尼請他放心：「作品留在我這裡，萬無一失。有朝一日，你回來了，這幅作品還在這裡等待著你……」

羅倫佐馬上做出安排，他把波提且利送到羅馬去聽候教皇差遣，把委羅基奧送到威尼斯，把李奧納多送到了米蘭。這三粒重要的「棋子」送出去之後，羅倫佐·麥迪奇在文藝復興時期的義大利所扮演的腳色已經不容後世歷史學家、藝術史家輕忽。當然，羅倫佐決計沒有想到，正因為李奧納多與米蘭攝政王盧多維柯·斯福爾札（Ludovico Sforza, 1452-1508）的通力合作，米蘭的輝煌竟然超過了佛羅倫斯，足足長達十年。

佛羅倫斯聖多納託修道院的修士們展現了宗教家最大的耐心與善意，他們等著李奧納多回來完成委託，等了很久很久以後，才萬般無奈商請菲利皮諾·利比根據李奧納多將六十個人物減少到三十個人物的新設計草圖完成了這幅祭壇畫。菲利皮諾從他的老師波提且利那裡學到了趨炎附勢的技巧，他把麥迪奇家中男女的面貌、衣著、形體賦予畫中眾多

人物，全然不顧原設計在藝術方面的無限追求。作品完成，麥迪奇家族十分歡喜，修士們只好默默地接受了。

如此這般，當年留在本琪家中，今天被烏菲茲美術館珍藏的這幅作品，也就成為世上唯一的李奧納多・達・文西創作的《三賢士來朝》。

VI. 米 蘭

　　在錯綜複雜的豪門惡鬥中，從失去弟弟的血淋淋的教訓中，羅倫佐・麥迪奇知道自家的安全，佛羅倫斯的安全，商務的繁榮都要仰仗來自其他地區領主的奧援。其中，尤以米蘭的盧多維柯・斯福爾札最讓人放心，兩人結盟，等於兩地結盟，守望相助，互相有了照應。李奧納多多才多藝，與盧多維柯同年，將李奧納多送進米蘭領主宮自然是好事。

　　盧多維柯的祖父本是農家子弟，且是傭傭兵，能征善戰，孔武有力，得到斯福爾札的稱號，意思是此人力大無窮。之後，便成了這位大力士的姓氏。盧多維柯的父親，高大、漂亮、戰績彪炳的軍事將領迎娶了一位公主，米蘭大公的女兒。於是，斯福爾札家族成為貴族。盧多維柯是父母的第四個兒子，照常理不太可能成為領主，但是盧多維柯的母親卻是極有智慧的，她認為，無論是否會成為領主，教育都是必須的。因此，盧多維柯接受了全面的古典教育，接受了有關政治經濟國計民生的教育，同時也學習了音樂、舞蹈、繪畫、雕塑的技藝，被培養成一位通才。盧多維柯並不漂亮，皮膚顏色

深，眼睛、頭髮都是漆黑色，因此人們都說他是摩爾人（il Moro）。人算不如天算，三位兄弟死於非命，留下一個幼小的姪兒繼承大位，盧多維柯順理成章成為攝政，事實上的米蘭領主。盧多維柯政績漂亮，受到百姓愛戴，於是摩爾人衣飾在米蘭大為流行。義大利文 moro 也是桑樹的意思，因此米蘭的桑樹極多。甚至李奧納多抵達之後也用桑樹的圖案、顏色來設計、裝飾領主宮的房間。

得到羅倫佐的引薦，李奧納多在一四八二年帶著阿塔蘭特，捧著一把自製的極為精緻貴重的里拉琴作為禮物，踏進了米蘭領主宮，也就是斯福爾札城堡（Sforzesco Castle），見到了身體並非十分強健、卻智力過人的盧多維柯，兩位同齡人相見恨晚，一拍即合。就在這樣溫暖祥和的氣氛中，李奧納多師徒成為斯福爾札城堡的座上客。

主客寒暄，盧多維柯問及路上情形，李奧納多興致勃勃談到他用車輪圓周長度乘以轉動次數來計算里程的辦法，讓心地善良的盧多維柯非常歡喜；更不消說里拉琴的美妙音色以及李奧納多與阿塔蘭特悅耳的男聲二重唱帶來的快樂，讓這初次的會見成為他們之間友誼的美好開始。

本來是防禦工事的斯福爾札城堡自然是美好的，盧多維柯是虔誠的天主教徒，也對教堂的事務非常熱心。他引領著新朋友參觀他最心儀的教堂，米蘭聖母瑪利亞感恩修道院（Refectory of Santa Maria delle Grazie）。祈禱之後，他們坐在窄小的食堂裡，坐在修士們中間，吃著乾硬的麵包，喝著不怎麼潔淨的井水，聊著尋常百姓的生活狀況。這樣的景況讓李奧納多看到了米蘭與佛羅倫斯的不同，佛羅倫斯是更加理性的，米蘭是更加務實的。返回城堡之後，李奧納多深切感受盧多維柯如果只是將自己看成一位多才多藝的好客人，那實在是浪費了自己在米蘭的時間，於是根據他所聽聞所見到的米蘭的實際情形，寫了一封長信給盧多維柯，毛遂自薦，豪氣干雲地論述自己能為米蘭做出的貢獻。

首先，李奧納多談到了戰爭，佛羅倫斯鮮血淋漓的惡戰給他留下極為深刻的印象，他知道不但佛羅倫斯豪門需要他做出有關進攻與防禦的設計、武器的設計，分崩離析的整個義大利的諸侯們都需要他的設計。眼下，他在米蘭，米蘭的安全一直受到威尼斯、拿坡里（Napoli）、法蘭西（Francia）的威脅。眼下，他住在一個城堡裡，這個城堡本來的用途就

是防禦工事，四通八達的天橋讓他聯想到戰爭的需要，所以他設計了輕便、堅固，易於運輸的橋梁，用以渡河，用以跨越天塹。當一個地方被圍之後，他也設計了從壕溝斷絕圍城水路的辦法，當然，攻城所需雲梯、弩砲都在計畫之列。如果戰爭起於海上，他有極為妥當的攻防計畫，甚至有辦法讓自家船隻免於火藥、火焰與煙霧的攻擊。至於迂迴、包抄的各種途徑也都在他的設計之中。當然，還有武器，甚至裝甲車。總而言之，只要有需要，李奧納多在軍事工程上無所不能。

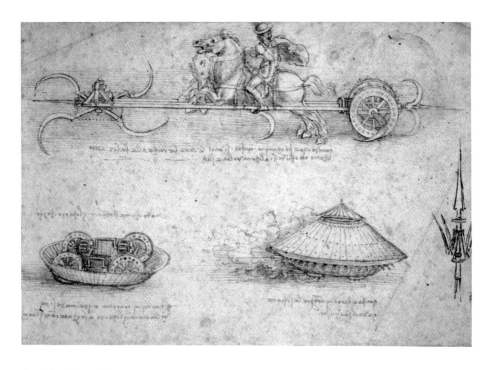

《刀輪戰車、裝甲車、戟之尖端研究》
Studies of a Scythed Chariot, an Armored Wagon, and the Point of a Halberd
墨水素描／1483-1485
現藏於英國倫敦大英博物館（London UK, British Museum）

三十歲出頭的藝術家精於武器研究，其設計使得敵人絕無僥倖。在中世紀的義大利，這一款刀輪戰車設計大大發展了古羅馬時代在戰車輪上安裝刀刺的設計。李奧納多設計的裝甲車便是今天坦克的前身，藝術家還特別繪出裝甲車行動所需裝置，讓製作者了解推桿帶動齒輪產生動力的具體結構。至於那支令人膽寒的戟，不但尖端鋒利，還設置了四根可以推進的尖刺，格鬥中若是被這支戟刺到，敵人絕無生還之理。

李奧納多將數量巨大的武器設計素描做成清晰的設計圖送到盧多維柯的辦公處之時，大廳裡悠揚的樂聲輕柔地飄了進來，與設計圖上的刀光劍影形成巨大的反差。盧多維柯小心翼翼地移動著設計圖，感受到逼人的寒氣。他指點著那具飛奔著的刀輪戰車，躊躇著開口道：「這車子衝進敵陣，必定血肉橫飛……」李奧納多淡淡地回答道：「人類的歷史不就是血肉橫飛的歷史嗎？」盧多維柯點點頭，收下圖紙，奉上潤筆。他的心裡著實欣慰，來自佛羅倫斯的李奧納多才是知己。

李奧納多逍遙自在地回房去了，手裡掂動著沉重的錢袋，心裡感謝著古羅馬軍事家維捷提烏斯。這位職業軍人所撰述的《兵法簡述》對於沒有戰爭經驗的李奧納多來講實在是太具啟發意義了，他的許多奇思妙想正是來自於維捷提烏斯的腳踏實地。

在李奧納多毛遂自薦的信中，第二個部分是關於城市建設的。米蘭遭到瘟疫的荼毒，付出將近三分之一人口的慘重代價。李奧納多在市區閒逛，深深感覺，骯髒乃瘟疫之溫床，他馬上就有了一連串的構想。

在他的計畫書裡，他要把米蘭密集的人口分散，重新安

置到十個新興的城鎮中。這些城鎮沿河建立，分為上下兩層，上層用於美麗的建築，美麗的庭園、步道，適合步行；下層則是運河、商業、公共衛生系統與下水道。李奧納多認為街道擁擠必然帶來疾病，因此他設計的街道寬度與房屋的高度一致；道路要從兩側向中間傾斜，讓汙水從路中央的孔洞中流入地面下方的汙水處理系統，以保持城鎮的潔淨。

今天的世界著名大城市都用各種辦法實現了李奧納多的理想，地下火車更是將大量擁擠在街頭的人們輸送到郊區的利器。

當年，盧多維柯接受李奧納多的建議，拓寬了街道，在本來已經聳立於市區的許多歌特式（Gothic）建築中，興建了更多優雅的宮殿式建築、街頭花園、涼廊與步道，使得十二萬八千居民有了更好的光照，更新鮮的空氣。居民的交通與商業的運輸都更加順暢了。米蘭成了輝煌的都市。這樣的改革來自李奧納多的理念，他認為，城市是生物，需要呼吸，也需要排出體液。李奧納多從他對人體血液體液循環的研究設計城鎮需要的循環系統，包括商業的需要與廢棄物的處理。

大規模的改進需要時間與金錢，小規模的改善卻是可以

立竿見影的。比方說臺階，當年的米蘭不但豪宅有著寬闊的門廊、臺階，就是民宅，戶外樓梯也都是見稜見角的方形。李奧納多是盧多維柯面前的紅人，好點子無窮，大家都樂意聽取他的建議。於是，他設計了各式各樣的螺旋樓梯，供建築商選擇。螺旋樓梯美觀，大家都喜歡。李奧納多沒有明說，方形樓梯的死角常常是比較隱蔽的，常常成為人們「方便」的場所，也就成為住宅區藏汙納垢的地方。要知道，中世紀的民宅是沒有洗手間的，大家都使用公共廁所。因此，離家比較近的樓梯死角就常常被利用來解決內急的問題。螺旋樓梯的興建無聲無息地消滅了民宅周邊的死角，大幅度地提升了住宅區的衛生狀況。

雖然，李奧納多在毛遂自薦的信函中根本沒有提到他是一位畫家，但他心裡很清楚，無論他的興趣多麼廣泛，繪畫仍然是他的拿手好戲，世間沒有幾個人能比他畫得更好。

李奧納多率真、平和、風趣，樂於助人，廣結善緣，在米蘭畫家裡有很多的好朋友。他尤其喜歡大家一道畫畫，常常在人家的畫室裡隨手畫上一筆，如同畫龍點睛，總是能夠聽到一片讚嘆之聲。對於他來說，這就足夠了。他常常在熱

烈的讚揚聲中邁著優雅的步伐翩然離去，心情怡然。

這位廣受歡迎的藝術家最喜歡造訪普雷迪斯兄弟的畫室。名畫家安布洛吉奧（Ambrogio de Predis, 1455–1508）同他的兩位同父異母哥哥共用一間畫室，伊凡傑利斯塔（Evangelista de Predis, 1440–1491）也是極有創意的畫家，同李奧納多投緣。李奧納多最喜歡的卻是天生的聾啞人克里斯多甫（Cristoforo de Predis，卒於 1486 年）。聾啞之人心思細密、觀察敏銳，其手勢與表情格外豐富，帶給李奧納多極大的啟發，他畫了無數速寫來記錄那許多匪夷所思的手勢與表情。克里斯多甫是插圖與裝飾畫家、細密畫家，筆觸極為精緻。有一天李奧納多看到克里斯多甫的畫稿上有一輪紅色的太陽，紅色的歡喜的圓圓的笑臉。周圍卻是星空，亮晶晶的群星圍繞著太陽旋轉。李奧納多訝然的表情逗得聾啞人笑了起來，他圍繞著李奧納多轉圈子，臉上露出幸福的表情，用一隻靈巧的手指點著李奧納多和那一輪紅色的太陽，用另外一隻手指點著自己和那許多星星。李奧納多比手畫腳提出自己的疑問，太陽出現在白天，星星卻出現在夜間……。聾啞人笑得更歡暢了，他指點著太陽，然後端立不動；他指點

著群星，然後開始繞著李奧納多慢跑。李奧納多這是生平第一次想到：「太陽是不動的。」臉上的表情傳遞了他內心的震動。克里斯多甫不再嘻笑，很嚴肅地點了點頭。這時候，是一四八三年的早春。波蘭數學家哥白尼（Nicolaus Copernicus, 1473–1543）在臨終前提出「日心說」是六十年以後的事情。但是，李奧納多卻在他三十一歲的時候下定決心要用實驗來證明克里斯多甫的畫稿正在說明一個真理，一個絕對重要的真理。太陽是不動的。他把這句話寫在他最為紛亂的筆記本中，無人能夠辨識。

　　不久之後，安布洛吉奧同伊凡傑利斯塔接受米蘭聖方濟格蘭德教堂（church of San Francesco Grande）修士們的建議，聯絡畫家為他們那座以崇拜童貞聖母為宗旨的小教堂繪製一幅祭壇畫。他們便邀請李奧納多加入。因此，在一四八三年的委託合約上，便有李奧納多與普雷迪斯兩兄弟的簽名，主要負責人是安布洛吉奧・普雷迪斯。有了委託，李奧納多馬上投身設計。

　　李奧納多請安布洛吉奧回覆聖方濟修士們，他將繪製一幅祭壇畫，將聖母子、幼兒施洗約翰（John the Baptist）與

一位天使納入其中，背景是山岩。修士們歡呼：「山岩聖潔、莊嚴，適合襯托童貞聖母。山岩好！我們翹首盼望。」

修士們的重點在「童貞」，聖母沒有遭到人類「原罪」玷汙。李奧納多的重點卻不在此。這幅作品要傳達的因素很多，卻沒有什麼有關「遠離原罪」的內容，他根本就把修士們的想望拋到了九霄雲外。

回到自己的畫室，關門閉戶，李奧納多信馬由韁，讓心頭所想牽著炭筆遊走在紙上。他要創作出一位不一樣的天使，美好、沉穩、莊重，令人不敢逼視。當鵝蛋臉上出現一對斜視美目的時候，他知道自己掉入了一個無底深淵，他在繪製隱藏心底深處的母親，她有卡特琳娜的執著、堅忍，她也有奧碧拉的貴氣、愛心、雍容。沒有頭飾，簡單的棉布軟帽是文西女子的日常穿著；沒有精緻的鬈髮，鬆鬆的髮辮是文西女子最簡易的裝扮。

畫面是這樣的溫暖、親切。李奧納多用手指輕輕撫摸著那鬆散的髮梢，心裡湧動著張口呼喚的激情。他要這個畫面永不變形、無法複製、成為永遠的唯一。李奧納多選擇了一張堅實的畫紙，覆蓋了他親手混合的塗料，塗料使得畫紙變

成堅硬的、有厚度的一個載體，呈溫暖的淡褐色。取一根堅硬、尖銳的銀針，一針針刺出他內心的呼喚，他對母親的愛，以及他永遠無法說出口，無法訴諸筆墨、線條、色彩的對母愛的渴求。

《女孩頭像》 *Study for the Head of a Girl*
銀針素描（Silverpoint on brownish prepared paper）／1483
現藏於義大利都靈皇家圖書館（Turin Italy, Biblioteca Reale）

世界上只有數量極少的銀針素描藝術家，李奧納多‧達‧文西是其中的佼佼者。他所創作的這一幅女孩頭像所蘊含的內容遠超他為祭壇畫所做的準備。事實上，這幅頭像屬於他自己，這是一幅為自己的內心波瀾所創作的藝術品。也是一個牢籠，就此關閉了李奧納多身為一位瀟灑、睿智、風度翩翩的男人心中湧動的萬千柔情。自此之後，他將精力全部用於探查宇宙奧祕的無數實驗當中。他所取得的成就人類需要數個世紀慢慢消化。

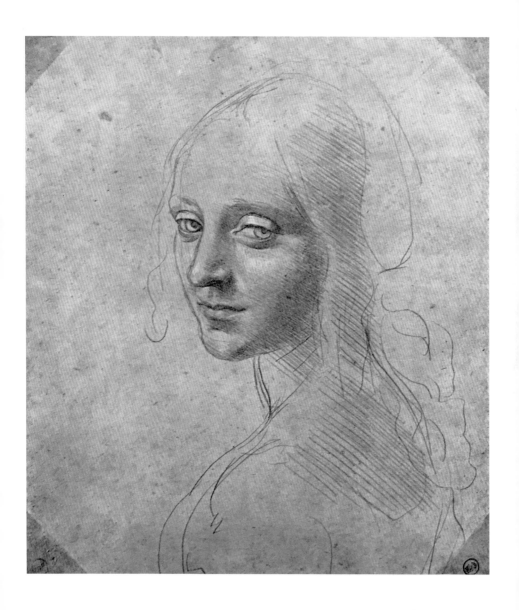

簡約的祭壇畫設計圖出來了，沒有任何人表示異議。李奧納多專心慢慢地繪製這幅作品，他心裡極為清楚，這將是一幅傑作，容納他許多的研究成果。首先是岩石，李奧納多熱愛地質學的探索，石頭對於他來說，就是地球的歷史，有著至尊的地位。此時，他已經少用蛋彩，而大量使用油畫顏料，在慢慢乾燥的過程中，他不斷使用暈染之法，使得畫面逐漸產生立體感。然後，我們看到，畫面上聳立起來的山岩是已經風化的砂岩（sandstone），一種由砂粒膠結而成的沉積岩。但是在聖母頭頂上以及在聖母的左上方，我們看到陡峭、筆立的火山岩（igneous rocks），這種岩石由火山岩漿冷卻而成。畫面上的火山岩是富含鎂與鐵的輝綠岩（diabase），在陽光下閃爍出美麗的光澤。岩石不同，植被也就不同。忠實於大自然的李奧納多明白，火山岩寸草不生，只能選擇在砂岩縫隙裡能夠生長的合乎季節的花草入畫，而不能使用在《聖經》故事裡約定俗成的花草。白玫瑰常常用來象徵耶穌的純潔，但是白玫瑰不可能生長在潮濕陰暗的岩洞裡，於是我們看到聖子身邊圍繞著開出白花的櫻草（primula sieboldii）。同理，在聖母身邊的也不可能是百

合，我們看到在聖母左手上方有一叢開白花的福瑞格草，也就是俗稱香葉草（galium verum）的松針葉茜草。在《聖經》故事裡，約瑟夫將這種草鋪在馬廄裡，迎接聖子的誕生。象徵意義沒有稍減，大自然的規律也得到了尊重。

這幅作品的敘事主題來自經外書（Apocrypha），希律王（Herod the King）聽說上帝之子誕生，便要殺盡伯利恆（Bethlehem）的嬰兒，於是聖家逃離伯利恆。在前往埃及的途中，巧遇幼兒施洗約翰與照顧祂的大地天使烏列爾（Uriel）。李奧納多喜歡這個故事，他格外喜歡施洗約翰，佛羅倫斯的保護神。因此他設計了聖子與施洗約翰歡喜見面的情形，並以施洗約翰為中心。聖母用右手環抱約翰的肩膀，以示保護。聖母的左手則懸在聖子的頭頂上方。施洗約翰雙手合攏對聖子表達崇敬之意，聖子舉起右手做出祝福的手勢。整部手勢交響樂的指揮棒卻是天使長烏列爾的右手，這隻右手的食指指向施洗約翰，似乎是在為聖子做一番介紹。天使烏列爾極為睿智，護佑著自然界，是李奧納多最鍾愛的天使。因此，在這個主旨明朗的畫面上，最為神祕而朦朧的是天使烏列爾。李奧納多花了許多心思來設計整個敘事的主導者，

驚人美麗的天使，設計那獨特的手勢，唇邊內涵豐富的笑意，以及眼簾半垂、視線矇矓所表達的遙遠的憂慮。金色的鬈髮、衣袖與肩頭金色的刺繡，則讓我們聯想到奧碧拉典雅、華貴的形象。

《岩中聖母》*The Virgin of the Rocks*
鑲板油畫（現已移至帆布上）／1483–1486
現藏於巴黎羅浮宮

這份委託歷經曲折，教會完全不能理解李奧納多在這幅傑作裡所進行的美學實驗，也不能理解李奧納多對自然界的熱愛與深切研究，更不能理解這幅傑作的敘事方法與節奏。九年的纏訟卻為這幅作品最終落腳羅浮宮贏得了契機，同時，也使得世界上多了一幅根據李奧納多的基本設計而由安布洛吉奧·普雷迪斯最終完成的另外一幅作品。後世的人們從這兩幅作品的對比中能夠了解為什麼李奧納多是真正忠於其藝術理念的偉大藝術家。

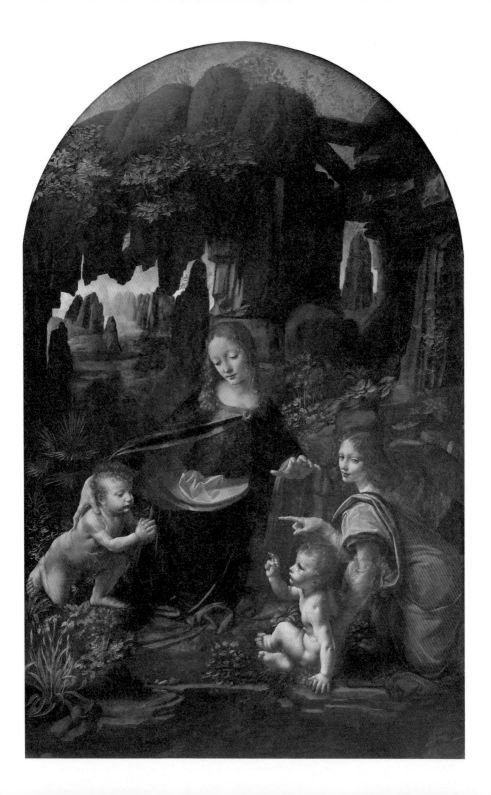

修士們看到將近完成的祭壇畫時大吃一驚，沒有天父、沒有先知，沒有載歌載舞的天使們，聖母甚至沒有深紅色的裙子！這是什麼樣的聖母崇拜？他們拒絕接受，他們也不肯付錢。纏訟九年之後，李奧納多將事情的經過告訴了盧多維柯。老謀深算的領主完全了解《岩中聖母》是無價之寶，他花重金買了下來。一四九四年，為了長遠的政治需要，盧多維柯安排了他的姪女比安卡 （Bianca Maria Sforza, 1472-1510）與當時的奧地利大公、日後的神聖羅馬帝國皇帝暨德意志國王馬克西米利安一世（Maximilian I, 1459-1519）結婚。嫁妝極豐，除了四十萬金弗羅林之外，還有李奧納多的《岩中聖母》。婚禮排場極大，許多有相當社會地位的米蘭人跟著比安卡來到了因斯布魯克（Innsbruck）的宮廷裡，其中有安布洛吉奧‧普雷迪斯，他成為公爵夫人比安卡身邊的宮廷畫家。然而，金錢鑄成的婚姻沒有辦法徹底改變馬克西米利安一世窘迫的經濟困境。安布洛吉奧在一四九五年回到米蘭，再次與聖方濟格蘭德教堂的修士們溝通。這次比較容易了，因為李奧納多的《岩中聖母》在因斯布魯克得到尊崇，被日後的神聖羅馬帝國皇帝視為稀世珍寶。安布洛吉奧聯絡

李奧納多，忙碌之極的李奧納多興趣缺缺，安布洛吉奧只好自己動手，他悄悄地去掉了最受爭議的「手勢」，為聖母加上了深紅色的裙子，為施洗約翰加上了他那著名的十字權杖。細節的部分則是在植被方面畫出了李奧納多絕對不會用的花草，岩石的部分更是不清不楚。然則，三年之後，畫作完成，教會無異議接受了。三年之內，李奧納多不時出手幫襯一下，略收畫龍點睛之效。他有更重要的事情要做，他在忙《最後的晚餐》，李奧納多藝術生涯中的另一座里程碑。

與客戶纏訟不是好玩的事情，客戶拖欠付款更是會影響到藝術家的生計，然而，李奧納多是領主的宮廷藝術家，領薪水的他，日常所需不虞匱乏，因此也就沒有把這些事情放在心上。他依然保持著極其旺盛的好奇心，就在這一段紛亂的日子裡，他熱心於飛行研究，他從鳥類的身體——宜於飛行的身體著手，設計「飛行器」，一種可以將空氣阻力減少到最小的設備。他也從蝙蝠的翅膀來設計人類飛行器。這些設計都出現在十五世紀八〇年代，是人類最早的飛行器設計。

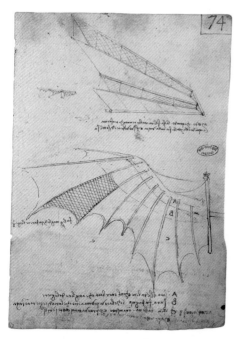
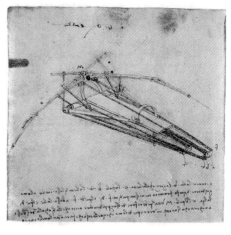

《飛行器之研習》*Drawing of a Flying Machine*
墨水素描／1485–1487
現藏於巴黎法蘭西學院圖書館 【巴黎手稿】（Paris, Bibliothèque de l'Institut de France），編號 MS B 2173 fol.74r & fol.74v

從編號 74r 的這張設計圖中，我們能夠看到以蝙蝠的翅膀為出發點，大大增加了幅度以後的飛行「翼」的設計，以及飛行翼的製作細節。設計圖 74v 則具體而微地描繪出飛行器中部載人的部分是怎生模樣。「飛行員」站立在高處，將飛行器用安全環固定在自己的背上。站在低處的人們則用一條繩索借用風力將飛行器像放風箏一樣放上天空，此時，飛行員俯臥在飛行器之下，狀如飛鳥，能夠「鳥瞰」地面情形。繩索脫離之後，飛行員可以自行操控飛行器安全滑翔降落。在設計圖 74v 中，我們可以看到操縱桿裝置，並了解飛行員搖動操縱桿控制飛行翼如同水手操縱船帆一樣借用風力滑翔與降落。這個設計是人類最早的飛離地面的設計。

VII. 宮廷內外

　　對於攝政王盧多維柯來講，宮廷裡的各種慶典以及五光十色的娛樂節目都是非常重要的，不但能夠籠絡人心、穩定斯福爾札家族的統治、彰顯他個人的權柄，而且還有一個不便說出口的重大作用。名義上，攝政王的姪子吉安・斯福爾札（Gian Galeazzo Sforza, 1469–1494）是第六代的米蘭公爵，七歲時父親被殺，於是由叔父盧多維柯攝政。宮廷裡不間斷的飲宴、娛樂節目都使得吉安沉醉其中，樂得讓叔父去管理繁瑣的國家大事。看到了吉安的怠惰，盧多維柯乾脆請吉安掌管宮廷娛樂節目。李奧納多帶著阿塔蘭特抵達米蘭之時，便雙雙被吸納為宮廷藝術家，參與大量節目的設計與表演。阿塔蘭特不但歌喉婉轉、嘹亮，而且非常勤奮，成為一位真正的音樂家。一日，李奧納多看到阿塔蘭特不像往常一樣低頭撥弄樂器，而是抬頭專注地凝視前方，手中還握著一份剛剛寫好的樂譜，非常欣喜，便在胡桃木鑲板上為他繪製了一幅油畫。阿塔蘭特名聲在外，李奧納多隨他來去自如，他們兩人保持了一輩子亦師亦友、良好而溫暖的情誼。

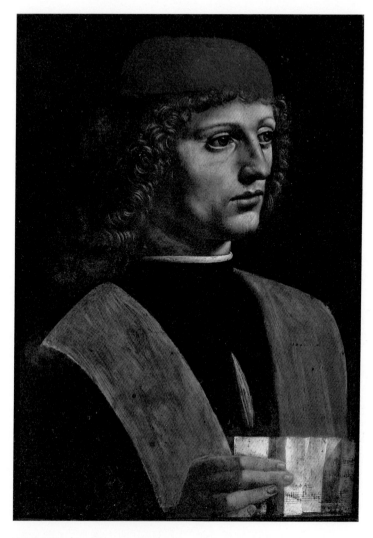

《手持樂譜的音樂家肖像》*Portrait of a Musician with a Sheet of Music*
胡桃木鑲板油畫（Oil on black walnut wood）／1484–1486
現藏於米蘭安布洛西亞納畫廊（Milan, Pinacoteca Ambrosiana）

這幅畫並非委託，完全是李奧納多與年輕的阿塔蘭特無間合作創作出許多美好事物
中的一項。他們對音樂的愛好，以及音樂帶給他們的愉悅成就了這幅動人的畫作。
金色的鬈髮、俊美的面容一向是李奧納多喜愛的，他也喜歡肖像畫最適合的柔和光
線。但這幅作品卻有著強烈的光線，光線照在音樂家臉部的輪廓線上，巧妙的光線
與陰影之間強烈對比的設計，讓這位音樂家活生生地站在我們面前，訴說著音樂家
與畫家之間長久而溫暖的友誼。

李奧納多的平易近人使他擁有許多友人，其中有與他在米蘭領主宮一道設計過舞臺藝術的建築師布拉曼特（Donato Bramante, 1444–1514）。一四八七年，盧多維柯要在米蘭大教堂（Milan cathedral）的屋頂上，在正殿與側翼交會之處蓋一座十字燈屋（tiburio），使得戶外光線能夠透進教堂內，商請宮廷建築師們提出設計方案。米蘭大教堂是典型的歌特式建築，著名建築師布拉曼特早已參與這座教堂的各項工程，此事自然是當仁不讓。但是，多才多藝的布拉曼特此時已經在領主宮成為盧多維柯的家臣，說話極有分量，他從李奧納多的城市改造工程中感覺到李奧納多在建築方面的經驗與研究非常獨特，便鼓勵他提出自己的看法。李奧納多認為這座建築的風格已經確定，但是燈屋需要堅固的支撐，因為「新牆建在老牆之上便會出現垂直的裂縫」，他建議燈屋取四邊形，內部則可以設計成八邊形，如此這般，燈屋才能夠安穩地站立在教堂屋頂的支撐大梁上。為了更為穩定，他還發明了一種扶壁系統，輕便小巧適合燈屋。他鍾愛佛羅倫斯的圓頂而非米蘭高聳的尖頂，因之他所設計的燈屋也就沒有歌特式的尖頂。參加討論的九位建築師提出了全然不同的設計，

各有特色。猶豫不決的盧多維柯便從席也納請來了著名建築師馬爾提尼（Francisco di Giorgio Martini, 1439-1502）。請這位大師來評估大家的意見並提出他個人的意見。

馬爾提尼主張接受其中兩位建築師的意見，將燈屋建成華麗的、八邊形的、具有歌特風格的建築。與李奧納多優雅的佛羅倫斯風格設計南轅北轍。李奧納多心平氣和地退出這次的「競爭」。他的瀟灑、從容、禮讓使得布拉曼特大為激賞，開始更加用心策畫為李奧納多爭取更多的機會。同樣的，李奧納多待人接物的態度也讓馬爾提尼相當感動，他主動邀請李奧納多參加燈屋工程的施工，因為「李奧納多的施工經驗非常可貴」。李奧納多愉快接受邀請，為一個並非他設計的工程提供助力。自此，李奧納多成為馬爾提尼的朋友，兩個喜歡寫筆記的藝術家有了許多共同的美好記憶。這一切，沒有逃過盧多維柯的眼睛，他極喜歡李奧納多的性情，覺得這樣的人才一定要珍惜。他是這樣想的也是這樣做的。日後，李奧納多各種有關建築的設計，都被盧多維柯以高價收藏。

回到自己的畫室，被燈屋引發出來的興趣沒有稍減，李奧納多陸續畫出了了七十多幅美麗的建築設計圖。在這個過

程裡，他研究形狀的轉換，研究圓與方的關係。他喜歡希臘十字四平八穩的態勢。在教堂的平面圖裡，他都是用希臘十字的基本結構，並且把祭壇放在中心位置，目的是要「喚醒人同世界之間和諧的關係」。他在筆記本裡留下了他的構想，特別言明，數學是美麗建築的出發點，並貫徹始終。

《教堂外觀與內部平面設計圖》
View and Plan of a Central Space Church
A. 覆蓋黑色炭筆之墨水素描／1487–1490
現藏於巴黎法蘭西學院圖書館【巴黎手稿】，
編號 MS B 2184 fol. 5v

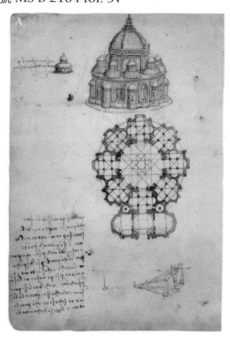

A. 這幅設計圖的中心位置是一座圓形教堂的內部平面圖，其中心是正方形，最中心的位置則是一個圓的圓心。設計圖上方是教堂之外觀，設計圖右上方則是圓頂八角形燈屋的設計。教堂上層八座燈屋環繞，教堂頂部呈八角形，與平面圖中教堂大殿之八角形線性設計一致，圓頂與冠頂都是根據數學設計出的美麗造型。尖端是一圓球而非十字，強烈彰顯李奧納多的人本主義精神，人與世界的和諧是他的理想。理想需要技術的支援才能實現。設計圖下方是一架建築業不可或缺的千斤頂。

B. 一九八七年，佛羅倫斯歷史科學博物館出現了一座模型，精準實現了李奧納多在整整五百年前的設計。

就在如此和諧親密的氛圍中，盧多維柯帶著李奧納多走進了他宮殿中一個隱密的花園。花園的主人是一位美麗睿智的女子，名叫契茜莉亞・嘉莉蘭妮（Cecilia Gallerani, 1473–1536）。李奧納多初次見到她，她正在園中側身站著澆花，神情專注地將噴壺對著山茶的枝葉，細細的水流碰觸到厚實的綠葉，飛濺起來，在陽光下閃爍出鑽石般的光芒。

「鑽石般的女人。」盧多維柯感嘆。

「美得可以入畫。」李奧納多微笑。

這一天，並沒有畫畫，契茜莉亞邀請李奧納多進入她的沙龍，也就是歐洲第一個沙龍，學者們在這裡各抒己見，詩人們在這裡即興朗誦。契茜莉亞的家庭是極有教養的知識家庭，她的拉丁文極流利，她用拉丁文寫詩，她有美妙的歌喉，歌聲婉轉悠揚。顧盼之間，她的美麗與睿智展現無遺。

李奧納多知道契茜莉亞的父親曾經是盧多維柯的外交官和財務代理，已經去世。他也知道盧多維柯一四八〇年已經與一位費拉拉公國（Ducato di Ferrara）的公主訂婚，而且婚禮就在不久之後的一四九〇年將要盛大舉行。此時此刻，已經是一四八九年，契茜莉亞是盧多維柯眾多情人中最重要

的一位。看得出來，兩人感情極好。這個樣子，可是會有不少麻煩的。在離開那個美麗的花園之時，李奧納多沉思不語。

盧多維柯坦誠相告，他準備留下契茜莉亞，「能留多久就留多久。但我知道，我們必定不能長久相守，這麼好的一個人，我必定得在她的花樣年華將她好好嫁出去。給她畫一幅肖像吧，我會留到地老天荒。」

李奧納多歡喜接受委託，他的腦筋飛轉，盧多維柯曾經接受拿坡里國王的銀貂勳章。銀貂的希臘文是 galée，與嘉莉蘭妮同一個詞根，契茜莉亞在這幅肖像畫裡應當是一位懷抱銀貂，眼神清明，滿腹心事的俏麗女子。李奧納多喜歡名為 l'ermallino 的銀貂，雪白的皮毛，警惕的神色，極愛乾淨的習性。李奧納多也非常喜歡契茜莉亞的髮型，紅棕色頭髮編成辮子垂在腦後，用透明薄紗蓋住直垂眉際，加上護套，加上一根黑色的髮帶，成為當時極為流行的蔻娥徒（coazzone），貴族婦女的時尚。只不過，契茜莉亞不喜豪華，只用極為簡約的蔻娥徒，沒有用珠寶去裝飾，更凸顯了她的優雅與聰慧。她穿著低胸裙裝，領口是綿密的深色針織花邊，袖子上的裝飾卻是奔放的黑色花卉刺繡，顯示出她高

雅的品味與詩人氣質。最特別的是她左肩上那一襲藍色披風，銀貂前爪的動作讓我們看到了披風深紅色的襯裡。毫無疑問，當契茜莉亞坐下來讓李奧納多畫像的時候，身上絕對不會有那件含意深遠的披風。李奧納多不動聲色地用這件披風表達了他對這位女詩人的尊敬。

被後世藝術史家稱為「史上第一幅現代肖像畫」的《契茜莉亞‧嘉莉蘭妮肖像》首先是逼真地表達了藝術家李奧納多個人對於這位奇女子的觀感，會說話也善於隱藏內心波瀾的眼睛注視著畫面之外心緒複雜的情人盧多維柯。修長有力的手指緊抱住盧多維柯的象徵「義大利的摩爾人，雪白的銀貂」。雕塑般的銀貂身上毛皮纖毫畢現，牠與主人採取同樣的面向，有著同進退的態勢，顯示出主人刻意隱藏的警覺。

經過嚴密計算的光線、手勢、姿態與衣著精確地傳遞出了畫中人、畫中寵物、畫外人以及藝術家本人的心情，確實是遠遠走在時代前面的心理藝術傑作。

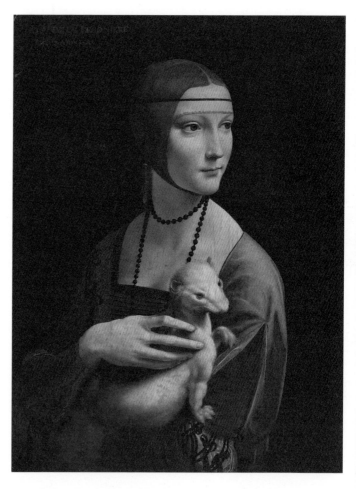

《契茜莉亞‧嘉莉蘭妮肖像》或者《懷抱銀貂的女士》
Portrait of Cecilia Gallerani or *Lady with an Ermine*
胡桃木鑲板油畫／1489
現藏於波蘭克拉科夫國立塔爾托雷斯基王室博物館
（Cracow Poland, The National Princes Czartoryski Museum）

這幅肖像引發轟動是自然的，宮廷詩人們更是大寫十四行詩，讚美藝術品也讚美文學的贊助者契茜莉亞。

　　此時，拿坡里公主伊莎貝拉・阿拉貢（Isabella of Aragon, 1470–1524）剛剛嫁給了米蘭公爵吉安・斯福爾札。十九歲的新娘與二十歲的新郎得到了一場極其盛大的婚禮。其中最重要的設計者就是李奧納多與布拉曼特，因此，伊莎貝拉對宮廷藝術家李奧納多印象深刻。很快，她就看到了比自己小三歲、俏麗的沙龍女主人契茜莉亞，也看到了那幅著名的肖像。伊莎貝拉心知肚明，米蘭的實際統治者是盧多維柯，而非自己的丈夫吉安。伊莎貝拉也知道盧多維柯寵愛契茜莉亞，一再推遲與自己的表妹碧雅翠絲（Beatrice d'Este, 1475–1497）的婚期。兩個如此重大的理由，使得伊莎貝拉對盧多維柯與契茜莉亞這對情侶心懷不滿，但她是在宮廷裡長大的，懂得不露聲色的重要。更何況，她的家國拿坡里與米蘭的關係日益惡化，伊莎貝拉夾在當中，處境極為困難。

　　處事謹慎的契茜莉亞在一四九一年為盧多維柯生下了兒子切薩雷・斯福爾札（Cesare Sforza, 1491–1514），惹得伊莎貝拉更加哀怨。善於察言觀色的盧多維柯思慮再三之後，

在一四九一年晚些時候迎娶了碧雅翠絲，而且馬上就愛上了這位笑口常開的公主。毫無疑問，雖然盧多維柯在新嫁娘進門之後還是常常去看望契茜莉亞母子，在她那裡度過許多「身心愉悅」的時光，但他心裡很清楚，分手的時間到了。一四九二年，盧多維柯預備了豐厚的嫁妝，留下兒子，留下肖像，將十九歲的契茜莉亞很風光地嫁給了一位富裕的伯爵。契茜莉亞成為顯赫的伯爵夫人，不但為丈夫生了四個孩子，而且繼續主持高雅的文學哲學沙龍。對於伊莎貝拉來說，碧雅翠絲的到來是極好的事情，表姊妹相聚無話不談，心情比較舒暢了。

上帝極為公平。在米蘭陷落，情人盧多維柯死在法國之後；在擔任神職，幾幾乎成為米蘭大主教的兒子切薩雷英年早逝之後；在丈夫和孩子們相繼離世之後；在為自己畫像的藝術家李奧納多謝世之後；看盡世事的詩人契茜莉亞繼續生活在優雅的城堡裡，直到六十三歲才以伯爵遺孀、文學贊助人的身分平靜辭世。她的倩影留了下來，成為波蘭君主的典藏、波蘭的國寶，持之以恆地照亮人間。

李奧納多以極其寡淡的心情看待宮廷內外的狂濤巨浪。

他忙得很，不但專心研究光線在畫面上產生的奇幻效果，也持續研究各種飛行與漂浮的器具，這種器具在盧多維柯與吉安叔姪兩場盛大的婚禮之中大放異彩，得到的讚嘆聲、歡呼聲響徹雲霄。

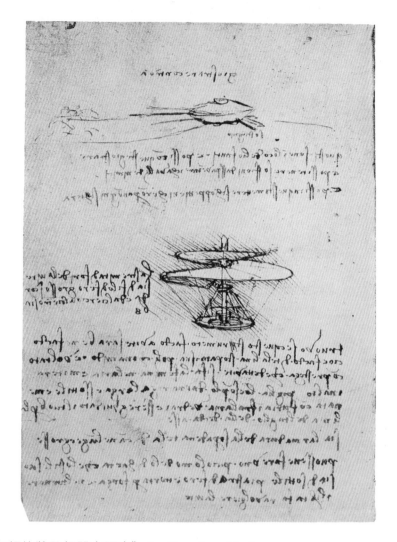

《空氣螺旋槳飛行器之研究》 *Studies of an Air Screw*
墨水素描／1487–1489
現藏於巴黎法蘭西學院圖書館【巴黎手稿】，編號 MS B 2173 fol. 83v

為了宮廷內的娛樂節目，李奧納多設計了一種飛行器，中軸下壓之時齒輪帶動螺旋
槳葉旋轉，旋轉中的槳葉與空氣產生互動，運動中的氣流便帶動整個飛行器飛升並
且懸浮於空中一段時間。李奧納多將雲朵或是星星、月亮之類的舞臺設計裝置其上，
便產生驚人的奇幻效果。我們從這個設計了解，李奧納多對於空氣動力學、飛行力
學以及宜於飛行的輕便機械裝置已經有相當深入的研究。我們也知道，李奧納多數
百年前所發現的空氣螺旋槳飛行器飛升原理正是現代直升飛機的啟動原理。

在宮廷裡，一四九〇年是暗流浮動的日子。在領主宮的老城堡裡，李奧納多身邊也出現了一個人，這個人帶來的混亂也是非常驚人的。這個來自鄉間貧苦農家僅十歲的頑童抵達之後馬上有了一個綽號「沙萊」Salai，意思是「小魔鬼」、「搗蛋鬼」，大家都叫他小沙萊（Andrea Salai）而忘記了他的本名賈寇摩 （Gian Giacomo Caprotti da Oveno, 1480-1525）。只有李奧納多在筆記本裡不斷提到賈寇摩，說他是個小騙子，頑強而貪婪。我們不禁要問，李奧納多為什麼讓這樣一個人生活在身邊？小沙萊儘管有無數缺點，卻是一個勤快的助手，而且，他是絕佳男性模特兒，俊美，有著精緻的鬈髮，十五歲的時候尤其漂亮。因此，無論怎樣搬遷，李奧納多都把小沙萊帶在身邊。甚至，當他五十九歲之時，還在想念沙萊最為俊美時的形象，畫下了著名的素描。

「鹵水點豆腐，一物降一物」的東方老話絕對是有跡可循的。一四九三年夏天，失去了丈夫和兒子，女兒們都已經出嫁的卡特琳娜離開了文西，在佛羅倫斯搭上車，前往米蘭。車伕看她孤身一人便好心詢問她去米蘭做什麼，她回答說，她去看望大兒子，但多年沒有聯絡，不知他的住處。車伕請

她寬心，說是帶她到聖母瑪利亞感恩修道院，「那裡的修士認識米蘭的每一個人。」

果真，當修士們聽卡特琳娜說，她的兒子叫做李奧納多·達·文西，便滿臉笑容地替她付了車資，招呼她吃了飯，這才由兩位修士陪同她來到領主宮的老城堡。尚未進門，就迎頭撞上飛奔中的小沙萊。小沙萊一見卡特琳娜就呆住了，以為是祖母從天而降。卡特琳娜端莊，有著不怒而威的氣勢，一下子降住了頑皮至極的小沙萊。他規規矩矩站好，修士們告訴他這位女士是李奧納多大師的母親，他馬上說：「大師在畫室裡，我陪您去。」修士們交換一個眼神，堅持要送卡特琳娜到畫室，母子見了面，才能放心。卡特琳娜微笑，感謝了修士們的好意，對小沙萊說：「頭前帶路。」

不同於旁人，卡特琳娜在米蘭的十一個月裡，一直叫小沙萊「賈寇摩」。賈寇摩也一直規規矩矩，不敢造次。在賈寇摩陪同下，卡特琳娜回到聖母瑪利亞感恩修道院，用李奧納多給的錢付清了修士們墊付的車資，還捐給修道院一筆香燭錢。一四九四年六月，卡特琳娜罹患瘧疾，賈寇摩奔前跑後，請醫生、買藥。卡特琳娜臨終之前，賈寇摩遵照李奧納多的

指示，奔前跑後請神父、請書記官、請司祭長，買蠟燭、買棺木、買棺木罩布，找人抬棺、掘墓、運送和安放十字架⋯⋯。卡特琳娜在四位神父的祈禱聲中平靜辭世，李奧納多周到地安葬了母親。

在李奧納多的筆記本裡，記下了為母親付出的每一分錢，沒有一個字寫到他的心情。但我們能夠從賈寇摩與卡特琳娜的互動裡了解，李奧納多將賈寇摩留在身邊直到辭世的一個重要緣由。

一四九二年，羅倫佐・麥迪奇謝世。盧多維柯頓失依靠亂了方寸，犯下了一個致命的錯誤，他開始討好法國王位繼承人，鼓動年輕的查理八世（Charles VIII, 1470–1498）進攻拿坡里以緩解自身危機，甚至邀請這位野心家造訪米蘭。這位訪客對米蘭的繁榮與富足印象深刻，決心占為己有，返回法國之後周密制訂入侵義大利的計畫，釀成大災。

一四九四年，米蘭公爵吉安・斯福爾札神祕死亡，盧多維柯給自己頒發了公爵頭銜，成為名副其實的米蘭統治者。伊莎貝拉處境更為艱難。一四九九年，法王路易十二世（Louis XII, 1462–1515）攻陷米蘭，盧多維柯淪為階下囚，

路易十二世將盧多維柯的領地巴里公國（Bari）給了伊莎貝拉。伊莎貝拉成為巴里的統治者與文化藝術的贊助者直到去世，長達二十四年，政績輝煌。上帝畢竟是公平的。

VIII. 李奧納多・達・文西密碼

　　一四九〇年六月，米蘭大教堂營造燈屋期間，李奧納多與馬爾提尼一道造訪了帕維亞（Pavia）。

　　帕維亞是義大利北部倫巴底（Lombardy）地區的一朵奇葩。位置在米蘭與熱那亞（Genova）之間，提契諾河（Ticino）下游，與波河（Po River）交會之處。米蘭統治者們一代又一代建設了這裡，豐富了這裡，此地的宮殿是整個義大利最美麗的，此地的大學首屈一指。李奧納多剛到米蘭不久就來到帕維亞大學學習解剖的科學方法，獲益良多。城堡裡的圖書館更是整個義大利擁有最多古籍的藏書重鎮，嘉惠無數學者。一四九九年，此地遭法軍劫掠，一五二七年遭法軍砲火摧毀。然而，領主們最重要的藏品卻沒有遭到不幸。就在帕維亞與米蘭之間，歷史悠久的切爾托薩卡爾特修道院（Certosa Carthusion）隱藏在一條小路的深處。集倫巴底風格、歌特風格、文藝復興風格的優美建築群雕梁畫棟，珍藏著無數藝術品，歷來是藝術史家歌頌的對象。

　　馬爾提尼與李奧納多兩位大師來到帕維亞圖書館的時

候，此地風和日麗。館方熱情地招待了來客，應他們的要求，展示給他們的古籍中，有優美的手抄本，維特魯威的《建築十書》。李奧納多的興奮無以形容，大量抄錄筆記，返回米蘭之後的研習更是廢寢忘食。

在人體比例的部分，維特魯威的重點不僅是一個「體型完美的人」身體各部分的比例應當如何，他的重點在這個概念的基礎與根源來自柏拉圖和古代思想家，也就是闡明了人的小宇宙與地球的大宇宙之間的關係。李奧納多在他的筆記本裡寫下了這樣一句話：「古人說『人是小世界』，這個說法很恰當，因為人的身體就可以比擬成整個世界。」

具體而微，對照著維特魯威所描述的人體比例，李奧納多展開了精細的測量與研究。在這一年的七月，身為建築師的好朋友安德瑞亞（Giacomo Andrea da Ferrara，卒於 1500 年）向李奧納多展示了一幅他自己根據維特魯威對人體比例的說明繪製出的人體圖，在這幅手稿上，一個男人雙腿併攏站在一個正方形中，正方形的底邊是一個圓的切線。

九年之後，法軍攻陷米蘭，忠誠於斯福爾札家族的安德瑞亞積極參與了反對法國入侵的行動，被當局判處死刑，在

一五〇〇年被斬首並大卸四塊掛在城樓上示眾。李奧納多毫無聲息地在筆記本裡留下了尋找安德瑞亞手稿的線索。四百八十年之後，這位剛烈的藝術家所整理的手稿終於在他家鄉費拉拉的檔案庫被發現，其中有一百二十七幅素描充分展現出十五世紀末的藝術家們從維特魯威的著述裡所得到的啟迪，嘉惠無數後世藝術史家，其中便有安德瑞亞自己的「維特魯威」研習素描。

　　一四九〇年夏天，李奧納多的畫室裡人仰馬翻，每一位助手的身體、五官都被仔細地量過而且做了詳細的紀錄。被李奧納多「逮」到的，願意為他的研究做貢獻的人們也都寬衣解帶，讓這位瘋狂的實驗家拿著軟尺在自己身上、頭上量來量去。

　　一切就緒，李奧納多胸有成竹地使用銀針精準地刻劃出自己心目中一個人的身體應當是怎樣的情狀。首先是一個圓，圓的底部有一條切線，這條切線成為一個正方形的下部邊線，一個人的頭頂在正方形的上緣，雙腳踩在圓與正方形重疊之處。人的肚臍是圓心，人的生殖器是正方形的中心。人向兩側平伸的雙手中指觸碰到正方形兩側邊線，抬高的雙手中指

觸碰到圓與正方形上緣相交處，分開的兩腿則站在圓的下緣，如果在兩腿下方畫一直線，兩腿與這條直線組成一個等邊三角形。人的頭部是整個身長的七分之一。

雖然，李奧納多特別指出，這是根據維特魯威的論述而繪，事實上他連古人一半的數據都沒有用到，他所使用的二十二個精準的尺寸來自他的度量、紀錄與研究。四條手臂四隻手四條腿四隻腳讓觀者看到了人的動作、人的活力。鬈曲的頭髮、炯炯有神的眼睛、「標準比例」的五官則讓觀者看到了人的尊嚴。在地球與宇宙的交會點，站著一個如此美好的人，他是科學與藝術的結晶，他彰顯出人的高貴、理性的光輝。

《維特魯威人》*The Proportions of the Human Figure.*
After Vitruvius（*Vitruvian Man*）
墨水、水彩覆蓋金屬針刺素描
(Pen, ink and watercolour over metalpoint)／1490
現藏於義大利威尼斯學院美術館
(Venice Italy, Gallerie dell' Academia)

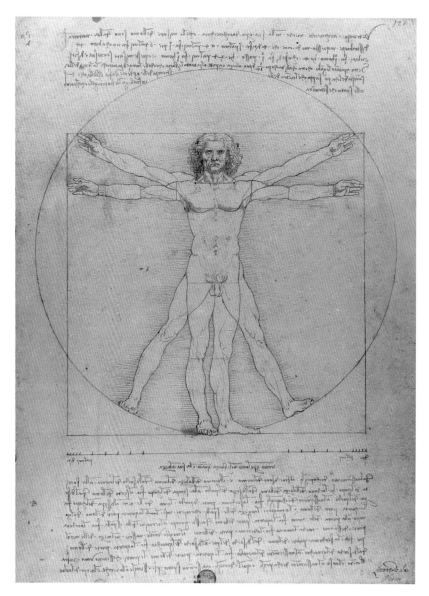

這幅在意涵與技巧上遠勝當年義大利藝術家爭相詮釋維特魯威觀念之習作的作品，
人們很難見到原作，原因在於其質地不能過多接觸光線，以免褪色。因此我們無法
看到原作上的孔洞，只能夠想像當年李奧納多是懷著怎樣的自信一針又一針將他的
研究成果精準而美好地留了下來。這個大寫的人深刻揭示了人的本質，人與神的關
係，人與世界的關係。同時，這幅作品也是李奧納多與朋友們、與建築家、數學家、
人文學者腦力激盪的結果。我們從中可以感受到文藝復興時期的米蘭人文薈萃的勝
景。

與此同時，李奧納多投身一座紀念碑的製作。在他的計畫裡，雄偉的米蘭市中心應當有一座青銅紀念碑，表彰斯福爾札家族開疆拓土的豐功偉績。盧多維柯的父親正是一位勇猛的戰將，人極漂亮，這座紀念碑應當以這位爵爺的形象為本。這個計畫當然是盧多維柯求之不得的，於是李奧納多極其順利地得到了委託，興致勃勃投身設計。

　　對於駿馬這種高貴的動物，李奧納多絕不陌生，為了這座紀念碑，他再次解剖馬匹，再次對戰馬的身體各部分比例做了精細的度量與研究，畫出了設計圖。在他的計畫裡，需要七十五噸青銅，製作出的紀念碑將有二十三英尺高，馬上的斯福爾札騎士將有他本人的三倍之大，那將是有史以來最高大的一座紀念雕塑。

　　盧多維柯看到設計圖，興奮之極，馬上拍板，撥出經費、場地、助手。李奧納多則動手泥塑整個雕塑。一四九三年十一月，這個巨大的黏土模型在一片讚嘆聲中揭幕，宮廷詩人們興奮莫名，認為「這座塑像將超過希臘與羅馬的任何雕塑藝術品」。

　　雕塑的真正挑戰是澆鑄。一般來說，製作大型青銅塑像，

用的是化整為零的辦法，靠焊接與拋光來最後完成。李奧納多是完美主義者，他決定要一氣呵成，做成一具中空的塑像。於是設計了完成這項工程所需要的各種機械設備以及澆鑄過程所需要的配方，內有傳統的黏土和蠟，還有他自己所設計的碎石、粗河砂、灰燼、碎磚、蛋白、醋、亞麻籽油、松節油、硼砂粉、蒸餾酒、希臘松脂等等，力求每一道工序都順利執行。

然則，時機不對了。一四九四年，法王查理八世揮軍橫掃義大利，盧多維柯忍痛將製作雕塑的青銅鑄成三座小砲。這些小砲完全沒有能夠保護米蘭，米蘭在一四九九年被法王路易十二世占領。占領軍毀了李奧納多的泥塑雕像，也毀了他澆鑄出來的那一個模子。偉大的雕塑夭折了。李奧納多只好認命，在他內心深處並不怎麼在乎那個騎士，他傷心的是那匹駿馬最終沒能經過他的手挺立在米蘭的陽光下。

一九九九年，美國藝術家兩代人耗時多年，耗資六百萬美金，根據李奧納多最喜歡的那一款小跑著的駿馬設計製作了大小不一的青銅駿馬，最為巨大的一尊高達二十四英尺，拆開運往米蘭，在米蘭市賽馬場前的廣場上再將這匹馬組裝

起來，真實地再現了李奧納多的原始設計。這匹馬屬於米蘭市李奧納多‧達‧文西科學中心，仍然是世界上最高大、最美麗的青銅馬雕塑，它的名字叫做「李奧納多的馬」。同樣款式，比較小型的李奧納多的馬曾經在美國與義大利巡迴展出，也曾抵達李奧納多的家鄉文西。

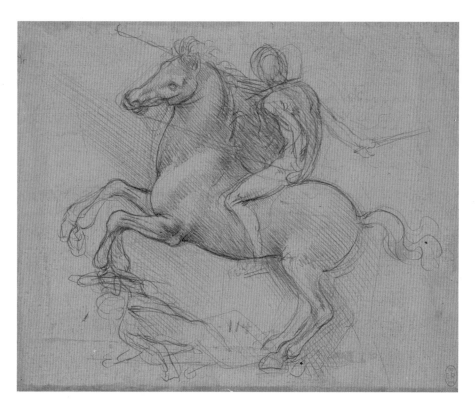

《馬上騎士素描》 *Study for Sforza Monument*
藍色畫紙上的銀針素描（Silverpoint on blue prepared paper）／1489
現藏於溫莎堡皇家圖書館，編號 12358r

為斯福爾札家族設計高大的青銅紀念碑，李奧納多繪製了許多圖，這一幅當年無法複製的銀針素描最精準地表現出李奧納多的最愛，戰馬前蹄揚起，馬頭左側，雙眼圓瞪，準備廝殺。馬上騎士背對觀者，全身緊繃，已經處在臨戰狀態。

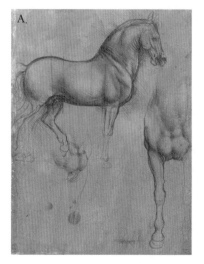
A.

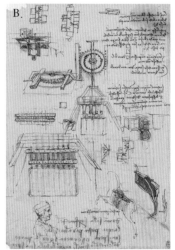
B.

C.

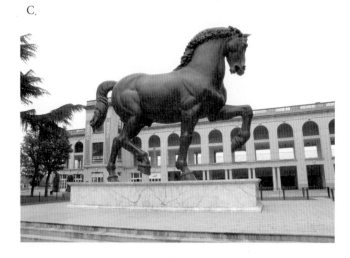

《李奧納多的馬》 *Cavallo di Leonardo*

A. 現藏於溫莎堡皇家圖書館，藏品編號 RL 12321r 的這一幅金屬針素描精準地描畫出李奧納多的馬勻稱的體態、肅穆的神情、高貴的氣質。

B. 同樣典藏於溫莎堡皇家圖書館，藏品編號 RL 12349r 的這一幅墨水素描則告訴後人，當初李奧納多所設計的各種設施，是如何鉅細靡遺地將澆鑄過程中應當進行的工序具體化。這不是夢想，而是根據數學、物理、機械工程學詳細地、生氣勃勃地描繪出成功澆鑄的細節。今天的觀者很容易從這幅圖解聯想到太空梭發射系統之類的設施。

C. 今天，挺立在米蘭的李奧納多的馬。

一四九四年，在戰爭臨近之時，李奧納多買到了一本義大利文的數學教科書，六百頁的大書，如獲至寶。這本書的作者是方濟會修士，著名的數學老師，極善家教的帕契歐利（Luca Pacioli, 1447-1517）。在數學尤其是幾何學的天堂裡，李奧納多遠離了戰爭，也淡化了失之交臂的青銅雕塑帶來的傷痛。

　　一四九一年，盧多維柯同碧雅翠絲結婚之後，有求必應、多才多藝的李奧納多常常奉命做些事情來滿足公爵夫人無止境的願望，一個納涼的小亭子、一條設計新穎的腰帶、一間別緻的浴室、一件珠寶首飾等等，不一而足。李奧納多出奇制勝，碧雅翠絲開心得不得了，盧多維柯更是滿心歡喜，不但好好酬勞藝術家，給他更舒適的房間、更寬敞的畫室，甚至送給李奧納多一個在米蘭近郊的葡萄園。這個葡萄園是有收益的，李奧納多一直捨不得賣掉，成為他一生唯一的不動產。沒有人知道，為什麼李奧納多這樣一位藝術大師樂意做這些「小事情」。答案其實很簡單，數學，在每一件小工程裡，數學之美成為他的祕密武器，他就是能夠化腐朽為神奇，能夠將平常之物變成獨特的藝術品。更不消說，在一四九五

年，他得到了極為重要的委託，布拉曼特接受委託，拓寬了聖母瑪利亞感恩修道院的餐室，使之成為一個正方形的高大廳堂，李奧納多接受盧多維柯的委託，在廳堂的北牆上繪製《最後的晚餐》。數學，再次點石為金。

就在設計過程中，帕契歐利來到了米蘭，李奧納多歡喜無限。帕契歐利不但與李奧納多比鄰而居，成為李奧納多的數學家教，而且因為他的開「會計學」先河的「複式記帳法」是大為有用的學問，遂成為盧多維柯的宮廷數學家。如此這般，李奧納多得到良師益友，如虎添翼，壁畫工程順利展開。

一四九七年，帕契歐利的著作《論黃金比例》*Divina proportione* 即將完成。他邀請李奧納多為他的著作繪製插圖。李奧納多欣然應允。他是多麼喜歡歐幾里得（Euclid, 325–265 BC）這個神聖的比例啊，1：1.618。按照這個比例出現的長短、形狀、大小、透視無不完美！他是那樣親切地望著「柏拉圖立體」，一個凸正多面體，每一個面都是全等正多邊形，每一個頂點都接觸同樣多的面數，端莊、優雅、無與倫比。帕契歐利著作的第一個部分是數學與黃金比例的關係，李奧納多精準地按照這個比例繪製了球體、圓錐、圓

柱、稜錐、金字塔。心到、眼到、手到，一氣呵成的還有許多不同的三維幾何實體以及中空的八面體、十二面體、二十面體等等，無不美輪美奐。就在這個時候，李奧納多自然而然地進入拓樸學（Topology），位向幾何學的領域。在空間裡，形狀轉換，其面積與體積等性質不變。正方形轉化為圓形時面積不變，二十面體的面是正方形或等邊三角形不影響整個空間的體積。於是我們看到了無比精細的多面體，它們出現在帕契歐利的書中。

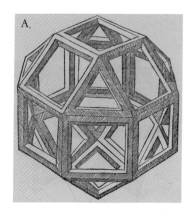

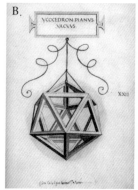

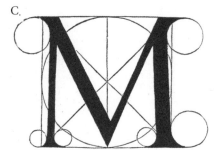

《李奧納多的多面體》*Leonardo's Polyhedral*

這些美麗的插圖共有五十九幅之多，它們出現在一五〇九年出版的帕契歐利著作《論黃金比例》中。這些插圖是李奧納多生前印刷、出版的全部繪畫作品。數世紀以來依然是最為美麗的有關黃金比例的圖像。

A. 這是李奧納多繪製的第一幅中空菱形立方八面體，有二十六個面，其中八個面是等邊三角形，三角形的每一條邊與一個正方形相接。

B. 李奧納多多面體插圖實例。立體、中空，以美麗繩結懸掛，有著動感的圖像。

C. 帕契歐利著作的第二個部分談到黃金分割與建築的關係，李奧納多為其設計了建築字母。我們現在看到的建築字母 M，紐約大都會博物館自一九七一年至二〇一六年用來作為該館標誌，長達四十五年之久。

「世界上絕無僅有的一隻左手，萬能的左手，繪製出世界上最美麗的多面體，最精準地讓人們親眼看到神聖比例的無限美好。」帕契歐利感慨不已。

李奧納多微笑：「連續的量需要類比來體現，幾何學堪當這一重責大任。左手是執行者，主導者是眼睛與想像力。」因之，李奧納多不用方程式來解釋世界，他用點、線、面、體。

夜深人靜，李奧納多攤開筆記本，寫下他的感受：「比例存在於數字和尺寸，不僅如此，比例也存在於速度、聲音、重量、時間、地點，各種不同的力量之中。」

這，就是「李奧納多・達・文西密碼」。

IX. 哲學思考與藝術實踐

「大師出了什麼事，抱著雙臂站在鷹架上，面對著那面牆，已經兩個鐘點了。」米蘭聖母瑪利亞感恩修道院的年輕修士用極小的聲音悄悄問。一位年長的修士靜靜地回答：「大師在傾聽神的指示。」李奧納多的聽力極強，他聽到了來自背後的議論，文風不動，他的思緒飛翔在整座教堂的上空，他「聽到了」畫面中心的耶穌向祂的十二位門徒所說的話：「我知道，你們中間有一個人要賣我了……」李奧納多聽到了這個聲音，緊跟著，便聽到了門徒們的反應，一顆心安穩地落到了實處。他輕鬆地跳下鷹架，笑容滿面地向修士們點點頭，快步離開，瞬間消失了蹤影。

李奧納多騎在馬上，禮貌周到地與識與不識的人們打著招呼，接連不斷的讚美聲出現在他背後，他聽而不聞，腦子裡盤旋著亞里斯多德（Aristotle, 384–322 BC）在一千八百年前對完美藝術的期待：秩序、對稱、明確。對於前兩者李奧納多成竹在胸，他以精準的放射線安頓了整個的畫面以及畫面所存在的實際空間，耶穌的頭像正如同一輪太陽一樣處

在整個構圖的中心。十二位門徒分為四組，對稱地安頓在耶穌的兩側：耶穌右手邊最遠的一組，由遠及近，巴多羅買（Bartholomew）、雅各伯（James, son of Alphaeus）、安得烈（Andrew）；耶穌右手邊最近的一組，由遠及近，加略人猶大（Judas Iscariot）、西門彼得（Peter）、約翰（John）。耶穌左手邊最近的一組，由近及遠，多默（Thomas）、雅各（James）、腓力（Philip）；耶穌左手邊最遠的一組，由近及遠，馬太（Matthew）、達太（Thaddaeus）、熱誠者西滿（Simon the Zealot）。「時間」將從巴多羅買開始流動，帶動整幅畫面的節奏。

什麼是「明確」？怎樣才能夠達到？亞里斯多德期待繪畫中的「戲劇性」，而非「敘事性」，由此，才能引發悲憫與恐懼。李奧納多來到一家熟悉的飯舖，將馬兒交給門口的少年，看著他將馬兒細心地栓在石椿上，雙手捧著細籮餵馬，狀極和善，這才拿錢給那少年，從容離開。合適的面容、體態、表情、手勢，李奧納多腦子裡盤旋著十二門徒的「言語」，目光如炬，在摩肩擦踵的人流中尋找合適的「模特兒」，直到夜幕降臨。

李奧納多沒有辦法煎逼自己快速作畫，因此決定只採用濕壁畫的基礎，在牆壁上塗一層灰泥。灰泥之上的白石粉以及白鉛底漆則是李奧納多自己的發明，他決定用蛋彩與油畫顏料來完成這幅高十五英尺寬近三十英尺的壁畫。他試用了多種不同的配方來製作蛋彩，他也使用亞麻油和胡桃油來調製許多不同的油畫顏料，一層又一層，慢慢地，創造出他需要的、令他滿意的形狀與色調。這種做法與同時代的藝術家們大相逕庭，也讓看他工作的人們心中大起恐慌，不知他這樣子畫畫停停、停停畫畫，要多久才能完工。一四九七年，二十二歲的公爵夫人碧雅翠絲死於難產，葬在聖母瑪利亞修道院墓園，心情悲戚的盧多維柯便常常來到這裡，看望亡妻，同修士們一道進餐，同時看著北牆上一點一點慢慢浮現出來的曠世傑作《最後的晚餐》，偶爾也流露出盼望作品快些完成的焦慮。李奧納多何其敏銳，在這一年的年底終於宣布作品完成。他跟盧多維柯告罪：「耶穌的頭像尚未最後完成，因為祂太完美了，窮藝術家一生之力也並不一定能夠最終完成。」盧多維柯微笑：「你放心，我們一眼就能看出，坐在正中心，滿臉悲憫的主是這樣地愛著我們。」

白鉛底漆上的蛋彩加油畫絕然不同於濕壁畫。一四九九年米蘭陷落，占領者路易十二世進入米蘭的當天就同他的侍從瓦倫提諾公爵（Duca Valentino）切薩雷・波基亞（Cesare Borgia, 1475–1507）來到這裡欣賞《最後的晚餐》，並且跟他的宮廷建築師討論怎樣把這幅壁畫「運回巴黎」。建築師回答說，這不是濕壁畫，沒法子搬運。法王竟然建議將那堵北牆整個拆下來運回巴黎。建築師說，壁畫太精緻，一碰即碎，萬萬不可動粗。路易十二世這才悻悻作罷。

　　修士們告訴李奧納多這個故事，李奧納多沉聲說道：「主愛米蘭，這幅畫哪裡也不去，永遠屬於你們。」修士們感動流淚。自一七二六年起，這幅壁畫經過多次修復，最近的一次，起自一九七八年，歷時二十一年，在李奧納多完成這幅作品的五百年後，《最後的晚餐》在米蘭聖母瑪利亞感恩修道院食堂的北牆上展現出了李奧納多的全部構想。

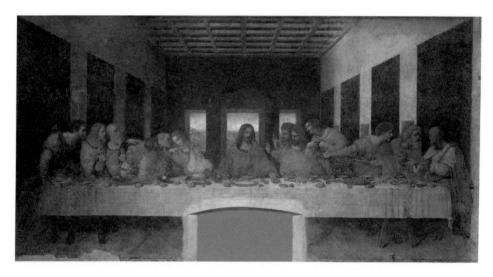

《最後的晚餐》*The Last Supper*
灰泥牆壁上之蛋彩、油畫（Oil and tempera on plaster）／1495–1497
現在米蘭聖母瑪利亞感恩修道院食堂北牆

這幅壁畫由於李奧納多獨特的透視設計而使得所有的波面垂直線（orthogonal）都指向了耶穌的前額，祂成為整個世界的中心。同樣由於如此獨特的透視設計，壁畫成為這所廳堂的一個部分，每一個從西門進入的人，第一眼看到的便是耶穌手心向上的左手，知道自己被歡迎，便很自然地走進這幅壁畫的世界，並被深深吸引，進入一個充滿動感的情境，被虛實相融的氛圍觸動，不由自主地成為聖餐禮的參與者。

修道院的食堂，進出的大門開在西牆上。李奧納多的壁畫，光線便來自西邊，傍晚，日落時分，正值晚餐時間。壁畫背景，西牆比較高，光線好，牆上的壁毯比較分明，與食堂西牆上真正的壁毯連結成一個整體，壁畫背景牆壁大幅度縮小，只容得下三面窗戶，但窗外明朗的風景線使得餐桌旁的人物清晰起來，尤其是位於正中的耶穌，感覺上高大了許多。

當年，繪製這幅壁畫的時候，李奧納多常常留在這裡同修士們一道默默地吃飯。修士們用手勢交談。這些手勢與表情被李奧納多巧妙地安置在壁畫中。世世代代的修士們面對壁畫的時候，分外會心，交換著眼神，感覺著自己參與了偉大的創作，歡喜無限。

畫面的漩渦從耶穌右手邊最遠處的巴多羅買掀起，他聽到了耶穌的話，驚訝萬分，傾身向前，幾乎要跳將起來：「這是真的嗎？」雅各伯與安得烈都轉頭看向耶穌的方向，安得烈舉起雙手，表達不可置信之情。第二組進入高潮，磐石般的彼得，刀已出鞘，隨時準備行動。彼得身前的，就是出賣者猶大，他知道耶穌說的就是他，右手緊抓住錢袋，向後靠，

盡可能遠離耶穌，整個人落在陰影裡。約翰是悲傷的，悲傷讓他的面容憔悴。單獨坐在餐桌正中的耶穌說完了那句話之後，靜靜地垂下頭，視線落在從左手滾落的麵包上，那將是祂的身體，右手幾乎觸碰到盛有葡萄酒的玻璃杯，杯中之酒將是祂的血，聖餐禮的意涵清楚昭示。透過玻璃杯，我們能夠清晰看到耶穌右手的小指，我們便知道當年李奧納多怎樣使用暈塗之法細細描摹了這根小指。雪白的桌布鋪在長餐桌上，餐桌之下，露出了耶穌疊放著的雙腳，一如在苦架上被釘住的樣子。於是，最後的晚餐，名副其實。

餘波盪漾，耶穌左手邊，多默豎起右手食指，手向內轉，這根食指在耶穌復活後將探入耶穌胸側的傷口。多默的手勢非常有名，是李奧納多的標誌。雅各則用雙臂攔住他，似乎時間尚未到。腓力雙手點胸，表達內心的憂傷，使得畫面的預言效果強烈地凸顯出來。最後一組，馬太雙手指向猶大，達太的手卻彎曲向上，兩人都在請教西滿，看他對於耶穌所說有怎樣的解釋……。

我們真的很難想像，十五世紀末，看畫的人裡面有多少人真的了解李奧納多賦予畫作的諸多內涵，更不消說他在美

學與繪畫技巧方面的諸多實驗。

然則，修道院的修士們竭盡所能保護了這幅動人的作品。第二次世界大戰期間，修士們把大量沙包堆砌在這堵牆的兩側。猛烈的炮火燬了修道院的建築，這堵牆以及牆上的壁畫卻得以保全。保全下來的畫作提供了多次修復的機會，也給了藝術史家們多次研究、詮釋畫作內涵的可能性。

對於將來的事情，忙碌的李奧納多不去想它；眼前人們對他作品的理解程度也不是他所關心的。他正在迎接新的挑戰，斯福爾札宮廷塔樓下面的廳堂有著圓頂與四面牆壁。盧多維柯希望這個廳的設計能夠把他同亡妻碧雅翠絲永遠地聯繫在一起，讓他的身心在這個廳堂裡得到安頓。他委託善解人意的李奧納多來完成這一項重要的委託。

這個廳將要叫做「桑樹廳」，李奧納多打定主意，他將動用他對於植物的研究成果，把十六棵桑樹「移植」到這個廳的牆壁上，讓這些樹的樹冠緊密地糾結在一起，完全地籠罩住球形的穹頂。桑樹是盧多維柯的代表樹種，而金色的繩結則來自碧雅翠絲顯赫的埃斯特家族盾徽。

亞里斯多德熱愛大自然，認為大自然之美不是人類用手

製造出來的任何藝術品能夠比擬的。李奧納多熱愛大自然，但他絕對相信，自己的手能夠將自然之美保存下來，發揮到極致，而且能夠賦予藝術品更多的靈性。不錯，情感、思想、靈魂的悸動，都能夠透過他的手表現出來，並且，與自然之美和諧共存。李奧納多絕對沒有懷疑過自己的能力，他只是需要時間，但他永遠沒有足夠的時間來完成他的願望。當然他也需要錢，需要真正強有力的贊助人，然而，風雨飄搖的十五世紀末，他在困境中。即便如此，他依然完成了這個獨特的廳堂，雖然盧多維柯已經沒有更多時間來享受這個廳帶給他的慰藉。

《桑樹廳》*Sala delle Asse*
灰泥上之蛋彩壁畫／1497–1498
現在米蘭斯福爾札城堡桑樹廳
(Milan, Castello Sforzesco, Sala delle Asse)

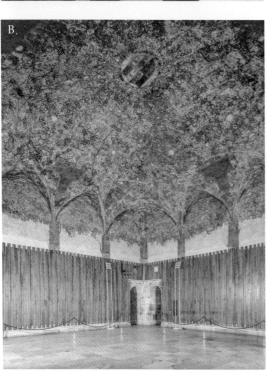

A. 桑樹廳壁畫細部。

B. 桑樹廳，牆壁下部之可移動木板覆蓋了李奧納多當年所繪桑樹廳壁畫單色草圖，以起到保護的作用。

桑樹廳，牆壁下部之可移動木板覆蓋了李奧納多當年所繪桑樹廳壁畫單色草圖，以起到保護的作用。

當二十一世紀的人們走進米蘭市斯福爾札城堡東北塔樓下面有著圓形穹頂十五公尺見方的桑樹廳之時，不會感覺自己身處一座城堡的內部，而會覺得自己正置身於一個巨大的桑樹林中，十六根巨大的樹幹從牆壁中部「拔牆而起」，密不通風的樹枝從四面八方以幾何形狀組成樹冠的主體，螺旋狀的葉序、點綴其中的紅色桑葚、盤旋在枝葉之間的金色繩結，從牆壁蔓延到穹頂，圓心處則是斯福爾札家族盾徽。因之，藝術史家稱這整個曠世傑作為「錯視畫」。這個經過歷史變遷的廳堂完整呈現了李奧納多的植物研究、數學的藝術呈現、以及他所注入的複雜情感。

今天的人們何其有幸，能夠看到桑樹廳，甚至能夠看到牆壁底部李奧納多的設計草圖，草圖上甚至有桑樹的根系如何「穿透建築物的地基與牆壁」。一四九八年整個作品完成，隔年，米蘭淪陷於路易十二世之手。之後，形形色色的占領者們將這座城堡變成了作戰指揮部與防禦工事。桑樹廳壁畫被白色石膏覆蓋失去了蹤影，隨著時間的推移，沒有人記得李奧納多留給米蘭的不只是《最後的晚餐》，還有《桑樹廳》。一八九三年，白色石膏脫落，人們看到了穹頂上曼妙的螺旋葉序，於是集資修復。一九〇二年，整個穹頂亮麗出現。無人能夠識別這是李奧納多的作品，因為「太美麗」、「太輝煌」，「不是李奧納多的風格」。為了堵住非議，藝術史家們夥同藝術家們在一九五〇年將整個廳堂壁畫的顏色變得黯淡。六十年之後，終於，藝術史家們在二〇一二年展開徹底的研究，從檔案中尋找線索、研究整個城堡的建築歷史與變遷、用最新的技術來對桑樹廳作品進行「診斷」、邀請世界各地的李奧納多專家們進行藝術分析。最終，牆壁下部，李奧納多的設計原圖從石膏下面露了出來，鐵證如山，桑樹廳作品是李奧納多的手筆。自二〇一九年開始，在義大利政府、米蘭

政府的全力支持下，世界知名博物館的專家們全力以赴，真正有益、有效的修復於焉展開。數學家們含淚證實在桑樹廳作品中，螺旋葉序的順時針方向與逆時針方向都能夠成為兩個帕契歐利數列。藝術史家與李奧納多筆記研究者們異口同聲：「螺旋葉序乃李奧納多之最愛。」

整整五個世紀的睽違。我們今天或是站在桑樹廳裡或是透過網路觀察桑樹廳在專家手中一點一點地展現出宏偉、壯觀、令人目眩神迷的風采。我們不禁要提出疑問，李奧納多的筆記雖然損失了四分之三，仍然有上萬頁留存於世，難道都沒有任何蛛絲馬跡，讓人們早一點了解桑樹廳的輝煌存在嗎？

其實，李奧納多在戰火中的世紀末留下了一幅極其獨特的紙雕作品，不但寄託了他的想望，而且將桑樹廳的紛繁、複雜、熱情化作線條清晰、設計精準的圓形圖案——一個結。

李奧納多深知教育的重要，他想創辦一個學院，一個雅典學院一般的綜合性學府，他甚至為這個學院設計了一個美麗的標識，世界上第一個極其複雜的結，將宇宙間的學問都羅織在內。我們可以設想，李奧納多的雄心壯志所包括的科

系：哲學、數學、歷史、藝術（繪畫、雕塑、建築、音樂、戲劇、詩歌）、解剖學、植物學、醫藥學、動物學、機械工程、軍事工程、水利工程、地質學、礦物學、光學、空氣動力學、天文學……。未曾接受完整教育的李奧納多在這所有的學科中都有自己的研究、發現與發明。

學院只留在了李奧納多的想望裡。我們看到的是這個用數學原理精準刻劃的結，勻稱、直線與曲線完美結合、四邊形與六邊形巧妙變換、正方形與圓不可分割。

《李奧納多「學院」之結》
Knot Design for Leonardo's "Academy"
羅紋紙雕刻（engraving on laid paper）╱1499
現藏於華盛頓國家藝廊

夢想與理想一字之差，其距離卻可以光年計算。李奧納多涉足的學術領域極多，所做的研究極為廣泛而深入。他殷切希望世人的通識教育能夠包括跨越學科的內容。他想建立一個包羅萬象的學院來達成他的理想。李奧納多一向迷戀神祕、美妙的結，它們是數學的化身，它們出現在他的畫作裡。十五世紀末，戰火紛飛，前途茫茫，李奧納多卻設計了一個結來表達他偉大的理想。然而，他走得太遠了，遠遠超前他的時代數個世紀。

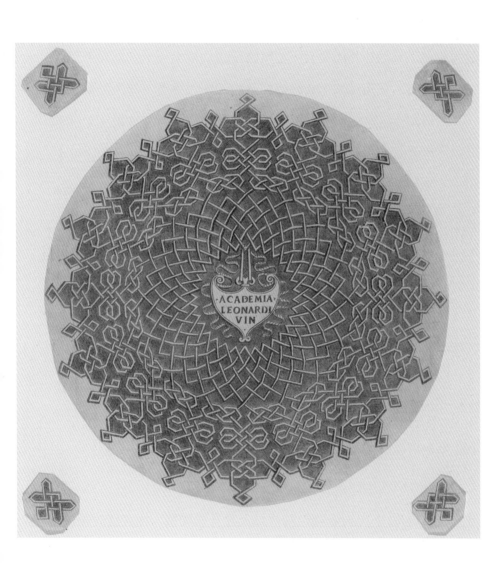

X. 返回佛羅倫斯

　　一四九九年夏天，法王路易十二世偕同威尼斯揮軍進攻米蘭，米蘭淪陷，盧多維柯逃到因斯布魯克，尋求神聖羅馬帝國皇帝馬克西米利安一世的庇護。米蘭公爵逃走，本來不是壞事，假以時日，透過外交斡旋，總有法子解決。法王未予理會，馬上委派法國貴族出身的路易・德・利尼（Louis de Ligny, 1467–1503）擔任總督。利尼善待李奧納多，甚至介紹自己身邊的一位宮廷畫家同李奧納多認識。這位畫家擅長使用乾性的顏料甚至懂得如何在顏料中使用白色鹽粒的方法。這位畫家也擅長加工畫紙，引起李奧納多極大的興趣。最重要的是，路易十二世未能將《最後的晚餐》搬回法國，但他深知李奧納多是一位不世出的天才畫家，因此特別請新任總督留意，看能不能得到一幅李奧納多的作品。

　　於是，就在為利尼檢查改進防禦工事的同時，就在李奧納多與利尼商議將隨同利尼前往拿坡里去幫助加強防禦工事的同時，李奧納多開始為法國人設計並繪製一幅美麗的圖畫，內容是聖母子、聖安納（St. Anne）與幼兒期的施洗約翰。

米蘭陷落，趁火打劫的暴民蜂擁而起，進入民宅隨意劫掠已然造成亂局。李奧納多沒有迅速離去完全是因為這幅作品將他暫時地留在了米蘭。這幅畫的尺寸相當大，近一公尺半高，一公尺多寬。李奧納多將八張畫紙連在一起，而且用新學到的技法將其處理成為美麗的淺棕色。之後，這幅畫又被拓到了畫布上，得到很好的保護。這幅作品曾經存放於倫敦著名的貴族豪宅，具有新帕拉迪奧（Neo-Palladian）建築風格的伯靈頓之家（Burlington House），因此被稱為《伯靈頓之家的畫稿》。歲月悠悠，這幅作品離開了擁有皇家藝術學院、包括地質、林奈、天文、古物、化學等學會之「庭園社團」的伯靈頓之家，定居倫敦國家藝廊，不再被稱為「畫稿」，而被視為李奧納多最重要的作品之一。當羅浮宮為紀念李奧納多而舉行特展的時候，這幅作品都會堂皇登場。

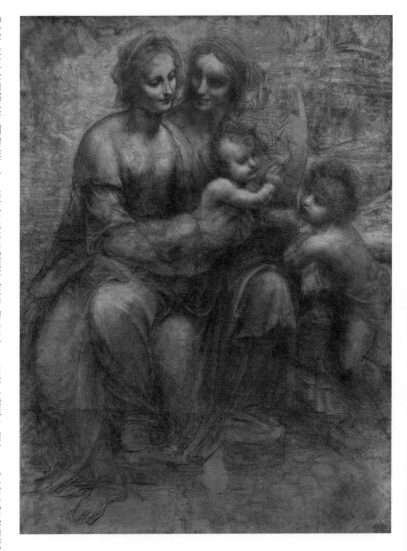

聖母坐在母親聖安納的膝上，雙手溫柔地擁著懷中的愛子，由著祂傾身向前，歡愉地祝福施洗約翰。聖母臉上的微笑帶著些許的驕傲，高貴、優雅、愉快、含蓄。祂的母親聖安納不僅滿心歡喜地望著自己的女兒，甚至舉起左手直指蒼天。這一個李奧納多獨特的個人標誌在畫中顯得極為巨大。是上帝的身影，更是藝術家的信仰與勇氣。數個世紀過去了，這幅作品與《蒙娜麗莎》、《最後的晚餐》、《岩中聖母》齊名。

《聖母子、聖安納與幼兒期的施洗約翰》或者《伯靈頓之家的畫稿》 *Virgin and Child with St. Anne and Infant St. John* or *Burlington House Cartoon*

淺棕色畫紙上的炭筆與堆高之白色粉筆畫，拓至帆布上

（Charcoal, with white chalk heightening on brownish paper. Mounted on canvas）／1499

現藏於英國倫敦國家藝廊

盧多維柯不能甘於失敗，也沒有耐心等待東山再起，他依靠僱傭軍盤據在米蘭之西，一箭之遙的諾瓦拉（Novara），並且祕密聯絡其米蘭支持者，準備裡應外合奪回米蘭。

　　風聲鶴唳，米蘭之混亂已不能安放一個穩定的畫架。李奧納多將錢財細軟化整為零，藏匿於畫室臥室廚房倉庫最不顯眼之處，逃過了法軍、僱傭軍與暴民的劫掠。他雇了兩輛騾車以最粗笨的農具作偽裝，將手稿、畫作、昂貴的顏料率先運出米蘭。趕車人兩位，其中之一是他最為忠誠的管家。

　　這所有的一切防範措施都是絕對必要的。在米蘭與帕維亞的混亂中，李奧納多的許多朋友財產損失嚴重，其中有布拉曼特與李奧納多的好朋友，倫巴底地區的優秀畫家與建築師澤納萊（Bernardino Zenale, 1460–1526）。澤納萊不但接受李奧納多的美學觀點，而且兩人脾氣相投，結為好友。贊助人盧多維柯朝不保夕，米蘭的混亂更是令人極度不安，完成了法王十二世的委託之後，李奧納多決定逃離米蘭。

　　世紀末。一四九九年年底，寒冷的西北風在陰沉的午夜猛烈地吼叫著。

　　李奧納多的畫室在斯福爾札老城堡的第三層，窗外有一

個寬敞的露臺。李奧納多一行七人，數學家帕契歐利、賈寇摩與四位助手，大家將錢財分別放在每個人的內衣口袋裡，擠坐在一起。城堡內外都有法軍、傭兵。城堡所有的大小門戶都被重重鎖住，都有軍人嚴加把守，絕對「插翅難飛」。李奧納多給每人準備了一件輕軟的黑色絲絨披風。在披風四角拴上了兩根結實的繩子。李奧納多告訴大家，寒風將鼓盪起披風，他們要靠披風「飛離」城堡。六個人接過披風，睜大眼睛，豎起耳朵，聽著李奧納多簡約講述空氣動力學的可靠性。李奧納多將第一個跳出露臺，帕契歐利第二，賈寇摩殿後。

七個人都在露臺站定之後，李奧納多不再說話，他站到了露臺的石頭欄杆上，雙手緊握繩子的中間位置，抖開披風，躍向空中。寒風馬上將披風鼓盪成傘狀，順著風勢，披風在黑夜的掩護下飄向城堡外東南方向。五十二歲的帕契歐利毫不猶豫緊跟著跳了出去。待賈寇摩抵達地面之時，李奧納多已經同大家挪開了一間鐵匠舖工具房內的一個暗門，大家依序進入地下通道，賈寇摩很仔細地將暗門從通道內關好，打著了火絨，兩支火把一前一後照亮了道路。待這七個人曲曲

彎彎快步行進了一個多鐘點從一扇木板門後走出來的時候，發現已經身處米蘭郊外一家農戶的穀倉，管家已經帶著馬匹與騾車笑盈盈地等在門外，大家把那救命繩子解開，將披風穿好，上馬的上馬，登車的登車，瞬間安排妥當，遠離戰火與陰謀，向東進發，前往波河平原上的曼圖亞（Mantova）。當時，那是一個尚稱和平的地方。

沒有設計草圖，在急難之中，李奧納多發明了、成功地使用了世界上最早的降落傘。

在曼圖亞，李奧納多一行人登門入室，在領主宮光鮮亮麗地接受了曼圖亞侯爵夫人伊莎貝拉・德・埃斯特（Isabella d'Este, 1474–1539）熱情的歡迎。

伊莎貝拉正是碧雅翠絲的親姊姊，接受了全面古典教育的費拉拉公主，一四九〇年嫁給了曼圖亞公國領主，侯爵貢札加二世（Francesco II Gonzaga, 1466–1519，1484–1519在位）。一四九一年，盧多維柯與碧雅翠絲大婚的典禮上，李奧納多看到過這位侯爵夫人。所以他們可以算是「舊識」。伊莎貝拉的心情比較複雜，她早已見識了李奧納多在慶典、音樂、戲劇、服裝設計方面的才具，她更見識了李奧納多繪製

肖像的才具 。 那一幅 「俏麗」 的嘉莉蘭妮肖像多麼迷人啊⋯⋯。面對滿臉笑容，談吐詼諧的李奧納多，伊莎貝拉直接地提出了要求。她請李奧納多為她繪製肖像。

李奧納多心中雪亮，已經去世兩年多的碧雅翠絲帶給米蘭宮廷無盡的歡笑；面前的侯爵夫人雖然長袖善舞，雖然多才多藝，雖然是整個歐洲宮廷的時尚女王，但她有著無數奢華的嚮往，卻並沒有足夠的金錢可以供她揮霍。

李奧納多凝視著伊莎貝拉的側面，看到了她的足智多謀，看到了她的威儀，並沒有看到她的美麗與歡喜。她沒有配戴蔻娥莗，她用精緻的髮網將頭髮攏成整齊的燕翅垂在頸後。李奧納多喜歡侯爵夫人髮網與衣裙領口上的結，細緻地描繪了它們。

《年輕女子的全側面半身肖像》或《伊莎貝拉・德・埃斯特肖像》
Half-length Portrait of a Young Woman in Profile
(Isabella d'Este)
黑色、紅色粉筆畫 （Black and red chalk on paper）／1500
現藏於巴黎羅浮宮

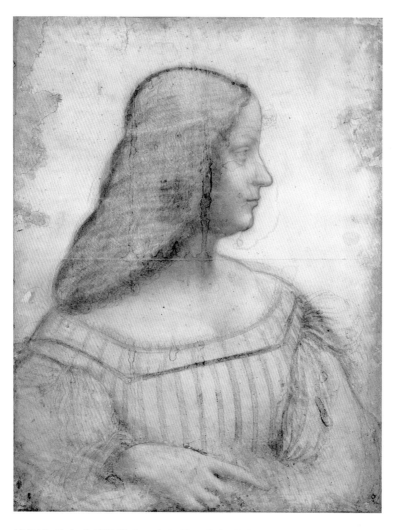

這幅作品完成得很從容,也很快。李奧納多洞悉侯爵夫人的奢望,清楚知道她不會滿意於一幅粉筆畫,她會要求一幅油畫,但自己完全沒有意願為她繪製油畫肖像。李奧納多用心完成了這幅粉筆畫,認為自己盡到了責任。不久之後,曼圖亞侯爵在酒酣耳熱之際,將這幅肖像送給了朋友。李奧納多深感受傷,完全斷絕了為侯爵夫人繪製肖像的任何可能性。在後來的數十年中,身為曼圖亞領主的伊莎貝拉一直希望尋回自己的肖像,或是得到一幅李奧納多其他的作品,都沒有成功。李奧納多的傑作已經沉穩、安全地漂向羅浮宮。

李奧納多不費任何口舌便順利地離開了曼圖亞，擺脫了曼圖亞侯爵夫人要求油畫肖像的糾纏。因為威尼斯領主面臨鄂圖曼帝國（Ottoman Empire, 1299–1923）的軍事威脅，十萬火急地邀請李奧納多以軍事工程專家的身分檢視威尼斯的防禦工程。於是，李奧納多請管家帶人返回佛羅倫斯，預作長期居留的準備，他自己則同帕契歐利心情愉快地帶領助手們前往威尼斯。

　　與此同時，米蘭總督利尼在一個合適的時機向法王路易十二世報告，李奧納多「不告而別」，其畫室已經人去樓空。路易十二世聽罷，哈哈大笑：「李奧是個不世出的天才，我們要善待他，他要來就來要走就走，不可勉強。」利尼聽了大放寬心。

　　盧多維柯的境遇卻完全相反，力圖奪回米蘭的計畫沒有成功，盧多維柯成了路易十二世的階下囚，被關在法國的城堡裡。神聖羅馬帝國皇帝馬克西米利安一世要求法王釋放盧多維柯，路易十二世不予理睬而且殘酷地殺害了積極參與盧多維柯計畫的米蘭人，其中有李奧納多的好友安德瑞亞。

　　抵達威尼斯，李奧納多對這座「水城」大感興趣，他提

出的建議都是充分利用「水」這個巨大的優勢來抵禦企圖入侵的敵人。他也設計了水下的障礙物來阻止敵人船隻的靠近。安置這些障礙物需要潛水員在水下工作的時間比較長，李奧納多設計並且做成了史上最早的「潛水鐘」。沉重的吊鐘形玻璃體落進水底，內有一個管子通往水面，水面上的人們用人力鼓風，將新鮮空氣送入鐘內。鐘內另有一個管子通向潛水員背負的一個皮袋。戴著簡易護目鏡的潛水員口中啣著一根深入皮袋的吸管，為潛水員輸送空氣。威尼斯有大量的運送葡萄酒的皮袋，因之，這有效的潛水工具所傳送的空氣便帶著葡萄酒的芬芳，大受潛水員歡迎。

清晨與傍晚，李奧納多在海邊觀察潮汐，寫下詳細的紀錄，方便他日後展開進一步的研究。此時此刻，對於滔天洪水的恐懼已經蕩然無存，李奧納多對於水——自然界偉大的力量充滿了尊敬與愛意。

功德圓滿，李奧納多一行人在一五○○年早春回到了佛羅倫斯。此時，強烈反對教皇亞歷山大六世（Alexander PP VI, 1431–1503，1492–1503 在位）、強烈反對麥迪奇家族的道明會（Dominican）修士薩弗納羅拉（Girolano Savonarola,

1452-1498），於一四九七年以一把「虛妄之火」將佛羅倫斯燒得七零八落。一四九四到一四九八年，在薩弗納羅拉成為「精神領袖」和「世俗領袖」的四年中，佛羅倫斯損失了大量的教堂藝術品、非宗教書籍以及美麗的裝飾品，甚至化妝品。新世紀到來，已經將薩弗納羅拉燒成灰，並且已經恢復共和政體的佛羅倫斯急於重新成為藝術之都，熱切地接納一切具有美感的好東西，比如藝術品。

李奧納多的返回，可以說正逢其時。創辦於十三世紀中葉，建成於兩個世紀之後的佛羅倫斯聖母領報教堂（Santissima Annunziata di Firenze）熱情誠懇地歡迎了李奧納多一行人，撥出五間房舍供他們居住、工作。領報教堂圖書館有五千冊書籍供他們選擇，為李奧納多提供解剖機會的新聖母醫院（Hospital of Santa Maria Nuova）就在三個街區之遙，散步可達，極為方便。

李奧納多知書達禮，不但有求必應，甚至主動幫助教堂解決建築方面的難題，深得修士們好感。李奧納多在這裡斷斷續續住了六年，其中八個月，他是切薩雷·波基亞的隨軍顧問。他在這裡開始繪製《聖母子與聖安納》、《蒙娜麗莎》

和《救世主》，設計了《麗達與天鵝》，還為佛羅倫斯政府設計了壁畫。在這六年中，李奧納多的畫坊猶如多年前委羅基奧的藝坊一樣生意興隆。李奧納多的美學思想得以迅速而有力的傳播，獲益者眾，其中便有才華橫溢的拉斐爾（Raphael, 1483-1520）。在個人生活中，李奧納多遭遇到父親辭世的變故。無論生活怎樣的有喜有悲，李奧納多的科學研究在這六年中可以說是突飛猛進。

《聖母子與聖安納》 *Virgin and Child with St. Anne*
白楊木鑲板油畫／1502–1513
現藏於巴黎羅浮宮

這幅作品與《伯靈頓之家的畫稿》有很大的不同，金字塔形構圖的頂端是滿臉慈愛的聖安納，祂溫柔地注視著與小羊玩在一起的外孫。坐在母親懷中的聖母躬身深情地用雙手攬住聖子。聖子雙手抓住小羊，回頭望著母親，臉上的表情深不可測。小羊是犧牲的象徵，聖子面對了祂的未來，接受了祂的未來。三代三位聖者同時面對了未來的深刻創痛。在祂們身後，險峻的崇山峻嶺浸潤在水氣氤氳之中，宛如上蒼的淚水籠罩寰宇。

李奧納多的這幅傑作是他自己的心愛之物，從五十歲一直潤飾到六十歲開外，深刻表現出三位聖人帶來的情感悸動。他無法忘懷，童年的他，親眼看到卡特琳娜媽媽用左手抱起搖籃中的嬰兒，臉上那複雜的表情。在《聖母子與聖安納》的畫面上，觀者看不到聖母左手的動作，只能想像那隻隱藏在聖子身後的左手是怎樣有力地傳達了聖母複雜的情感。

　　李奧納多親自設計了另外一幅聖母子與聖安納畫稿，畫坊中的助手們基本完成之後，李奧納多利用從切薩雷·波基亞的軍營中返回佛羅倫斯的機會細細地加以潤飾，交給了領報教堂的修士們。修士們歡喜無限。他們不知道，在李奧納多落了鎖的居室裡，還有一幅較早出現的相同主題的作品。那幅作品將經過十年的潤飾，並將帶著李奧納多的萬千思緒在遙遠的未來定居羅浮宮。

XI. 戰爭與和平

高大、英俊、孔武有力的切薩雷‧波基亞是教皇亞歷山大六世的非婚生兒子。教皇以這個兒子為榮，公開宣示切薩雷與自己的父子關係，不但給予兒子全面的教育，而且辦理了正式法律手續讓他擔任神職，成為紅衣主教。然而，切薩雷別有懷抱，他希望成為握有實權的統治者，他嚮往衝鋒陷陣的快意，鮮血淋漓的戰場是他的最愛，他的理想是成為一位「偉大的戰士」。教皇毫無異議，欣然接受兒子的決定。於是切薩雷放棄紅衣主教的職位奔赴沙場，為父親攻城掠地。

「照理說」，佛羅倫斯以東直至亞得里亞海（Adriatic Sea）之濱的大片土地都「屬於」教皇亞歷山大六世。然而，諸侯林立的義大利並不全然臣服於羅馬教廷，於是切薩雷揮軍出馬為父親「收復失地」。戰績彪炳的切薩雷下了一城再下一城，勢如破竹，無人能夠抵擋。於是，風平浪靜之後，切薩雷的視線投向了佛羅倫斯。

脅迫懦弱的佛羅倫斯領主付高額「保護費」換取一年的「和平」之後，一五〇二年切薩雷一路燒殺劫掠再次兵臨城

下。佛羅倫斯派出了兩個人到亞得里亞海以西，亞平寧山脈（Appennino）以東的爾比諾（Urbino）去見這位魔王切薩雷。這兩位代表是紅衣主教索德里尼（Francesco di Tommaso Soderini, 1453–1524）與外交官馬基雅維利（Niccolò Machiavelli, 1469–1527）。陰沉的索德里尼一向反對麥迪奇家族，他在十六世紀初得到法王路易十二世的支持，成為紅衣主教。而溫文儒雅、受過極好教育的馬基雅維利在麥迪奇家族失勢的年代，因其卓越的寫作能力和對政治紛爭極為敏銳的洞察力，成為佛羅倫斯政府依靠的年輕外交官。

沒有人知道在昏暗中進行的這一次談判有多麼弔詭，我們只知道，數日之後，馬基雅維利帶著他溫和、優雅的微笑在修士的引導下走進了領報教堂的圖書館，見到了李奧納多以及他攤放在大桌子上的書籍、筆記本。他們談了很久。

第二天，李奧納多便帶著帕契歐利、賈寇摩和幾位助手前往佛羅倫斯西南方向的皮奧恩比諾（Piombino），他的工作是檢視被切薩雷占據的堡壘。切薩雷希望它們「堅不可摧」。站在六月的驕陽照射下的海邊，李奧納多遙望北邊的比薩（Pisa），馬上了解皮奧恩比諾港口對於比薩的重要性。除

了堡壘的防衛功能，李奧納多輕鬆自如地制定了抽乾沼澤地積水的具體計畫，順便研究了潮汐與顏色的關係。然後，李奧納多一行人翻越亞平寧山脈，一路繪製地圖，順便在筆記本裡留下沿途的風景線，最終抵達爾比諾。此時，切薩雷正飛奔到帕維亞去見法王路易十二世，李奧納多便在爾比諾閒晃、寫生。二十年前，為了佛羅倫斯的安寧，他作為「禮物」抵達米蘭盧多維柯宮廷中。二十年之後，為了佛羅倫斯的和平，再次作為「禮物」來到了切薩雷軍中。對於這樣的事情，李奧納多不願多想，認命地接受現實。

佛羅倫斯領報教堂裡，修士們聚在一起，聆聽司鐸講述李奧納多暫時離開的緣由：「為了佛羅倫斯免遭戰火荼毒，領主與切薩雷達成協議，敦請大師前往切薩雷軍中擔任軍事工程師。切薩雷反覆無常，大師的處境相當危險，我們要保護好大師在我們這裡的居所和畫室，我們也要為大師一行人的平安歸來祈禱……」修士們感動掉淚，早課晚課都為李奧納多祈禱，盼望他平安返回。

李奧納多善騎射、懂得照顧、調教馬匹，懂得一切的武器裝備、防禦工事，人又隨和，軍人都喜歡他。八月，切薩

雷差人送來一份文件，將李奧納多說成是「家族的親密友人」，切薩雷軍隊的「總工程師」。要求各地軍隊與地方首長都要為李奧納多及其隨行者提供方便，提供無條件協助，不得收取任何稅金，而且要認真聽取李奧納多的各項建議，具體完善實行等等。這樣一份「護照」等同尚方寶劍，李奧納多所到之處只見熱情的歡迎並得到切實的合作。九月，切薩雷返回，帶著軍隊推進到亞得里亞海濱。一路上，李奧納多機動靈活，建樹極多，逢山開路，遇水搭橋。切薩雷高呼：「高貴的工程專家李奧納多簡直是魔法師！」

除了護照之外，心情愉快的切薩雷還有建議：「李奧，你看到了什麼可心的地方，就告訴我，我把它奪下來，送給你。你將來可以住在那裡養老，還可以傳給你的繼承人，好吧？」

李奧納多笑笑：「我吃素，偶爾，吃一點鰻魚，生活簡單。老了，回到文西鄉間，也就很好了。」

切薩雷打量著李奧納多華貴的絲絨長袍，綴著皮毛領子的毛料披風，一臉壞笑：「文西沒有什麼了不起，你也不一定真的樂意住在那裡。找個依山傍水的好地方，蓋你喜歡的房子，修一個魚池，開闢一個果園，再來一個菜園。房子要大，

光線要好，方便你畫圖……。好吧？看到了合適的地方，就來告訴我。就這麼說了！」切薩雷一副山大王的派頭，李奧納多只好笑笑點頭：「好啊，好啊，就這麼說了。」

言者無心，聽者有意，賈寇摩很熱切地悄悄跟李奧納多說：「我喜歡葡萄園，米蘭那一座就好得不得了。切薩雷幫您打下地盤，您得建一個葡萄園。好吧？」李奧納多看著賈寇摩亮晶晶的眼睛，笑了，一口答應。十三年以後，李奧納多果真悄悄地在遺囑裡將米蘭郊外的葡萄園留給了跟隨他已經整整二十五年的賈寇摩。

一五〇二年秋天，切薩雷的小朝廷遷往位於桑泰爾諾河（Santerno）畔的伊莫拉（Imola）。該城位於羅馬涅（Romagna）大區，近波隆那（Bologna），一個真正的戰略要衝，兵家必爭之地。一四九九年歸順了切薩雷，切薩雷死後，這個堡壘林立的城市回到了羅馬教廷的轄治之下。

切薩雷希望伊莫拉成為他的軍事總部，請李奧納多幫忙讓這個地方擁有最為堅強的防禦體系。李奧納多遵命照辦，並且為伊莫拉繪製了美麗的地圖。

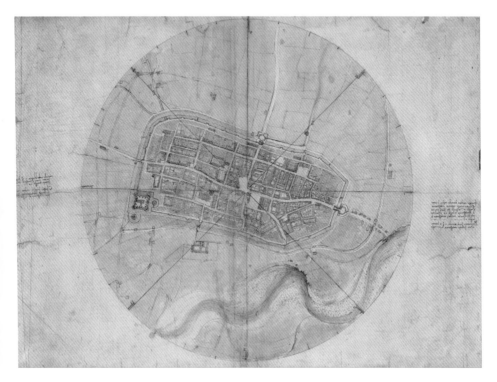

《伊莫拉地圖》*Map of Imola*
炭筆、墨水、水彩／1502
現藏於溫莎堡皇家圖書館，編號 12284

代表地球的一個圓，中央橫陳著被精細描摹的伊莫拉。自圓心放射出八條線，順時針指出北、東北、東、東南、南、西南、西、西北，八個方向，將整個城市分毫不差地「固定」住。城牆銀光閃爍，蔚藍色護城河，房舍的磚紅色屋頂則為地圖增加了美感。城外的桑泰爾諾河飄逸地將畫面的美感推向極致。伊莫拉正西偏南處之堡壘是整個城市的唯一出口，卻是護城河環繞的一個方形孤島。人們進出之時必須通過兩座橋，這就加強了城市的防護。在地圖兩側的文字說明則指出了相鄰的城鎮以及距離，使得這幅地圖深具軍事意義。

「這是製圖學的創新。」入冬時分來到伊莫拉的馬基雅維利在看到這幅地圖的時候，馬上有了第一觀感。他也注意到圖上的文字是李奧納多慣用的鏡像文字，圖紙摺痕很清晰，可見一直隨身攜帶。於是他知道，這圖是李奧為他自己製作的，而不是為切薩雷繪製的。足見李奧的機警以及李奧的留有餘地。

　　兩位友人四目交會，心照不宣。緊跟著，李奧納多與馬基雅維利進入水利工程的討論。在佛羅倫斯的諸多難題之中，比薩的存在是其中之一。比薩靠近地中海，阿爾諾河由此入海，因之，比薩有出海口，而距離比薩只有五十英里的佛羅倫斯卻沒有自己的出海口，控制住比薩就變成頭等大事。然而，一四九四年比薩擺脫了佛羅倫斯的控制成為自由的共和國，對佛羅倫斯形成了威脅。因此，李奧納多想到了利用水利工程解決此一難題的途徑。

　　馬基雅維利熱切地談到，熱那亞人哥倫布（Christopher Columbus, 1451–1506）橫渡大西洋並且成功返回，所帶來的驚險報告為歐洲邁向「新大陸」展開了無限壯闊的前景。馬基雅維利同事的親戚佛羅倫斯人維斯普奇 （Amerigo

Vespucci, 1454–1512），正是在一五〇二年以自己橫渡大西洋的經驗，推翻了哥倫布認為新大陸乃是亞洲一部分的說法，而確定他自己看到的大陸並非亞洲，而是大西洋彼岸全然陌生的新大陸。不久之後，這塊巨大的陸地將以維斯普奇的名字命名，叫做阿美利加（America）。

馬基雅維利何其敏銳，馬上把維斯普奇的新經驗、新論述說與李奧納多知道，而且告訴他，只要能夠「拿下」比薩，他會說服整個佛羅倫斯盡全力支持李奧納多的任何計畫。

李奧納多也很興奮，但他從來厭惡政治，他以沉穩的語氣告訴馬基雅維利，不費一兵一卒，他能夠讓阿爾諾河改道，讓佛羅倫斯也能夠得到出海口。工程巨大，不可魯莽，一定要按部就班地進行……。馬基雅維利言聽計從。

這個河流改道工程雖則巨大，但施工所需機械已經有了構想，馬基雅維利洗耳恭聽。他知道，佛羅倫斯正在面對一個巨大而可行的變革，這個變革將來自李奧納多天馬行空的「夢想」，透過精密的計算，透過力學與機械學的襄助，夢想將會變成事實。

兩位友人的建設性計議很快被切薩雷的殘暴打斷。切薩

雷縱容自己的軍人在羅馬涅大開殺戒，引發民怨沸騰。為了安撫民眾，他竟然在一五○二年十二月的一天，在光天化日之下將一個副將從頭到腳一劈兩半，並陳屍示眾，表示所有的罪孽都是副將造成，與自己無涉。這一招愚弄了羅馬涅的老百姓，卻騙不過馬基雅維利。他「奉召」離開了，回到佛羅倫斯。告別之時，他向李奧納多道歉，表示自己將李奧推入切薩雷軍中，非常不智。李奧納多簡單回答：「我對軍事工程有興趣，否則我不會來。」

十二月三十一日，切薩雷又開殺戒，絞殺了兩位對教皇亞歷山大六世不滿的軍事將領，其中之一是維特利（Vitellozzo Vitelli, 1458–1502）。兩人被切薩雷設計陷害，死得很慘。維特利是李奧納多的數學之友，兩人常在一起研究數學，其腦力激盪帶給他們許多有趣而愉快的時光。這個事件的發生堅定了李奧納多離開切薩雷的決心。他謹慎行事，告誡同行的人們小心在意。

李奧納多隨軍來到席也納，他不再注意軍事設施，卻在筆記本裡留下了席也納大教堂直徑二十英尺的吊鐘，以及「鐘擺的運動規律」。然後，他跟切薩雷說他必須返回佛羅倫斯，

因為河流改道計畫需要他的機械設計。切薩雷沒有為難他，也沒有為難他的朋友與助手。李奧納多一行人在一五○三年三月順利地回到了佛羅倫斯。李奧納多走了，他留下了這八個月來為切薩雷繪製的各地軍事要塞地圖、行軍路線圖。這些地圖切實地幫助了切薩雷的軍事行動。切薩雷很想把李奧納多留下來，因為「這個傢伙實在是太有用了」。但是，他也記得路易十二世的告誡：「你給我聽好，若是你敢動李奧納多一根汗毛，我把你碎屍萬段。」切薩雷清晰地記得法王說這話的時候露出了不常見到的猙獰。他默默地將這些珍貴的軍事地圖收到他隨身攜帶的皮口袋裡，認命地接受了李奧納多離去的事實。三年後，他戰死沙場，再未見到過天才的、「好用的」李奧納多。

　　一五○三年十月，在馬基雅維利的堅持之下，佛羅倫斯政府給了李奧納多一個重要的委託，請他在領主宮廣場的大議會廳（Salone dei Cinquecento in Pallazzo Vecchio）東牆上繪製一幅巨大的壁畫，用來歌頌一四四○年佛羅倫斯戰勝米蘭的一個戰役，安吉亞里戰役（Battle of Anghiari）。具備豐富戰爭經驗的李奧納多興奮異常，戰爭，那是激情與殘酷

的絕妙結合，那是藝術家用來表現繪畫技巧的絕妙機緣，他絕對不能與這樣的機緣擦身而過。而且，他得到了設立在佛羅倫斯新聖母教堂（Basilica Santa Maria Novella）的教宗室作為他完成這一委託的工作室。在這裡，他繪製了無數素描，馬匹的嘶吼、騰跳，交戰雙方士兵的怒目相視、近身搏鬥歷歷在現。李奧納多的《安吉亞里戰役》草圖完成張掛起來之後，更是引發民眾爭相觀賞，成為佛羅倫斯的頭等大事。

《士兵頭像之研習》*Study of the Head of a Soldier*
紅色粉筆之素描／1503–1504
現藏於匈牙利布達佩斯美術博物館
（Budapest Hungary, Szépmüvészeti Múzeum），編號 Inv. 1174r

由於天候以及繪畫實驗方面的原因，李奧納多的大型壁畫《安吉亞里戰役》沒有成功地完成。但是壁畫中心部分的一塊卻被佛羅倫斯的貴族家庭收藏，經過數百年的遷徙，終於在一九四〇年成為多里亞家族（Doria Family）的典藏，並且在世紀末回到佛羅倫斯，落腳烏菲茲美術館，被稱作 *La Tavola Doria*。在李奧納多的筆觸之側遺留了一些瓦薩里的助手莫蘭迪尼（Francesco Morandini, Poppi, 1544–1597）的痕跡。我們現在看到的這幅素描則是李奧納多在一五〇三、一五〇四年為這幅壁畫所準備的素描之一。時隔數個世紀我們仍然能夠看到年輕士兵投入近身搏鬥時的勇猛頑強，仍然能夠感受到戰鬥的緊張。

《安吉亞里戰役》的設計與繪製並沒有完全影響到「阿爾諾河改道工程」在李奧納多心目中的位置。夜深人靜，佛羅倫斯聖母領報教堂燭光閃爍。李奧納多在自己的畫室裡把美麗的《伊莫拉地圖》收藏起來，心裡想，對軍事工程的研究已經變成了一場血腥的惡夢。他很傷心。他希望讓阿爾諾河改道的工程能夠避免佛羅倫斯與比薩兵戎相見，他撥亮了燭火，使用來自印度那濃黑、閃閃發亮的墨汁，潤飾一幅機械設計圖，這個巨大的機械將大幅度減少開鑿運河所需要的人力與工時。而且，傳統的大型開鑿機械，使用大型人力滾筒製造動力，但整架機械需要停下來才能移動，多有不便。李奧納多在他的獨家設計裡安裝了軌道，機械雖然十分沉重卻可以徐緩地沿著軌道前行。他很滿意，期待著工程的實施。

獨家設計《開鑿運河之機械》*Excavator for Canal Construction*（own design）
墨水、墨汁（Indian ink）設計圖／1503
現藏於米蘭安布洛西亞納圖書館之【大西洋手稿】，編號 fol. 4r/1v-b

在這張設計圖上，我們可以看到，人們若是站在半圓形的河岸上挖土，起重設備的吊臂會順著機械頂端的中心軸轉動，將箱中的泥沙傾倒到河岸上。機械中央的小輪子以繩索牽引一個極為好用的升降臺，工人跳進一只空箱時，另外一只已經裝滿泥沙的箱子就會升起。這樣的動作交替進行之時，挖掘工程有條不紊地進行，整個機械也同時沿著軌道徐徐向前推進。

緊張忙碌、充滿期待與懸疑的日子裡，李奧納多還花了幾個月時間奉命奔到皮奧恩比諾去抽乾沼澤，返回佛羅倫斯之後馬上投身《安吉亞里戰役》壁畫設計與實驗。一五○四年四月的一天，賈寇摩飛奔而至，來到李奧納多在新聖母教堂的工作室，進門就說：「米開朗基羅（Michelangelo, 1475–1564）來了，索德里尼給他謀到的差事，畫卡西納戰役（Battle of Cassina）！」

　　米開朗基羅早就「來了」，並非新聞，李奧納多已經同他有過很不愉快的對話。新聞是這位年僅二十八歲，熊腰虎背，滿手老繭，渾身大理石粉塵，不修邊幅，出口便傷人的雕塑家，完成了巨大的《大衛》石雕之後，將要來到大議會廳，在另外一面牆上繪製以戰爭為背景的壁畫了。李奧納多心中雪亮，老狐狸索德里尼這是在把自己逼上擂臺，同這個從來沒有見過戰爭的年輕人比試一番。李奧納多對「競爭」毫無興趣。他自己對繪畫期待很高，他要畫出動作的瞬間，使之成為永恆。他要畫面能夠「動作」，表達出人物的內心與情緒。他將選擇三位騎士奮力從戰敗的米蘭軍士手中奪取戰旗以迎接最終勝利的關鍵時刻，作為畫面的中心。李奧納多深

知米開朗基羅是優秀的雕塑家，而非畫家。而且，他根本沒有見過血肉橫飛的戰爭，他只能利用自己雕塑方面的優勢，亮出肌肉，然而「過於明顯的肌肉，只能像一袋核桃」。李奧納多自忖，他自己要展現的卻是「腳色的普世本質」。這一天晚間，李奧納多在筆記本裡這樣寫：「自然所包含的事物都可以在繪畫中感受到，雕塑卻難以企及。畫家在動態物體與自己的眼睛之間透過空氣的顏色而丈量出距離，可以用畫筆展現物體如何穿越霧氣，山谷如何在雨雲中展現其峻峭，以及戰塵本身如何飛揚，鮮血如何將塵土化作腥紅的泥濘，以及戰士在塵土與泥濘中的狀態。」

幾天之後，就在大議會廳，李奧納多正在敷了石膏的牆面上實驗一種用樹脂、蠟、亞麻籽油等等材料調製的顏料，希望不容易乾燥的油性顏料與釉色能夠給他足夠的時間慢慢地畫，細膩地表現出戰爭中塵土飛揚的迷濛。他熱切地希望實驗成功，畫面的保存年限若是能夠超過《最後的晚餐》，那就太理想了。李奧納多用畫筆在牆面上做實驗，眼角的餘光看到站在身側端著顏料碟的賈寇摩忽然之間變了臉色，眼露凶光，緊跟著就聽見他沉聲喝道：「看什麼？鬼頭鬼腦的！大

師不喜歡閒雜人等打攪！」李奧納多沒有回頭，很快，他聽到靴子踏在鑲磚地面上沉重的腳步聲，他知道是米開朗基羅。他沒有分心，繼續專注在小面積牆面上的實驗，這一天晚些時候，他看到了實驗結果，十分滿意。他在心裡想，要想個什麼辦法避開米開朗基羅的窺視才好。沒等他想出什麼辦法，米開朗基羅丟下他的草圖奉教皇之命到羅馬去了。於是，李奧納多看到了米開朗基羅的《卡西納戰役》草圖，果真，米開朗基羅避開了他不熟悉的戰場，以線條描繪在河中沐浴的士兵聽到敵人來襲的警號倉促著裝的場景。李奧納多笑了：「陰影，而不是線條，那才是繪畫的重點。」

　　一五〇四年七月九日。佛羅倫斯公證人皮耶羅・達・文西去世了，享壽七十七歲。晚間，馬基雅維利來到聖母領報教堂，在李奧納多的畫室裡，告訴李奧納多這個消息。公證人皮耶羅先生沒有留下遺囑，也就是說，按照法律，他留下的婚生子女，九個兒子、兩個女兒將平分他的遺產。馬基雅維利心中憤怒，那個人是李奧納多的生父，使得李奧納多以非婚生的名義來到世界，沒有做任何事情來給予這個孩子合法身分，死時再次剝奪了、最終地剝奪了李奧納多的合法身

分。馬基雅維利將憤怒壓在心底，平著聲音報告了消息便繼續平靜地等待下文。

李奧納多沒有回答，只是站起身來，從櫃櫥裡捧出一大疊用細麻繩仔細綑紮的報告書，很誠懇地跟馬基雅維利說：「阿爾諾河改道工程應當要挖掘三十二英尺深的運河，工程巨大。我已經全部計議妥當，請人工整抄錄。請你將這份報告書送抵佛羅倫斯政府，許多的細節，我都畫了詳圖，作出了具體的文字說明，任何時候都可以開工了。」

馬基雅維利告辭之後，李奧納多在筆記中寫下：「我的父親皮耶羅先生去世了，他身後留下十個兒子，兩個女兒。」

然後，他展開一幅畫稿，在天父姿態的基督肖像上，畫出了基督的右手，這隻右手莊重上舉，做出祝福的手勢。

《救世主》*Salvator Mundi*
胡桃木鑲板油畫／1504–1507
現藏於阿拉伯聯合大公國阿布達比薩迪亞特島阿布達比羅浮宮
（Saadiyat Island in Abu Dhabi, United Arab Emirates, Louvre Abu Dhabi）

根據法國與阿聯政府協議，位於阿布達比的美術館與羅浮宮聯名的時間為三十年，自二〇〇七至二〇三七。

這幅作品出現在一五二五年賈寇摩的遺產清單中，之後成為英國王室的典藏，一七六三年消失蹤影，一九〇〇年出現於拍賣市場。二〇〇五年再次出現，經過專家們的清洗、修復、多次鑑定，於二〇一一年確定是李奧納多・達・文西一五〇七年完成並贈送給賈寇摩的作品。

基督直視的眼神，金色瀑布般的鬈髮，神祕的微笑，衣袍上莊重繁複的編結刺繡，祝福的手勢都是李奧納多肖像作品的重要特色，也是明暗設色法，暈染技巧的高難度運用。基督左手捧著的水晶球則突顯了救世主主題。精研光學的李奧納多仔細地讓基督的左手掌、基督的衣袍褶皺透過實心、清澈的水晶球與觀者見面時略微地放大，讓觀者知道，這個有著三個氣泡的實心水晶球不但緊貼著基督的左手，而且距離基督非常近。匠心獨具，再次成就了藝術、信仰與科學的完美結晶。

XII. 陰　影

　　一五〇四年八月，從來沒有進行過大型水利工程的佛羅倫斯在金庫空虛的狀況下開始了阿爾諾河改道的工程。政府沒有邀請「昂貴」的李奧納多擔任總工程師，找了一個「便宜得多」的工程師擔綱。他們也沒有按照李奧納多的設計來製作「昂貴」的開鑿運河的機械。他們只挖掘了十三英尺深的小水溝，遠遠沒有達到李奧納多所計畫的三十二英尺深的運河，甚至，比阿爾諾河本身還要淺。馬基雅維利見到這種狀況，馬上提出最嚴正的抗議，明確指出，這樣子「偷工減料」是一定要失敗的。果然，一場大雨瞬間毀掉了這條小水溝，留下了一片泥濘。阿爾諾河浩浩蕩蕩繼續前往比薩，並且繼續在那裡入海。

　　李奧納多一言不發，將與這整個計畫相關的文字說明、數學計算、精心製作的設計圖、地圖全部收在一起，捆紮妥當，鎖進抽屜。他把心思放在壁畫《安吉亞里戰役》上，實驗不再順手，小面積的成功舉措放到了比較大的面積上，竟造成了畫面的脫落。賈寇摩發現供應商提供的亞麻籽油不夠

純正，甚至可能摻了雜質，造成了畫面的不穩定。李奧納多無法可想，在等待新的油料抵達的時間裡，他不斷地進出佛羅倫斯大議會廳，仔細審度自己那一面牆，能夠作畫的部分是五十五英尺長，幾乎是《最後的晚餐》的兩倍。進深只有七十英尺的這個廳，觀者站在對面牆的前方，距離自己的畫作甚至不到七十英尺，是一個絕對不理想的距離，遠遠沒有《最後的晚餐》那個巨大的餐室來得理想。李奧納多是完美主義者，他不能用急就章的濕壁畫方式來完成一幅作品，他也不能讓自己的畫太過「逼近」觀者。畫面脫落，總有辦法可想，但是大議會廳的侷促卻是無法改變的事實，牆上開窗也無法改善透視效果。他真的願意讓自己的作品落腳如此不完美的境地嗎？巨大的問號如同陰影籠罩了這面牆，李奧納多感覺寒冷，靜靜地回到了自己的工作室，開始了一幅畫作的設計，為一位絲綢商人的妻子繪製一幅肖像，她是吉康鐸夫人麗莎（Lisa del Giocondo, 1479–1542）。一五〇四年，出身貴族家庭的麗莎已經為她的丈夫生了兩個孩子，體態豐盈。麗莎的夫妻生活美滿，丈夫深愛妻子，因此她的面容祥和，神情平靜而溫暖。

這一年，李奧納多的生活真是陰影重重，接到委託之後，很自然的，他將麗莎安頓在一個美麗的露臺上，麗莎身後的風景線上也很自然地有了已經改道的河流，以及成功執行分流功能的河堰。阿爾諾河改道工程便有了機會在這幅畫裡順利地完成。面對自己的設計，李奧納多的臉上終於出現了苦澀的笑意。

　　年底，寒風呼嘯，大雪紛飛的天氣，有人告訴李奧納多，拉斐爾來了，這位二十出頭的年輕人主掌爾比諾一個著名的畫坊已經十年。這次，他速速完成許多的委託，從近兩百公里開外的佩魯賈（Perugia）頂風冒雪地趕來，為的就是親眼看到兩個戰役兩幅壁畫的成就。聽到這樣的話，李奧納多著實傷心，他的壁畫目前完全沒有完成的跡象……。但是，他是多麼希望自己能夠給拉斐爾提供一點點幫助啊。於是，他請來人多談談拉斐爾。從談話中，他知道拉斐爾不做屍體解剖，他便打開自己大量的解剖圖，想選一張特別有趣的送給拉斐爾，他知道，拉斐爾是一定會出現的。

眼睛是靈魂之窗，小小的器官卻為人類提供了感官中最重要的視覺。眼睛是怎樣的器官，視神經又是怎樣運作的。這是求知若渴的李奧納多長期關注的焦點。這幅解剖圖層層加以說明文字，解讀他在解剖中的重大發現。李奧納多有著獨特的幽默感，切開人的頭顱與切開一粒洋蔥並無二致。而且，我們現在知道，完成這幅作品之後，李奧納多對於人類的腦部展開了更為深入的研究。

《人類頭部縱剖面、橫剖面，眼球縱剖面，以及一粒洋蔥的縱剖面》 *Vertical and Horizontal Sections of a Human Head with a Vertical Section of an Eye and a Vertical Section of an Onion*
墨水、粉筆之解剖圖／1489–1490
現藏於溫莎堡皇家圖書館，編號 12603R

在燭光下，仔細審視了人的頭部解剖圖之後，李奧納多決定，這樣一個研究的起點而非終點不適合送給才華橫溢的拉斐爾。他選擇了另外一張極為罕見的解剖圖，圖上是一匹死於難產的母馬，子宮裡的小馬清晰可見，牠舒適地蜷縮在世間最溫暖的所在，已經沒有了脈動。李奧納多清楚記得自己被請去診視這匹美麗的母馬之時，已經無力回天，馬兒眼簾微闔，碩大的淚珠凝在眼角未曾滾落，馬兒還是溫暖的。馬是高貴的動物，與人類的關係無與倫比。屠馬是違法的，但是主人希望母馬腹中的胎兒還有救。於是，李奧納多有了這一次難忘的解剖經驗。事後，他極為細緻地畫下了一幅解剖圖，並在圖的一側寫下了這件事情的原委。在寒冷的冬夜，李奧納多將這張解剖圖收在一個小紙筒內，留在手邊，準備送給拉斐爾。

朔風怒號，滴水成冰的日子，拉斐爾來了。深藍色的披風捲裹著一位俊秀的年輕人，邁著優雅的步子，翩然來到。李奧納多身穿紅色長袍，露出玫瑰紫的長衣，滿臉含笑地迎接客人的到來。拉斐爾的儀態是多麼貴氣，多麼瀟灑啊，談吐又是多麼得體多麼有禮啊。李奧納多心花怒放。

溫暖、舒適、寬敞的工作室裡，李奧納多用美酒佳餚招待客人，小樂隊在遠處的角落演奏舒緩的樂曲，不妨礙主客談話。拉斐爾看到李奧納多面前的菜盤裡有著細嫩的香芹、幾片蘑菇、一粒番茄，以及一小塊煎過的鰻魚。有趣的是，那盤菜不但色澤美麗而且飄出一種香氛，橄欖油混合了香草才能出現的清香。迎著拉斐爾好奇的眼神，李奧納多微笑：「時蘿（dill）、伊斯妥岡（estragon），還要加幾滴醋。你要不要嘗試一下？」就此揭開了友誼的序幕。

　　這一晚，他們談了很多，談到數學、解剖學、透視與光學。

　　「最重要的不是線條，而是陰影，陰影的層層遞減與層層加深將線條模糊掉，才能使得光線產生最佳效果，才能將人與物凸顯出來，使他們成為立體的，甚至使他們動起來。整個畫面因為陰影的流動而活了起來，觀者從不同的角度看畫，便能夠讀出一個人不同的情緒，甚至一匹馬兒不同的情緒，一朵花兒不同的訴求……」這一段話是李奧納多的全心奉獻，拉斐爾需要一點時間才能感悟。但拉斐爾畢竟是天才，他知道李奧納多傾囊相授是對自己的愛護，因之生出由衷的

感激。兩人分手之時已經如同多年好友。李奧納多拿出禮物送給了拉斐爾，那個神祕的小紙筒，李奧納多貢獻給拉斐爾的一條捷徑。

客人走了，李奧納多迎上了賈寇摩飄忽的眼神：「您喜歡他，這個拉斐爾……」李奧納多摸摸賈寇摩鬈曲的頭髮，笑了：「誰會不喜歡拉斐爾？」賈寇摩馬上回答：「米開朗基羅就不會喜歡拉斐爾。」李奧納多的眉頭皺了起來：「千萬不要這樣說，米開朗基羅是一位痛苦的藝術家，三餐不繼，拼命工作。要他有好脾氣，那是強人所難。而且，他還得面對數不清的麻煩事，很累的。」

不幸而言中，米開朗基羅的羅馬行極不順利，他同教皇弄到拂袖而去，返回佛羅倫斯之後又再次奔向羅馬請求教皇原諒……。因之，在藝術史上極為難得的這段日子，李奧納多、米開朗基羅、拉斐爾同在佛羅倫斯；卻因為性格的差異，米開朗基羅與李奧納多、拉斐爾都沒有什麼交集，李奧納多同拉斐爾卻成了忘年交。

第二天，李奧納多在小畫室設計吉康鐸夫人的肖像，隱約聽到門外的動靜，知道是拉斐爾來了，也知道他不會進來，

因為他送來了一封裝著那個小紙筒的信。李奧納多只覺得五內俱焚，這張圖非同小可，他相信這是世上第一幅細緻描繪母馬子宮的解剖圖，拉斐爾竟然拒絕接受！李奧納多腦筋飛轉，決定要留住拉斐爾這個新朋友，而委屈自己，只當什麼事也沒有發生。於是，他沒有回頭，繼續面對畫架工作，只是要求樂師們換一首歡快的樂曲，因為他希望畫中的吉康鐸夫人「笑起來」。

管家悄悄走近，將一個鼓脹的信封放在小几上，退了出去。信封上有拉斐爾的封緘。

李奧納多獨自面對畫架，忍不住淚水頻頻滴落。拉斐爾是多麼傑出的年輕人啊，但是，他也是委託眾多的傑出畫家，擁有自己的畫坊，擁有遠大的前程。自己無緣把他留在身邊，甚至沒有資格把他留在身邊。念及此，李奧納多肝腸寸斷。

午飯後，狂風在窗外呼嘯，李奧納多關門閉戶，在書房裡坐定，拆開了那個信封，拉斐爾用華麗的詞藻、優美的斜體字寫出了他的感激也透露出了他內心的煎熬。「可憐的孩子，不但不能親手解剖，連圖紙都會讓他受不了……」李奧納多將解剖圖收好，將拉斐爾的信鎖進抽屜，把鑰匙放進衣

袋。他在想，怎麼辦呢，身後無人，他的文字、他的素描、他的筆記本將來怎麼辦？他到哪裡去找一個知書達禮而且行為端正、真正可靠的人呢？

很有趣的，已然心平氣和的李奧納多想到了希臘神話中的一個故事，宙斯（Zeus）愛上了美麗的斯巴達王后麗達，化身天鵝去親近她，麗達生出兩顆蛋，孵化出四個美麗的嬰兒，其中之一便是特洛伊的海倫……。這是一個可愛的故事，李奧納多抽出畫紙，信手畫去，天鵝的眼睛溫柔地注視著心愛的麗達，一隻翅膀溫柔地擁著她，傳遞出家庭的溫暖與美好。李奧納多的重點並不在此，他的重點在於新生命的誕生，四個嬰兒快樂地手腳並用爬出蛋殼的形象讓李奧納多喜極而泣。

一天，已經是李奧納多工作室常客的拉斐爾拿了自己的素描來請李奧納多過目，一張臨摹米開朗基羅戰役草圖中尚未來得及著衣的戰士，完全是拉斐爾自己的風格，含蓄很多、優美很多。另外一張則是臨摹李奧納多設計草圖中騎士與戰馬正在勇猛搏鬥的激烈場面，同樣是拉斐爾的風格，收斂了很多、嚴謹了很多。李奧納多點頭稱善。他自忖，這個拉斐

爾真的不需要解剖，就能畫出逼真的肌肉、骨骼。忽然聽到拉斐爾歡喜的讚嘆，原來是看到了李奧納多設計的《麗達與天鵝》。幾天以後，李奧納多看到了拉斐爾的仿作，毫無疑問，拉斐爾的重點在男歡女愛，他筆下的麗達美麗之極，他筆下的天鵝溫柔無比。果真是拉斐爾，李奧納多再次點頭稱善，兩人相視而笑，甚是開懷。

《麗達髮辮之研習》*Studies of a Wig for Leda*
墨水、黑色粉筆素描／1505–1510
現藏於溫莎堡皇家圖書館，編號 12516

A. 以神話題材為本的繪畫，李奧納多只有《麗達與天鵝》。卻在五年的時間裡，不
斷揣摩，不斷研習，不斷改善。其原因正是李奧納多揮之不去的對於身後事的掛
慮，這個巨大的陰影一直到被他選定的繼承人讓他完全放下心來，才漸漸地淡
化。我們現在看到的是李奧納多為這幅作品繪製的無數畫稿之一。古希臘時代，
斯巴達王后麗達的髮型應當是什麼樣子？李奧納多的獨家設計結合了美麗繁複的
髮辮編結以及水流、飛瀑般飛揚著的鬢髮。髮型之外還有麗達眼簾低垂、溫柔美
麗的臉龐。

B. 李奧納多的《麗達與天鵝》 *Leda and the Swan* 已佚，影響卻深遠，模仿者眾，拉斐爾曾經畫出了美麗的素描。我們現在看到的是李奧納多逝後，十六世紀二〇年代中期出現的一幅同名鑲板油畫，藝術家沒有留下名字，相信是最接近李奧納多原作的仿品。

在《安吉亞里戰役》壁畫屢戰屢敗的痛苦之中，甚至天候也造成了損害，一場傾盆大雨造成大議會廳嚴重漏水，幾乎將所有的努力都付之東流。就在這樣的困頓當中，北方米蘭不斷強烈地表示，李奧納多應當回到米蘭去完成第二版的《岩中聖母》。佛羅倫斯當然不肯放人，米開朗基羅已經到羅馬去為教皇設計陵墓，丟下的草圖已然七零八落，若是再放走了李奧納多，市政府大議會廳的壁畫工程豈不是全都泡湯了。於是，米蘭與佛羅倫斯爭奪李奧納多的戰爭揭開了序幕，且越演越烈。李奧納多沒有動作，他還沒有最後放棄《安吉亞里戰役》。但是，他親眼看到了他和米開朗基羅兩位風格迥異的藝術家所造成的影響已經空前深遠，很可能再無來者。不只是拉斐爾，許多年輕藝術家從歐洲各地來到佛羅倫斯，就是為了看到兩位藝術家為兩幅壁畫所繪製的草圖，哪怕是七零八碎的、哪怕是不完整的，都是範本，都是教材，都會帶來靈感與啟迪。佛羅倫斯政府見機將兩幅壁畫的草圖分別張掛在不同的廳堂裡，為藝術家們提供了相當良好的學習環境。李奧納多不但看到了這個盛況，而且他身在佛羅倫斯，於是他為這個展示提供了更多的草圖。很快，米開朗基羅有

了不少的追隨者，崇尚雕塑式繪畫。李奧納多有了更多追隨者，崇尚細膩的心理繪畫，追求哲學、科學與藝術的完美結合。李奧納多擅長的暈染之法開始大為流行。他的追隨者中，拉斐爾名列前茅。李奧納多沒有想到的是，這個巨大的「世界藝術學院」一直到一五一二年才落幕，造就了無數文藝復興巔峰期的著名藝術家。而他更無法預估的是，他萬般無奈丟下的《安吉亞里戰役》和米開朗基羅不得不丟下的《卡西納戰役》都落到了一五一一年才出生的瓦薩里手裡，沒有什麼才氣的瓦薩里帶著一幫藝術家在幾十年之後根據兩位前輩的草圖仿本以濕壁畫的方式「完成」了這兩幅壁畫。二十一世紀，瓦薩里同「助手們」繪製的畫面脫落處露出了李奧納多的筆觸。佛羅倫斯當局卻生怕毀掉了瓦薩里的仿作卻無法得到李奧納多的真跡，面對這一場毫無勝算的豪賭，佛羅倫斯膽怯了。因之，李奧納多與米開朗基羅的這兩幅壁畫便只能活在後世人們的想像之中。

佛羅倫斯當局最終放出狠話，若是李奧納多離開，他必須償還佛羅倫斯政府為壁畫所付出的所有薪給。一五〇三年開始擔任米蘭總督的法國貴族德昂布瓦斯（Charles

d'Amboise, 1473–1511， 1503–1511 在位）的回答毫不留情：「李奧納多大師住在佛羅倫斯是你們的福氣！不管他同你們有什麼樣的『協議』，全部一筆勾銷！你們想要追討錢財的話，我可以稟明法王陛下，由法王陛下的金庫支付！」佛羅倫斯方面明白，路易十二世出手了，只好心不甘情不願地放走了李奧納多。

　　李奧納多知道，這位年輕氣盛的米蘭總督必然是自己的贊助人。法國人到處興兵，防禦與進攻都是日常事務，德昂布瓦斯更是職業軍人。於是他設計了一種隱藏式臼炮，裝置在城堡內，發射之時，可以將炮彈送出城牆之外，使來犯的敵人無法靠近。李奧納多審視著這張美麗的圖畫，想像著德昂布瓦斯驚喜的笑容，開始收拾行裝。他要走了，揮別佛羅倫斯，把這個城市留給麥迪奇和米開朗基羅。

《城堡內四門臼炮發射之炮彈飛越城牆》
Four Mortars Firing over a Castellated Wall
以極細之筆描摹並以棕色輕覆之素描
（drawn mainly in very fine pen with delicate brown washes）／1505
現藏於溫莎堡皇家圖書館，編號 12275

乍看之下，會以為是美麗的噴泉，細看才知竟然是隱藏於城堡內的臼炮正在禦敵於城牆之外。臼炮是炮身短，射角大，初速低，具有高弧線彈道的滑膛火炮。李奧納多將其安置在城堡內，炮手們的安全得到保障。發射之時，彈丸直飛沖天，以優美的弧線飛越城牆落入準備攻城的敵陣之中，達到禦敵的效果。對於描摹戰爭的好奇心已經在壁畫《安吉亞里戰役》的設計與繪製中得到滿足，經歷過戰爭的李奧納多此時將武器以最為美好的筆觸來表現，看不到準備廝殺的雙方軍人，看不到戰旗的飄揚，只見武器的威力。李奧納多用這樣一幅作品封存了戰爭留給他的巨大陰影。

XIII. 倫巴底

一五〇六年五月，李奧納多一行人回到了米蘭，與德昂布瓦斯總督相見歡。總督告訴他：「大師已經被法王陛下任命為宮廷畫師暨總工程師。」李奧納多一行人住進了總督官邸，就此成為朋友。

與此時已經五十出頭，健康不再的安布洛吉奧見面，李奧納多了解第二版的《岩中聖母》已經拖延太久，安布洛吉奧也幾乎已經被這件事情拖垮，於是全面配合，不再提出任何不同意見，順著安布洛吉奧的思路，幫他完成，讓聖方濟格蘭德教堂的修士們完全滿意。李奧納多的態度大出安布洛吉奧的意外，竟然無須磨合，李奧納多無條件出手幫忙，這幅畫的完成指日可待，病也去了一半。他絕對沒有想到，李奧納多根本沒有把這一版的《岩中聖母》看做他自己的作品，所以才能這樣瀟灑。

就在這樣親密無間的和煦氣氛裡，李奧納多在安布洛吉奧的畫坊裡出出進進，看到一位少年正在聚精會神地調製顏料。他的臉色紅潤，衣著整潔而合身，一雙手尤其修長優雅，

是沒有做過粗重工作的雙手。身邊的安布洛吉奧笑說：「他是梅爾契（Melzi）老爺的公子。梅爾契家族是我的贊助人，這孩子喜歡畫畫，上工的時候來，下工的時候走，不住在畫坊裡，也不在這兒吃飯。」果真，午飯時間到了，少年走出畫坊，有人已經牽著馬等在大門外。

很快，在總督府的宴會上，李奧納多看到了貴族少年梅爾契和他的父親。他們盛裝出席宴會，舉止溫文有禮。看到李奧納多，父子倆人趨前問候。李奧納多發現少年的父親真正是知書達禮的貴族，非常歡喜，談得很愉快。少年含笑望著李奧納多：「我在老師的畫坊看到過大師，老師說得對，我喜歡畫畫，但我更喜歡寫字。」語罷便從衣袋中取出一張精緻的奶油色卡片，李奧納多一見就知是佛羅倫斯的精緻紙品，上面用棕色墨水、美麗的斜體字寫著：「李奧納多・達・文西大師存念。弗朗西斯科・德・梅爾契（Francesco de Melzi, 1491–1570）敬贈」。見到這張卡片，李奧納多明白這有人疼愛、錦衣玉食的少年何以會如此篤定，如此自信滿滿。他滿臉含笑地跟梅爾契父子表示，他一定抽空到府上拜望。梅爾契父子喜出望外。

很快，李奧納多成為米蘭東北三十公里處瓦帕瑞奧（Vaprio）梅爾契大宅的常客。這所豪宅是該地最宏偉的建築，高踞河濱，俯瞰米蘭。梅爾契全家都喜歡李奧納多，李奧納多在這裡感覺像在自己家裡一樣舒適自在。身為土木工程師的梅爾契先生與李奧納多十分投緣，兩人無話不談。

　　李奧納多最想知道十五歲的梅爾契為什麼不上大學。孩子的父親回答說，孩子喜歡藝術，孩子無法從大學得到藝術的真知。李奧納多非常歡喜，詢問有無可能讓梅爾契來自己的工作室走動。父子兩人又一次喜出望外。

　　得到安布洛吉奧的同意，梅爾契來到李奧納多的工作室，不但學藝而且擔任文書的工作。他那一手漂亮的書法，他的貴氣，他的少言寡語，他的謹慎與勤勉讓比他年長十一歲的賈寇摩雖然心裡酸酸的卻無話可說。

　　一五○七年，在梅爾契父親的支持下，李奧納多不僅擔任梅爾契的繪畫老師，而且辦理了正式手續，成為梅爾契的養父。梅爾契不但正式成為李奧納多工作室的成員，而且正式擔任文書工作，正式成為李奧納多的養子與繼承人。「身後無人」帶來的陰影不再存在。李奧納多知道，做事細緻謹慎

的梅爾契不會成為偉大的畫家，但是他絕對會認真對待自己那巨大數量的筆記以及最終會留下來的畫作。

文西傳來消息，李奧納多的叔父去世了，他留下遺囑，將他的一份產業留給了李奧納多，那是位於文西以東四英里處的兩間農舍以及周圍的農地。李奧納多曾經出錢幫助叔父修繕農舍，對那個地方相當熟悉。叔父待自己那麼好，兩人情同父子，叔父離去，李奧納多很是傷心。

皮耶羅先生的兒子們卻鼓譟起來，興訟，聲稱叔父的遺產應當讓他們平分，而不應當落入「外人」手中。

消息傳來，李奧納多準備隻身前往佛羅倫斯，討回公道。

梅爾契的父親攔住了他，同李奧納多有一番嚴肅的談話：「您是宮廷畫家，犯不上同那些人一般見識，等待法院判決就是。」

「財產是小事，原則比較重要，我的權利不應當被人隨意地剝奪。」李奧納多的長睫毛沒能掩蓋住他的憤怒。

梅爾契先生語重心長，很委婉地說：「您的權利從您出生之時起就被剝奪了。您是哲學家，但您沒能接受完整的教育，您受教育的權利也被隨意地剝奪了。這不是您那一堆弟弟們

的錯，在他們長大的過程中，有人讓他們覺得您是外人，您的繼承權早就被剝奪了。但您現在是梅爾契家庭的成員，您有家人。」

李奧納多眼睛濕了：「我會給梅爾契留下很多工作，我卻沒有辦法給他留下財富來完成這些工作……」

梅爾契先生的眼睛也濕了：「我們的兒子會有足夠的財富來完成您交給他的工作，更不用說，他在您身邊所得到的教誨是別人無法想像的。您絕對沒有必要為了您的繼承人而同那一堆沒有知識的人對簿公堂。我有極為可靠的朋友，是我的法律顧問，他陪您到佛羅倫斯去，他會出面與法官溝通。」

李奧納多同這位「家庭友人」前往佛羅倫斯。法王路易十二世再次出手，向佛羅倫斯法庭施壓：「李奧納多大師在米蘭有許多重要的工作正在進行中，你們應當越快越好做出決定，大師才能早日回到米蘭。」法院最終判決，李奧納多生前可以使用那份產業的收益，但不可以留給繼承人。換句話說，李奧納多得到了叔父遺產的使用權，而沒有得到所有權。

李奧納多返回米蘭，幫助安布洛吉奧畫坊最終地完成了第二版《岩中聖母》。老友安布洛吉奧平靜地溘然長逝。李奧納多終於卸下了肩上沉重的責任。

《伯利恆之星、毛茛、木海葵與澤漆之研習》
Studies of the Star-of-Bethlehem, Crowfoot, Wood Anemone and Sun Spurge
以墨水覆蓋粉筆之素描／1506–1508
現藏於溫莎堡皇家圖書館，編號 12424

對植物的研究非常深入的李奧納多，在一五○七年有了一個真正的「家庭」，梅爾契是個「好兒子」。梅爾契先生則是「好兄弟」。在這樣美好的心境中，李奧納多繪製了《麗達與天鵝》中的花草部分。這一幅素描便是無數設計中的一幅，以伯利恆之星為主題的花草，寄託了李奧納多歡愉的心情，也為麗達與天鵝之間的情愛增添了更多美麗。

. 130 .

一場拖延數月的訴訟終於結束，李奧納多得到了部分的勝利。這還是次要的，重要的是經此一役，從來沒有「家庭」的李奧納多竟然在五十五歲的年紀有了一個家，那個家裡所有的人都把他視為家人，全心全意替他著想，沒有半點隔閡。這是非常幸福的事情，在他完善《麗達與天鵝》這幅作品的時候，就與當初設計時的心境大不相同，畫作的氛圍由對於新生命的盼望而靜悄悄地轉向對溫暖家庭的禮讚。

　　速寫紙上，位於中心的是怒放著的白色六瓣花朵伯利恆之星。這屬於百合科的蔓生虎眼萬年青有著帶狀的葉片，那葉片此時此刻在李奧納多的筆下奔放地歡舞起來，猶如水波盪漾。畫面左上角是歡喜流水的白色毛茛。也是六瓣的白色花卉，卻點明了這裡是水流之畔，天鵝的安居之所。畫面的右下角，木海葵那白色的花朵在風中嬉戲，如同一個又一個圓圓的碗盞。畫面左下方以及成對角線的右上方，李奧納多安頓了在荒郊野外遍地蔓生的澤漆，花枝挺立、一朵朵五瓣花朵在對稱的葉片中綻放得昂揚而歡暢。

　　梅爾契在旁邊看著看著，臉上浮起由衷的笑意。李奧納多溫和地問他：「你喜歡？」梅爾契回答：「日常所見的花草，

到了老師的筆下，就有了詩意。」李奧納多也笑了。站在遠處的賈寇摩心想，也許自己離開的時候快要到了，他沒有作聲，靜靜地將這個想法留在了心裡。

心情好，適於進行科學研究，李奧納多再次投身解剖學的深入研究。他清楚地知道遺體解剖是有問題的，人死去之後一段時間，肌肉僵硬。因此，他喜歡同老人聊天，在聊天的過程中，他仔細觀察老人肌肉與骨骼的型態，返回工作室，將印象留在素描裡，對照自己繪製的解剖圖，總是會有新的發現。

一五○七年底一五○八年初，李奧納多即將離開佛羅倫斯返回米蘭。這一天，冬陽溫暖。在新聖母醫院病房窗下，遇到一位坐在那裡晒太陽的老人家，李奧納多上前問候，老人笑說他自己已經一百歲了，除了有時候覺得沒有力氣以外，並沒有病。李奧納多同他聊了一會兒便進到辦公室去同朋友們辭行。兩小時不到，老人家去世了。無親無友的老人好端端地坐在病床上跟護士說話，忽然斷氣。院方希望了解死亡原因，李奧納多便迅速地站上了解剖檯，他發現老人輸送血液到心臟的動脈血管異常乾燥、細薄、萎縮，死因應當是心

臟缺血。老人體內並無脂肪與體液妨礙觀察,因此他大有斬獲。同一天他還解剖了一個兩歲的孤兒,「發現孩子體內構造同老人完全相反」。這天晚上,李奧納多不僅畫出詳盡的解剖圖,而且寫了詳盡的筆記。

回到米蘭,一五〇八年四月,李奧納多委婉地向總督表示「不再打擾」的願望,搬離總督官邸,住進一家社區教堂,在那裡他靜心繪製了多幅解剖圖,詳細繪出了他的感悟。

《一位老人手臂、胸部,肌肉與靜脈解剖圖,以及老人頭像》
Anatomical Drawings of the Muscles and Veins of the Arm and Chest, and the Head of an Old Man
棕色墨水輕覆於黑色粉筆之痕跡上
(Pen, brown ink and wash over traces of black chalk) ╱ 1509
現藏於溫莎堡皇家圖書館,編號 19005r

解剖平靜去世的百歲老人,並寫下筆記,應當是史上描述冠狀血管栓塞以及動脈粥狀硬化最早的紀錄。我們現在看到的這幅作品是沉潛之作,畫面正上方,老人家的頭像端莊寧靜。頭像前方則是喉部與下巴的速寫。畫面左上角的兩幅小圖顯示的是淺靜脈、淺筋膜、深靜脈之關聯。畫面右方的手臂圖像不但顯示了老人健美的肌肉群,而且讓我們知道,老人家剛剛離世,肢體依然可以移動,依然生氣勃勃。畫面左方幾乎有光澤的筆觸則讓我們看到手臂與軀幹的深層筋膜與靜脈。科學的探索以最佳的藝術形式真實呈現。

一五〇九年，帕契歐利的《論黃金比例》在威尼斯以義大利文出版。李奧納多精美的插圖被印刷出來。這是第一次，李奧納多看到自己的研究成果成為印刷品，深為震動，加深了將自己龐大的筆記整理出書的想法。帕契歐利專著的出版也震動了學界，無師自通的李奧納多在學術方面的貢獻已經不容質疑。

　　一五一〇年，帕維亞大學醫學院聘請李奧納多在解剖學方面擔任教席，於是，李奧納多不但擁有了足夠的解剖對象，有了更多機會與學者們互通有無，而且有了一位年輕朋友馬爾坎多尼奧（Marcantonio della Toree, 1481–1511），學生們叫他托瑞教授。這位解剖學教授能夠在課堂裡侃侃而談數小時，卻沒有辦法向學生展示任何圖解，學生們依然雲裡霧裡似懂非懂。擁有七百五十幅解剖圖的李奧納多就幫上了忙，學生們見到解剖圖，豁然開朗。更何況，李奧納多的解剖經驗也是非常豐富的。親眼看到心靈手巧的李奧納多解剖罪犯遺體的托瑞教授對於李奧納多精湛的「臨床技藝」讚不絕口。他們兩人年紀相差近三十歲，在他們共同面對古羅馬醫學家、解剖學家、哲學家葛倫（Claudius Galenus, 129–199）遺作

手稿殘卷的時候，馬爾坎多尼奧比較重視理論，李奧納多的興趣卻在實驗方面。猴子太接近人類，葛倫的解剖對象多是豬隻；但是人體受到外傷的時候，比方說角鬥士們傷痕累累的身體，葛倫在治療過程中對人類體液便有了相當深入的研究，他認為人類的傷口正是「通往人類體內的一扇窗」。那可是絕對不能解剖人體的時代啊！李奧納多感觸良多。同理，對於阿拉伯人阿維森那（Avicenna，原名 Ibu Sina，980-1037）的著述《心靈治療》與《醫典》，馬爾坎多尼奧喜歡前者，李奧納多則全神貫注於後者。至於波隆那的蒙迪諾（Mondino de Luzzi, 1270-1326）所倡導的「系統性解剖」，那種解剖刀與學術論文齊頭並進的研究方式，到了李奧納多生活的時代，還是非常重要的，而且方興未艾，很可能繼續支持醫學理論數世紀。研讀蒙迪諾的《人體解剖》*Anathomia*，李奧納多驚覺，自己的經驗是更加廣泛而深入的，若是能夠成書，豈不是好？同馬爾坎多尼奧商量。「從微觀向宏觀前進，您將無往而不利！」托瑞教授邊看李奧納多的筆記，邊寫下學術建議，然後，他喜形於色地宣告。

　　一五一一年，三十歲的馬爾坎多尼奧被黑死病席捲而去，

李奧納多的寫作計畫停頓了下來。同年，斯福爾札家族在瑞士僱傭兵的支持下展開了從法國人手裡奪回米蘭的戰爭，帕維亞成了戰場，李奧納多不得不離開大學，回到了位於瓦帕瑞奧的梅爾契大宅。人體解剖已經不可能，李奧納多仰天長嘆：「回到了葛倫的時代」。於是他專注於牛隻、鳥類、狗和其他小動物，竟然在牛的心臟結構方面大有斬獲。他時時想念著博學的馬爾坎多尼奧，一本談水流的學術書籍本來會帶給兩個人在一個不同領域的腦力激盪，但現在它只是靜靜地躺在李奧納多的書桌上，一副鬱鬱寡歡的模樣。

然而，李奧納多就是李奧納多，天災人禍擋不住他探究世界的狂熱努力。在尚稱和平的瓦帕瑞奧，李奧納多擬定著一本書的綱要：從人類受孕開始，胎兒在子宮內的生活，以及離開母體的方式。人類在成長過程中血管、神經、肌肉、骨骼的變化，以及在動作中的變化，甚至，情緒與思維引發身體的變化……。

李奧納多所處的時代不允許他解剖女體，他沒有辦法可想，梅爾契家族的醫生以及助產士勉為其難地回答了李奧納多的一些問題，他繪製了許多素描請他們指正，他們都含糊

應對，但他還是得到了一些必須的概念，比方說產前胎兒頭上腳下地過日子，要到出世之前才會轉換體位，頭下腳上地順利離開母親，以及胎盤的正確位置。根據這些得來不易的片斷資訊，李奧納多畫出了一幅圖，以合成的方式描述他所得到的各種概念。

沒有人能夠想像，李奧納多無法實地解剖，依靠「道聽塗說」畫出多少簡圖才能比較接近胎兒在母體中生活的情狀以及胎盤的情狀。甚至，李奧納多畫出了胎盤母面絨毛小葉的圖解。在李奧納多生活的時代，這樣的圖解是完全不存在的。二百五十年後在英國皇家圖書館研讀了、讀懂了李奧納多解剖圖的產科專家亨特（William Hunter, 1718-1783）是史上第一位明確指出李奧納多解剖圖學術意義的醫學家。他指出，這幅圖是史上最早的天才作品。

《子宮中的胎兒》 *Fetus in the Womb*
紅色粉筆與棕色墨水所輕刷出兩處陰影的解剖圖
（Pen, two shades of brown ink and wash, with red chalk）／
1510
現藏於溫莎堡皇家圖書館，編號 19102r

梅爾契大宅裡，李奧納多俯首自己製作的放大鏡，他興趣盎然地在那面透鏡下面解剖一隻鳥，左手則不時地在紙上塗塗寫寫。在他對面的一張書桌上，擺放著一面鏡子，鏡子的對面有一個靈活的木架，插放著一頁筆記。二十歲的梅爾契認真地將紙上的鏡像文字工工整整地抄寫下來，其內容無關解剖，多是李奧納多的美學觀念。梅爾契的抄寫留下了字面上的意義，他沒有追問字面以下李奧納多那些朦朧的深層意涵。於是，後世藝術史家、傳記作家、小說家就有了猜測、臆想的巨大空間。

此時的李奧納多即將永遠地離開倫巴底，他留下的作品滋養了許多藝術家。幾十年後，卡拉瓦喬（Caravaggio, 1571–1610）成為他最勇敢最忠誠的追隨者。幾個世紀之後，人們談到倫巴底最偉大的藝術成就，就會談到李奧納多與卡拉瓦喬留下來的輝煌。

XIV. 步入永恆

一五一二年，米蘭戰事正酣，佛羅倫斯麥迪奇家族已然在西班牙支持下再次崛起，羅倫佐的兒子朱利阿諾（Giuliano de' Medici, 1479–1516，1512–1516 統治佛羅倫斯）此時已經是佛羅倫斯的統治者。他同他的哥哥喬凡尼（即一五一三年登基的教皇利奧十世）都覺得父親對不起李奧納多，他們兩人都希望能夠補償這位偉大的藝術家。朱利阿諾在這一年派遣心腹來到梅爾契大宅，表示佛羅倫斯領主願意擔任李奧納多的贊助人，但李奧納多沒有返回佛羅倫斯的意願。

一五一三年三月，喬凡尼被遴選為教皇利奧十世，朱利阿諾明確表示他個人準備成為李奧納多在羅馬的贊助人。此時，戰爭已經暫時結束，盧多維柯與碧雅翠絲的兒子也已經成為米蘭公爵。十多年來，法王與法國總督曾經善待李奧納多，審時度勢，自然是離去為好。於是，這一年的九月，李奧納多帶著梅爾契、賈寇摩、三位助手前來羅馬，入住梵諦岡觀景樓（Villa Belvedere Vaticano），老朋友布拉曼特參與

改建工程，做出設計的宏偉建築。這裡，不但有古羅馬雕像《勞孔與他的兒子們》*Laocoön and His Sons*、《觀景樓的阿波羅》*Apollo Belvedere*，還有一大票藝術家與科學家，大家都是利奧十世請來的客人，成為觀景樓的長期房客。為了李奧納多的方便，教皇特別安排了裝修工程，讓李奧納多和他眾多的追隨者、助手、僕人都得到妥善的安頓。

拉斐爾陪同李奧納多看望了病榻上的布拉曼特。藝術史家們沒有注意到，義大利文藝復興巔峰期，三位重要人物的相聚有任何意義。布拉曼特見到李奧納多，笑了起來：「天吶，李奧，你還是儀表堂堂……」李奧納多笑答：「老了，不好玩了。」三個人笑得眼淚都流出來了。這一天，他們談到繪製壁畫的鷹架，李奧納多在佛羅倫斯用過的可以升降的器械給拉斐爾留下了深刻印象。李奧納多便表示要為拉斐爾設計一架更精巧的「升降機」，方便拉斐爾繪製大型壁畫。由此說開去，便談到了急就章的濕壁畫繪製方法無法從容安頓細膩筆觸的老問題。有過慘痛經驗的李奧納多表示：「大型壁畫的底色恐怕還是灰泥合宜，砂石應該是好過金屬。至於顏料調製，要想從容不迫地畫畫，而且經得起歲月的折磨，礦物

顏料一定要用樹脂來凝結，也要用樹脂來分散，那是另外一門學問。假以時日，人類一定想得出更好的法子……」人類要等到二十世紀中期才能等到丙烯顏料（Acrylic paint）的誕生，正如李奧納多所預期的，樹脂在其中扮演了重要的腳色。

返回住所，想著布拉曼特的病容，李奧納多心痛不已，翻開筆記，一幅素描飄落在案上。

書寫鏡像文字是日課，重複閱讀也是日課，注重儀表的李奧納多身邊永遠不缺鏡子。因此，在這一幅描摹老人與水的素描裡，我們看到的是李奧納多六十歲的時候有一點自嘲的「自己」。

《老人與水》 *An Old Man, with Water Rushing Turbulently Past Rectangular Obstacles at Different Angles*
墨水素描／1512–1513
現藏於溫莎堡皇家圖書館，編號 12579R

在一些似是而非的「自畫像」或者「弟子或追隨者臨摹」的「李奧納多肖像」中，這一幅李奧納多自己的筆觸最接近六十歲到六十一歲之間的藝術家本人。拄杖老人一手托腮，沉思著，面對洶湧而來的湍急流水。水流激越，衝撞到障礙物，迅速轉換角度，從容向前。就像李奧納多的人生，無數的刻意忽略、誤解、扭曲、挫敗，以及絕對的生不逢時，都靠審時度勢曲折轉圜得以平安。老人嘴角下撇，流露出一絲嘲諷的微笑，嘲諷的後面也有一絲自得。這頁素描的背後便是梅爾契大宅素描，確定了《老人與水》的成畫地點。畫面下方的文字則在談論流水與鬢髮的關聯。

教皇利奧十世錢緊，但他絕對不會減少教廷的各種娛樂以及他個人各種昂貴的喜好。他的弟弟朱利阿諾自然是全力配合，因此李奧納多這樣一位宮廷藝術家、娛樂活動的全才，便得到大量的委託。他當年在盧多維柯宮廷裡所使用的設計，現在以更精細、更豪華、更匪夷所思的方式呈現在羅馬教廷，讓利奧十世的日子驚喜連連，開心不已。

　　一五一四年就在這樣「歡快」的節奏中度過。當然，身為領主的朱利阿諾也有許多其他的工程需要李奧納多的設計與實施，抽乾沼澤積水、建築物改建等等。在他與李奧納多密切的接觸中，他有機會在李奧納多的私人畫室看到吉康鐸夫人的肖像。朱利阿諾跟李奧納多表示，他非常喜歡這幅已經畫了十年的肖像：「待您完成，可不可以讓我收藏？」面對最重要的贊助人的請求，李奧納多點頭答應，將這幅肖像繼續留在身邊。於是《蒙娜麗莎》不但擁有了更多時間的潤飾，而且也有了更好的歸宿。

　　在這段時間裡，在關防嚴密的私人畫室，李奧納多在設計一幅油畫，主題是他最喜歡的施洗約翰，他先設計了一幅施洗約翰坐在山水之間的全身畫像，有著賈寇摩的身材與面

容。最終，卻畫出了另外一幅，離開了俊美、調皮的賈寇摩，接近了年輕時的自己。這幅畫的設計與繪製是一種平衡機制，讓李奧納多在繁忙瑣碎的委託中找到一個地方沉潛下來安頓心神。

一五一五年元月，法王路易十二世駕崩，身後無子，女婿弗蘭西斯登基為法國國王弗蘭西斯一世 （Francis I of France, 1494–1547，1515–1547 在位，1515–1521 兼任米蘭公爵）。同年九月，法王弗蘭西斯一世從斯福爾札家族手中奪回米蘭，兼任米蘭公爵六年，直到斯福爾札家族捲土重來收復失地。

因為這樣的機緣，李奧納多在一五一五年底有機會在波隆那見到他最後一位贊助人法王弗蘭西斯一世。或者可以這樣說，二十一歲的法國國王得到了極好的機會向李奧納多表達他個人與法蘭西王室對大師的仰慕。

話說，出身麥迪奇家族的教皇利奧十世於一五一五年十一月浩浩蕩蕩榮歸故里。排場極大，李奧納多的多項設計在這裡派上了最佳用場。

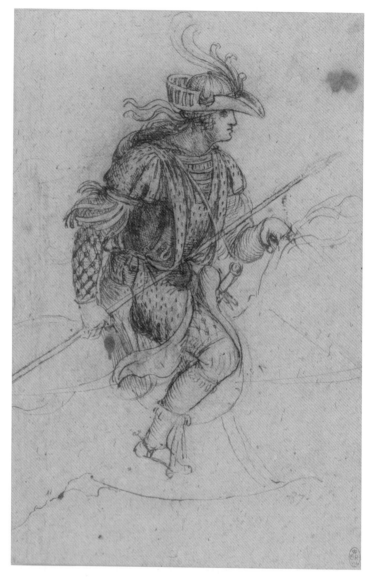

精緻的構圖，讓我們的想像力隨著騎士一道馳騁。新任教皇榮歸故鄉佛羅倫斯本來就是極盛大的事情。利奧十世又是一位喜歡奢華的教皇，於是這盛大的活動就更加炫目。圖中騎士想必是前導馬隊中的一員，俊秀的年輕人一手挽轡一手持矛，威風凜凜又不失優雅，頭盔、護甲、馬靴都十分標緻，適合於舞臺也適合於慶典，乃李奧納多獨創的傑作。藝術史家嘆息：偉大的藝術家浪費多少時間在這樣的瑣事上！李奧納多無所不能，隨手拈來都是留給世人的美好，無可厚非。

《身穿裝飾性甲冑的年輕男子騎在馬背上》　*Drawing of a Young Man in Costume on the Back of a Horse*

墨水覆蓋黑色粉筆素描／1513–1515

現藏於溫莎堡皇家圖書館，編號 12574r

就在這樣鞍馬勞頓的旅途中，馬基雅維利不但與李奧納多見到面而且引薦了即將成為佛羅倫斯真正統治者的羅倫佐二世（Lorenzo di Piero dé Medici, 1492–1519，1516–1519擔任佛羅倫斯領主與爾比諾公爵）。馬基雅維利在一五一三年便把他的政治論述《君主論》*IL Principo* 題獻給羅倫佐二世，充分展現了這位作者遠大的眼光與敏銳的政治洞察力。李奧納多不能、也不願迴避羅倫佐二世可能提出的請求。二十四歲的羅倫佐要一座宮殿，要建築在麥迪奇家族米開羅佐宮（Michelozzo's Majestic Palazzo Medici）的正對面。六十三歲的李奧納多打起精神，挑燭夜戰，完成了設計。然後，他沒有留在佛羅倫斯與羅倫佐二世討論細節，拿了報酬，在十二月七日，陪同教皇利奧十世前往波隆那。在那裡，教皇將與登基不久的年輕法王弗蘭西斯一世展開一場會談。

從佛羅倫斯到波隆那一百二十公里的路程走了好幾天，教皇的隊伍好不容易浩浩蕩蕩抵達波隆那。李奧納多同法王見到面，兩人都笑了，對於弗蘭西斯一世而言，李奧納多是偉大的傳奇，他滿心歡喜滿心景仰地表達了「母后與我」對大師的敬意，並且熱情地邀請大師造訪法國。李奧納多看到

法王年輕的臉上那一隻大鼻子就想，那是一張值得入畫的臉，極有特色，而且，那自然流露的仰慕讓飽經世間冷暖的李奧納多心裡一動。他禮數周全地回禮，特別問候了法王的母親，薩伏依的露薏絲（Louise of Savoy, 1476–1531），讓弗蘭西斯一世展露出最為燦爛的笑容。

當政者開會密議軍國大事，李奧納多有時間帶著梅爾契參加國王的私塾老師古菲耶（Artus Gouffier, 1475–1519）安排的精緻晚餐。席間，客氣話說完，古菲耶很誠懇地說到了國王的母親，皇太后露薏絲不但是眼光獨到的政治家，而且是文化與藝術最為積極的贊助者：「皇太后在國王年紀很小的時候就為他灌輸人文主義的思想，諄諄教導他，法國不應當只會攻城掠地，法國應當是文化大國，應當尊重文學、藝術，善待文學家、藝術家，有計畫地典藏藝術品、典藏古籍，提高國民的人文素養……」一席話說得李奧納多感觸良多，舉杯敬祝「皇太后健康長壽」。隨身帶著素描簿的梅爾契當場為古菲耶繪製了一幅美好的鉛筆素描，古菲耶非常歡喜。道別時，古菲耶笑說：「下次，我們在法國見。不遠，翻過山就到了。」他說的山，不是亞平寧，是阿爾卑斯山（Alps）。李

奧納多點點頭，沒有多說。兩天之後，不等教皇動身，李奧納多一行人快馬加鞭回羅馬去了。

在羅馬進行實體解剖比帕維亞艱難得多，一五一六年初，李奧納多便沉浸在數學研究中。三月，李奧納多在羅馬的贊助人朱利阿諾去世。幾乎從來不在筆記中留下心情紀錄的李奧納多寫下了這樣沉痛的一句話：「麥迪奇，你們成全了我，你們也毀了我。」

法王弗蘭西斯一世得到朱利阿諾的喪訊，馬上派心腹帶著錢來到羅馬，轉達他個人的保證，請李奧納多放心，法國會安排一切，無條件歡迎李奧納多及其隨同人員前往法國定居。「無條件？」李奧納多有些狐疑。來人篤定回答：「無條件，沒有委託，沒有任何要求與限制，您同您的助手們在法國是自由人。您會有一個宮廷頂尖畫家、工程專家、建築家的頭銜，得到薪俸。您的助手們也都會得到合理的薪俸。」

這是生平第一次，李奧納多遇到了一位不會給他委託，對他沒有索求的贊助人，不是義大利的豪門、貴族、教皇，而是一位外國人，外國的年輕君主，卻願意奉養自己，六十四歲的藝術家點了頭。

不久，利奧十世在梵諦岡招待皇親國戚，梅爾契陪同李奧納多出席。活動從遊覽開始，李奧納多站在米開朗基羅的雕像《聖殤》*Pietà* 面前，梅爾契驚嘆出聲：「太動人了……」李奧納多敏銳地目測了整個雕像，心裡想：「比例欠佳。」卻沒有說話，只是微笑著點點頭。旁邊的人們便把梅爾契的讚嘆當做了李奧納多的觀感，傳揚出去。在西斯汀禮拜堂（Sistine Chapel），李奧納多從袋中拿出單筒望遠鏡，看向那巨大的穹頂，然後將望遠鏡遞給了梅爾契，梅爾契驚呼：「太壯觀了！」人們聽到了，口耳相傳。李奧納多依然微笑不語，他相當欣慰：「果真，不出所料，依然是雕塑式繪畫。」終於，人們陸續地站在了拉斐爾的巨幅濕壁畫《雅典學院》*Scuola di Atene* 面前，李奧納多馬上看到站在「亞里斯多德」身邊的「柏拉圖」的模特兒正是自己。他與幾步開外站在人群中的拉斐爾四目相接，拉斐爾看到他的微笑，放下心來，開心地笑了，舉起右手做出李奧納多著名的手勢，食指指向上蒼。猛然間，大廳安靜下來，教皇利奧十世的聲音傳了過來：「偉大的李奧納多許諾我們，天堂就在……」他舉起右手，食指朝上，做出祝福的手勢：「親愛的拉斐爾卻把

天堂給了我們……」眾人齊聲歡呼。拉斐爾滿臉錯愕，轉頭看向李奧納多，他看到了李奧納多溫暖的微笑。四目相接，隔著拉斐爾眼中的淚水，傳遞著世界上最為罕見的善意。

這一個晚上，觀景樓李奧納多畫室燭光明亮，李奧納多懷著複雜的心情潤飾他心愛的畫作《施洗約翰》。

《施洗約翰》 *St. John the Baptist*
胡桃木鑲板油畫／1514–1519
現藏於巴黎羅浮宮

施洗約翰是光明使者，上帝之光的見證者。祂微笑著，看著我們，祂的右手食指向上，穿透濃密的黑暗指向上蒼，光的來源，人類的救贖。李奧納多終生熱愛施洗約翰，在離開羅馬之前，他放棄了另外一稿施洗約翰的畫像，將全部意念集中在施洗約翰的上半身，以巨大的陰影，一個含意深遠的微笑，一根手指達到神祕的極致，暈染技法的極致，從容不迫創造極品藝術的極致。施洗約翰生氣勃勃自濃密的黑暗中現身，祂的右手線條清晰、銳利，似乎離觀者更為接近，成為觀者難以移動的視覺焦點。

沒有告別，無須歡送，一些畫作，包括《聖傑羅姆》，已經悄悄回到米蘭，執行這項任務的是熟悉路途、眼觀六路、靈活機警、心思細密的賈寇摩。李奧納多帶著梅爾契，男僕巴提斯塔（Battista da Villanis）搭船，離開羅馬北上，抵達熱那亞，賈寇摩從米蘭來到這裡與李奧納多會合。弗蘭西斯一世的車隊已經等在那裡。國王的人馬極其謹慎、周到地帶著李奧納多一行四人經過都靈（Turin），來到奧斯塔（Aosta）。這裡是個巨大的谷地，阿爾卑斯山似乎就在伸手可及的地方。在這裡，李奧納多同他的隨行者們談到了藍色，山巒霧靄的藍色，層次與距離。

　　從這裡往西，李奧納多永遠地告別了義大利，進入法蘭西，向西，向北。整整一千五百公里的行程，終於從羅馬抵達位於昂布瓦斯（Amboise）盧瓦河（Loire）畔，美麗的小城堡克盧斯（Manoir du Cloux）。國王的心腹大臣引領著城堡的管家、僕從在大門外列隊歡迎克盧斯城堡主人，來自義大利的大師，法國宮廷首席畫家、科學家、工程專家、建築家李奧納多及其助手們。

　　一切盡善盡美，壁爐裡火焰跳耀著，室內溫暖如春。李

奧納多不但有舒適的臥室、起居室、書房，而且有他個人的畫室。三位助手都有個人的房間，也有他們共用的工作間。貴族出身的梅爾契很滿意，賈寇摩和巴提斯塔互相交換了一個驚喜的眼神，各自回房安頓。管家恭謹地送來「大師與三位助手」的薪俸，李奧納多便問起城堡內的人們薪俸是否夠用，管家微笑：「陛下善待每一個人，我們的薪俸都由王室支付，都夠豐厚，大師請放心。」

第二天，李奧納多在書房寫筆記，梅爾契在角落裡的書桌上處理文書。管家靜靜走進來，請教梅爾契一些事情，梅爾契便跟著管家走了出去，管家無聲地帶上了書房的門。

李奧納多面前的一個書櫃無聲地移動著，法王弗蘭西斯一世和兩名宮廷衛士微笑著出現在面前。熟知城堡暗道的李奧納多沒有露出任何訝異的表情，與「來客」寒暄了幾句，便跟著他們走進書櫃後面的石砌通道。法王從衛士手中接過一件華美輕軟的皮大氅仔細地披在李奧納多身上。通道可容兩人並行，一位衛士在十公尺之前舉著火把引路，一位衛士也舉著火把在十公尺之後亦步亦趨。法王扶著李奧納多，在這個絕對私密的空間裡，在一個不到五百公尺的步行途中說

了幾句非常要緊的話。

「陛下的周到，讓我非常感動，不知如何回報。」

「對大師言而有信，是我應該做的事情。大師對克盧斯的環境有任何不滿意之處，一定讓我知道。」

「克盧斯很好，我沒有什麼不滿意的，但是，我希望能夠對於陛下的慷慨有所回報。」李奧納多堅持。

「在巴黎，有一個從前的防禦工事，被我蕩平。我正在那裡修建一個宮殿，它的名字叫做羅浮。我希望它是世界上最優秀的一個藝術品典藏地，不是為了法國王室，甚至不是為了法蘭西，而是為了整個世界……」

李奧納多心領神會：「陛下希望羅浮能夠典藏我的作品……」

「在遙遠的將來，法國王室希望從大師的繼承人那裡得到允許，將您的一幅作品典藏於羅浮。法國王室絕對會善待大師的繼承人……」

李奧納多握了一下法王年輕有力的手，那隻手正扶著自己。法王得到了承諾，心花怒放。李奧納多也放下了心上的一塊大石，不再擔心自己最心愛的作品會流落到不知何處。

他的腦中也閃過一個念頭，巴提斯塔和賈寇摩將來的日子也有了保障。

前方大放光明，滿臉含笑的法王弗蘭西斯一世擁著儀表堂堂的義大利傳奇藝術家李奧納多・達・文西出現在昂布瓦斯皇家城堡（Château Royal d' Amboise）眾多賓客的面前。除了皇親國戚之外還有眾多藝術家與學者在場，全是法王弗蘭西斯一世網羅來的名人。這一天，李奧納多了解到，許多藝術家住在盧瓦河畔巨大的皇家城堡，就像自己曾經住在梵諦岡觀景樓，與許多藝術家、科學家比鄰而居。而現在，自己竟然獨自與助手們住在克盧斯小城堡，得以保持清靜與隱私，這是怎樣隆重的禮遇，著實讓飽經磨難的李奧納多感動。

歡迎的盛會結束，宮廷總管送出門外，一位侍衛為李奧納多披上那件華貴的大氅，另外一位侍衛遞上了韁繩，一匹灰色法國查特爾（French Trotter）名駒正安靜地站在那裡等他。四目相接，一人一馬立成密友，默契無間。眾目睽睽之下，六十四歲的李奧納多飛身上馬，踏雪而去，引得賓客們一陣歡呼。風兒送來了法王詼諧的語聲：「大師精通無數技藝，馬術只是其中之一……」

李奧納多沒有回頭，心裡想著，這位君王竟然是滴水不漏的一位能人。

一五一七年，春回大地，法王與李奧納多騎馬踏青。這一天，他們來到昂布瓦斯城堡東北，盧瓦河畔歷史悠久的布魯瓦城堡（Château de Blois）。年輕的弗蘭西斯一世正在這裡修建一棟建築。「螺旋形樓梯是大師的老朋友布拉曼特設計的⋯⋯」法王黯然神傷。李奧納多沉思不語。晚間，留宿布魯瓦的一棟歌特式老宮殿，李奧納多信手畫著自己最喜歡的螺旋樓梯、塔樓與側翼的城牆。第二天，法王帶著李奧納多繼續向東北前行，在一片晶瑩的坡地，法王開心地表示，他要在這裡建築一座巨大的狩獵行宮，一座真正屬於男人的城堡，將義大利建築形式與法蘭西建築風格結合在一起。這座城堡的名字將要叫做香波爾（Château de Chambord）。李奧納多興致來了，放眼目測：「陛下的這座城堡會是盧瓦河谷最為壯觀的建築，因為這裡地勢壯闊，您大有可為。」

返回昂布瓦斯，李奧納多興致不減，畫出城堡外觀草圖。至於塔樓、側翼、行宮內部極為繁複的雙螺旋樓梯、大廳地面方中有圓的設計⋯⋯，厚厚一疊設計圖都以工筆繪製。梅

爾契用美麗的花體字抄錄了李奧納多的說明文字，打包，送往昂布瓦斯。

面對這些圖紙，法王驚嘆建築藝術的登峰造極。果真，歷時一百六十八年，從草圖到落成，香波爾城堡成為歐洲最大的封閉式園林，真正的狩獵行宮，沒有任何長期居住與抵禦外敵的功能，法國文藝復興的經典之作。年輕的法王弗蘭西斯一世與已經走進生命黃昏期的設計師李奧納多是這個園林最早的建設者，他們的理念留在了地球上最美麗的一座建築中，至今，散發著歷史的芳香。

李奧納多發現薪俸成倍增長，管家解釋：「陛下感謝大師的設計，這一點錢無法表達陛下的感激於萬一。」

能夠共患難，卻無法共享安寧，賈寇摩求去，照顧李奧納多如同照顧父親一樣的巴提斯塔出身貧苦，與賈寇摩交好，理解朋友心頭所想，便跟他說：「放心回米蘭，這裡有我。」李奧納多只好準備了豐厚的盤纏、有關米蘭葡萄園的法律文件，安排賈寇摩上路。

身邊少了賈寇摩頑皮的微笑，李奧納多的想念與日俱增，他攤開為這個調皮的孩子畫的素描，心裡隱隱作痛。

二十餘年的師生情誼、主僕情誼早已淡化了兩人之間的鴻溝。賈寇摩俊美的面容、蓬鬆的髮髮、骨肉亭勻的身材一向是李奧納多的最愛，這份情感在漫長的歲月裡淹沒了賈寇摩的無理取鬧。事實上，在李奧納多艱難的行旅生涯以及艱難的出逃米蘭途中，幸得機警的賈寇摩奔前跑後才得以全身而退。更不消說，賈寇摩對卡特琳娜媽媽的好。細膩的筆觸揭示了李奧納多父親般的細緻情感。

《年輕男子的側面研習》（賈寇摩）
Profile Study of Youth（Giacomo）
在淡紅底色畫紙上的紅色粉筆畫
（Red chalk on reddish prepared paper）／1511
現藏於溫莎堡皇家圖書館，編號 12554r

一五一七年夏末秋初，克盧斯小城堡來了一位貴客。在羅馬認識的樞機主教路易吉 （Cardinale Luigi d'Aragona, 1474–1519）訪問了幾個國家，法國是最後一站。這一天，主教坐著法王安排的馬車，帶著一個隨扈從昂布瓦斯城堡來到了李奧納多的小城堡。酒足飯飽，路易吉想看李奧納多的畫，李奧納多沒有拒絕，因為他知道，路易吉一定會將他的見聞告訴年輕的法王。

長途旅行的辛苦讓路易吉感覺精疲力盡，但是《聖母子與聖安納》所傳遞的母愛、信念讓主教眼睛一亮，這是怎樣辦到的？聖人們活生生地來到了面前，而且，畫面上的風景線是那樣宜人，實在是美極了。另外一幅肖像畫中的那一位佛羅倫斯婦人似乎不是貴族，也不是十分美麗，但她有著強大的力量，她的眼睛似乎是直接地逼視著自己的靈魂，讓自己感覺到虛弱、感覺到慚愧，那婦人嘴角上的笑容並非十分溫暖，甚至有著些許嘲諷的意味。李奧納多解釋：「這幅肖像是朱利阿諾・麥迪奇的委託，他不幸於去年謝世。所以，這幅肖像還在我這裡。」至於那一幅年輕的《施洗約翰》，主教覺得與自己心目中的聖人大不相同，未敢多看，只是說了一

堆恭維的話便退了出來。道別前的談話集中在科學研究、建築學、水利工程以及機械工程。主人侃侃而談，客人們興趣盎然，賓主盡歡。返回昂布瓦斯，主教累得倒在床上，馬上就睡著了。

　　客人離開了。李奧納多回到樓上的畫室，再次凝視著《麗莎夫人》，在心中輕喚 Mona Lisa。十多年前，他自己剖開一棵白楊，取出樹幹中心紋理最細緻的部分，鑲成畫板。在這塊平滑如鏡的畫板上，他首先塗上了一層厚厚的白鉛底漆，然後才使用半透明的油脂顏料繪製。光線透過油脂層在白鉛上形成的反射與顏料本身的透視互動，產生的微妙效果使得肖像極為生動而意向不明，這是李奧納多暈塗三十餘層細膩釉色所達到的成就。

《蒙娜麗莎》或《麗莎‧吉康鐸肖像》
Mona Lisa or *Portrait of Lisa del Giocondo*
白楊木鑲板油畫／1504–1519
現藏於巴黎羅浮宮

這幅肖像畫在十五年的時間裡成為李奧納多繪畫藝術、哲學思想、光學研究、地質水文研究的頂峰，是世界上最著名的藝術品。人與世界的融合是為永恆。坐在廊下的麗莎夫人背後的流水、河堰、拱橋、山川、道路以及空中的光影、雲靄、微風都在動作中，與幾乎要從椅子上站起身來的麗莎夫人融為一體。領口的編結、頭紗、鬈髮、衣衫的褶皺都是李奧納多的最愛，它們烘托出一張肌理無比真實的臉龐以及距離觀者最近的一雙手。每一位觀者從畫前走過，從不同的距離與角度都會得到全然不同的感受。李奧納多選擇陰暗的天氣，開始繪製這幅他早就打定主意要將畢生的研究融於一爐的作品，因為陰影是他不規則筆法的最佳同盟者。

弗蘭西斯一世現在了解，李奧納多帶到法國三幅畫，一直在潤飾中。而且，這位無所不能的曠世奇才對世間萬物的好奇心並沒有絲毫的減弱，於是在一五一七年年底帶著李奧納多和梅爾契來到了昂布瓦斯以東七十公里之遙的酒鄉羅摩霍頓（Romorantin），這個小鎮位於法國中部，索爾德（Sauldre）河畔。

　　「陛下，您要什麼？」面對著白茫茫一片的原野，兩眼放光的李奧納多興奮地問。

　　「一座小城市，一座宮殿，行宮而已，無須城堡，花園恐怕是應當有的……」國王含含糊糊。他內心懷著一線希望，李奧納多能夠設計出一個藍圖，作為多年來研究建築學、水利工程、城市規劃等等大學問的總和。

　　李奧納多指點江山：「這一側是您的行宮，河對面是皇太后的宮殿，兩座宮殿之間有拱橋連結，兩座宮殿之外將是一個美輪美奐、健康舒適的城市，應有盡有。當然，還要挖掘運河，建立最為順暢的灌溉系統，嘉惠城市外圍的葡萄園與酒莊。」

　　弗蘭西斯一世目瞪口呆連連點頭。李奧納多微笑：「年

底，陛下一定十分忙碌，您請便。我同梅爾契留下來測量，等到您再次駕臨昂布瓦斯，您便可以看到城市營建計畫書。」國王留下兩位侍衛、一輛馬車、一位車伕「聽候大師調遣」，然後與李奧納多鄭重道別，直奔巴黎而去。

整整四十天，國王的人馬成為稱職的測量員。白天五個人踏雪測量，晚間，李奧納多熱情高漲地揮筆設計。一五一八年二月回到克盧斯小城堡，一頁又一頁的詳細規劃與設計迅速完成。李奧納多心中明白，他自己看不到計畫的落實，但是這份計畫書會抵達一雙真正負責的手，將來的羅摩霍頓必定是一個十全十美的所在。

二十一世紀的人們來到羅摩霍頓，河流與精心設計的運河之濱，宮殿雄偉、教堂莊嚴、園林賞心悅目、拱橋優雅，與街道整潔、下水系統健全的舒適民居組成了美麗的城市。郊外的葡萄園、酒莊、農田、水力磨坊則組成了藍天白雲之下的風景線。李奧納多的理想城市在羅摩霍頓實現。人們感謝李奧納多，感謝弗蘭西斯一世。他們認為，正是由於李奧納多點燃了法蘭西的文藝復興之火，他們才能夠生活在洞天福地羅摩霍頓。

一五一八年早春，李奧納多的健康狀況下滑，時常覺得累。攤在桌上的一幅精細的三螺旋樓梯設計圖讓他的精神好了起來，來辦一場娛樂節目吧，賈寇摩會有興趣。最要緊的是可以用來表達對國王的感謝，以及，歡歡喜喜告別這個世界。

　　賈寇摩收到信，喜出望外，日夜兼程來到李奧納多身邊。李奧納多臉上的疲倦是賈寇摩從來沒有見到過的。他同巴提斯塔兩人攙扶著李奧納多在園中散步。

　　「我拆掉了葡萄園的農舍，蓋了一所房子。房子不大，卻是方便而舒適的。辦完了這一場節目，您同我們一道回米蘭吧，我們三個人住在我們自己的房子裡，您想做什麼就做什麼，好吧？」賈寇摩誠心誠意。巴提斯塔眼巴巴地望著李奧納多，滿臉都是期待。

　　李奧納多微笑，感激地擁住這兩個「孩子」：「里拉琴、長笛、機械鼓、大鍵琴式中提琴（harpsichord-viola）都沒有問題，服裝、佈景集米蘭和羅馬的大成就可以了，你們都熟悉。唯獨這回音壁是新東西，你們要告訴昂布瓦斯的總管，護牆板就很好，遮蔽了織錦牆布，樂音與歌聲能夠迴盪在整

個大廳裡，效果會很好。這回音壁最好漆成霧靄般的藍色……」兩人領命而去。李奧納多回到書房，攤開遺囑，將米蘭葡萄園留給賈寇摩和巴提斯塔兩人，外加李奧納多在米蘭所擁有的水權，以及「留在米蘭的畫作」。至於眼前的三幅畫，他會囑咐賈寇摩賣給法國王室。所有的筆記交付梅爾契整理。在法國所繪的素描則留給弗蘭西斯一世，作為紀念……。葉片呈螺旋狀伸展，世界上最美麗的圖形，大自然的數學之筆……。李奧納多著實累了，靠在椅背上小睡一下。

一五一八年的這一場演出讓見多識廣的法國國王大開眼界，李奧納多創造的樂器所發出的聲音之曼妙，他所設計的佈景、服裝之新奇，都讓國王讚嘆。歌手們的歌聲在身邊迴旋竟然是那些「回音壁」造成的！舞蹈，不只是這個世界的男女，還有懸浮在空中的星星、月亮、太陽和十二個星座。舞臺漸漸暗轉，太陽不見了，月亮抵達太陽原來的位置。舞臺大放光明之時，月亮移動，太陽還在原來的位置上，散發著溫暖的光芒……。

弗蘭西斯一世表情呆滯，拉住身邊的李奧納多耳語：「太陽沒有動！」李奧納多微笑：「陛下明鑑，太陽沒有動。它是

一顆恆星，自己能夠發光發熱。」四目相接，國王明白，太陽沒有動，月亮和「我們」在動。「李奧納多讓我成為一個最早明白天象的歐洲國王。」弗蘭西斯一世表情複雜。

李奧納多笑了，此時，舞臺上的這顆恆星被飄動著的巨幅薄紗籠罩，合唱團的歌聲揚起。國王的眼睛被淚水矇住，連身邊的李奧納多都看不清楚了……。

一五一九年，李奧納多熬過了寒冬，迎來了春天，園子裡的植物早早地冒出了新葉，對稱地舒展著。李奧納多畫出了最後一幅素描。返回房中，他最後的筆記是直角三角形面積的研究以及大自然所釋放出的巨大能量：歡快翻捲的滾滾洪濤。最嚴謹的，最奔放的，李奧納多在這個世界留下了最完美的休止符。

五月二日，國王得到消息打馬飛奔，趕至李奧納多床前，李奧納多微笑著，舒心地嚥下了最後一口氣。國王親自操辦了李奧納多的葬禮，遵照逝者的意願將他葬在聖佛羅倫斯教堂（Church of St. Florentine），同大藝術家揚名立萬的城市同名的教堂。

梅爾契攜帶兩萬多頁筆記返回米蘭梅爾契大宅，當年結

婚，養育了八個孩子。到了一五三二年，他整理出來的筆記只停留在繪畫的部分，可以稱做《論繪畫》 *Trattato della Pittura* 的一本小書。一六五一年，根據梵諦岡圖書館收藏的梅爾契這本小書的內容，法文版的《論繪畫》由傅仁尼（Raffaelo du Fresne, 1611–1661）翻譯出版。一八五一年，根據陸續出現的李奧納多筆記，這本書的現代增訂本得以出版。

梅爾契小心謹慎地保存了李奧納多數量龐大的筆記，他的後代卻輕易地變賣了相當的篇幅，這些筆記流落到四面八方，出現大量複製品與仿作，經過漫長的歲月，在遺失將近四分之三之後，終於落腳最可靠的數個典藏之處。

李奧納多心愛的三幅作品《聖母子與聖安納》、《蒙娜麗莎》、《施洗約翰》沒有離開昂布瓦斯，透過法國王室的努力，羅浮宮得以典藏。

回到米蘭的賈寇摩早逝，巴提斯塔繼續住在葡萄園，出售了一些李奧納多畫作與追隨者們的臨摹，造成重重迷霧，留給後世藝術史家揣摩。

一八五五年，克盧斯小城堡易名克洛呂塞（Clos Lucé）。

現代的李奧納多粉絲來到克洛呂塞，除了畫室之外，在園林中會看到李奧納多的幾項設計成果：槳輪、螺旋槳、雙層木橋、水力磨坊、巨大鳥舍排列整齊的鴿子洞，以及植物園。當然還有他「留在園中」的素描。李奧納多繼續以他的光與熱溫暖著這個世界。

夜色溫柔

寫完了最後一個句號，依依不捨，打開網路，看《桑樹廳》的最新發現，眼前螺旋形葉脈漂浮，金色編結糾纏，其中跳躍著橢圓規，螺旋樓梯，雙螺旋樓梯，三螺旋樓梯……，精疲力盡，奄奄一息。

「你還好吧？」黑色軟帽的陰影下，長睫毛遮住了眼睛，只見兩點金色的光芒跳動。

梅爾契一再錯失良機，我絕不能放過眼下的機會，振作精神，開口就直奔主題：「您打從一開始，就沒有打算把麗莎夫人的肖像交給她的丈夫吉康鐸先生……」

溫柔的微笑從陰影裡顯露出來：「我還是善待了那位絲綢商人，畫面上，麗莎的服飾簡單卻貴重，難道不是嗎？」

「麗莎如同大地一樣質樸，您能夠在其上放置或是融入無限的可能性……」我的聲音瘖啞。

「其實，對於梅爾契，我有問必答。很可惜，他提出的問題都是表面上的，所以不是我的錯。」微笑依然坦誠。

我再接再厲：「您也從一開始就知道完成《安吉亞里戰役》是不可能的任務⋯⋯」

李奧納多沉吟半晌，臉上的表情有了一線哀傷：「那幅壁畫的預設是外行做出來的，巨大的壁畫放在一個侷促、狹長的廳堂裡，觀者不可能得到任何一個好的視角。數學告訴我，從一開始這幅壁畫的視覺效果就無法超越《最後的晚餐》⋯⋯。但是，那是一個充滿挑戰的實驗室，」李奧納多有了笑容：「士兵的面部表情和動作表達了他們的心情、表達了他們的願望，瘋狂而熱烈。大型濕壁畫絕對沒辦法精工描摹，如果不用濕壁畫的辦法，怎麼樣才能讓我慢慢地使用暈染之法？怎麼樣才能讓釉色停留在牆壁上直到地老天荒？我試了一次又一次。放棄的原因主要是面積問題。但那個過程非常振奮。經驗啊，千金難買⋯⋯」

「您需要丙烯⋯⋯」我沒有出聲。

「丙烯那東西我已經試驗過了，用在紙上比用在布上好，更比用在牆上好。其實，若是將大型壁畫分割，在小面積上畫，拼接之後再用透明材料多次覆蓋，既能夠從容繪製，其面積又可以無限大。」李奧納多心情愉快。

「您說的這個辦法，讓我想到東方的漆畫。您喜歡金屬，漆畫的顏料裡，金屬幾乎不可或缺。」

「這，大概就是一幅『永恆之畫』。可以摸一摸嗎？」李奧納多的笑容裡滿是調皮。

牆上懸著水墨、油畫、水彩、蝕刻、浮雕，他的視線卻指向一幅漆畫，黑瓦白牆的民居錯落有致，風景線上碧波盪漾白帆點點。他舉起右手輕撫白色的部分：「真正的蛋殼，效果不錯。」他若有所思。

未等我有所表示，李奧納多又被別的東西吸引，那是書桌上一本攤開的《後漢書》，我的課外讀物，臺灣商務的宋紹興刊本。「原作是西元五世紀的事情，這本書的文字是十到十三世紀的版本，我這一本是二十一世紀的產品，漂亮吧？」我滔滔不絕。李奧納多的好奇心被撩撥起來了：「每一頁兩個長方形，字有大有小，從上而下？」

「從上而下，從寫字者的右手邊寫到左手邊。」我指出重點。

「適合於全天下的左撇子。」李奧納多興奮莫名。

無法可想，我只好在端硯裡滴了幾滴水，拿了一條徽墨

磨將起來：「您當年用的所謂『印度墨汁』恐怕就是這麼來的。」李奧納多沒有聲音，全神貫注在墨汁的色澤。從筆架上取一枝小如意，蘸了墨，右手懸腕，在練字用的九宮格裡從上到下，寫下來七個字，李奧納多達文西：「您的名字。」

「七個字，真好，我最喜歡的數字。」李奧納多搓著手，滿臉都是歡喜。

「我也喜歡數字七。」我也笑了。

取出一方有蓋的硯臺，一盒三枝毛筆大中小俱全，一刀普通宣紙，一條書畫墨，打成小包：「給您做實驗用。」

李奧納多的微笑無比溫暖：「垂直握筆，手腕懸空，左撇子也可以從左到右或者從右到左，從上到下或者從下到上，優游自如。」

理論上是不錯，還得實踐一番才知道。我沒有作聲。

邁出門外，夜色溫柔。月光朦朧，群星燦爛，李奧納多微笑著離去。灰色的天際線上，一顆星星格外耀眼，綻放著金色的光芒。

李奧納多・達・文西　年表

1452 年

4 月 15 日李奧納多・達・文西降生在義大利托斯卡尼文西城北郊安基亞諾村的石屋中。李奧納多・達・文西的意思是「來自文西」的李奧納多。父親是在佛羅倫斯擔任公證人的皮耶羅先生，母親是貧苦的孤女卡特琳娜・里皮。皮耶羅沒有同卡特琳娜結婚，李奧納多誕生後，皮耶羅擁有四段婚姻，並育有十一個孩子。4 月 16 日在文西區天主堂受洗，成為天主教徒。年底，移居文西城祖父母宅第，皮耶羅先生迎娶第一位妻子奧碧拉・阿瑪德莉。

1458 年

進入「算盤學校」讀寫義大利語文，學習算學。成績優秀。

1464 年

繼母奧碧拉去世，李奧納多隨同父親與第二位繼母蘭芙瑞蒂尼前往佛羅倫斯，並進入學校念書，展露數學天分，其幾何學尤其優異。

1466 年

進入委羅基奧藝坊學藝，參與大量藝坊產品之製作，領取薪資。

1472 年

成為佛羅倫斯聖盧卡藝術家公會成員，成為獨立的大師級藝術家。仍然住在委羅基奧藝坊，並繼續為委羅基奧工作。繪製著名作品《天使報喜》。

1473 年

繪製著名素描《阿爾諾河風景》。

1474 年

研究植物，繪製《一枝百合的研習》。

1475 年

接受麥迪奇家族委託，繪製《手持康乃馨的聖母》。

1476 年 4 月 9 日

遭受無妄之災，因匿名者誣告被法院問話。

1477 年
離開委羅基奧藝坊，搬進麥迪奇家族花園客房，接受羅倫佐・麥迪奇多項委託，其中包括修飾花園圍牆與小禮拜堂。

1478 年
繪製完成《吉內芙拉・本琪肖像》。

1479 年
繪製著名素描《被絞殺後的巴龍切利肖像》。

1480 年
租賃畫室，開始繪製油畫 《聖傑羅姆》，少年阿塔蘭特進入李奧納多畫室，學習音樂與繪畫。在喬凡尼・本琪家中開始繪製祭壇畫 《三賢士來朝》，並在離開佛羅倫斯之時將這幅作品留在了那裡。

1482 年
帶著阿塔蘭特抵達米蘭。寫信給米蘭領主，毛遂自薦時聲稱，他自己是軍事工程專家、機械工程師。當然，他會畫畫，會製作雕塑，會製作樂器、舞臺佈景，設計服裝、道具，成為領薪餉的宮廷藝術家，並住在領主宮老城堡裡。

1483 年
同普雷迪斯兄弟一道接受委託，為米蘭聖方濟格蘭德教堂繪製 《岩中聖母》。

1484 年
開始繪製油畫《手持樂譜的音樂家肖像》。

1487 年
同布拉曼特一道參與米蘭大教堂燈屋設計，結識席也納著名藝術家、建築家馬爾提尼。研究各式空氣螺旋槳飛行器、漂浮器。

1489 年
繪製油畫 《契茜莉亞・嘉莉蘭妮肖像》。

1490 年
造訪帕維亞，見到維特魯威著作《建築十書》。十歲的賈寇摩（小沙萊）成為助手。繪製《維特魯威人》。

1493 年 7 月 16 日
寡母卡特琳娜來訪。

1494 年 6 月 26 日
卡特琳娜在米蘭因罹患瘧疾去世，享

壽五十八歲。李奧納多周到地為母親料理了後事。斯福爾札騎士紀念碑無疾而終。

1495 年
接受領主盧多維柯委託，為米蘭聖母瑪利亞感恩修道院繪製大型壁畫《最後的晚餐》，1497 年底完成。

1496 年
數學家帕契歐利抵達米蘭，成為李奧納多的良師益友。隔年，李奧納多為其《論黃金比例》繪製插圖。

1497 年
在斯福爾札城堡東北塔樓下繪製《桑樹廳》，隔年完成。

1498 年
設計《李奧納多「學院」之結》，隔年，以紙雕形式完成，被譽為「世界第一結」，模仿者眾。

1499 年
創作《聖母子、聖安納與幼兒期的施洗約翰》。12 月，離開米蘭。

1500 年
經曼圖亞、威尼斯返回佛羅倫斯。在曼圖亞為伊莎貝拉‧埃斯特繪製肖像。

1502 年
創作《聖母子與聖安納》。與馬基雅維利結為好友。6 月，成為切薩雷‧波基亞的隨軍工程專家。
繪製科學與藝術的結晶 《伊莫拉地圖》。計算、計畫阿爾諾河改道工程。

1503 年
3 月離開波基亞軍隊，返回佛羅倫斯。10 月，與佛羅倫斯政府簽約繪製大型壁畫《安吉亞里戰役》。年底，奔赴皮奧恩比諾完成沼地抽水工程，隔年回到佛羅倫斯。
為阿爾諾河改道工程做出設計。

1504 年
公證人皮耶羅‧達‧文西去世，沒有留下遺囑，遺產由他四段婚姻的十一名子女平分。為阿爾諾河改道工程做出完整具體的設計、規劃。開始繪製《蒙娜麗莎》、《救世主》。

1506 年
回到米蘭，參與《岩中聖母》第二版的設計與繪製。

1507 年
成為貴族少年梅爾契的養父，辦理法律手續確定梅爾契的繼承人身分。叔父弗朗西斯科去世，留給李奧納多的產業引發爭議，李奧納多的弟弟們興訟，要求「收回」這份遺產。李奧納多返回佛羅倫斯處理。法院判決，李奧納多可以從叔父的遺產中收益，卻不可以遺留給繼承人。

1508 年
返回米蘭，第二版《岩中聖母》最終完成。深入研究解剖學。

1509 年
帕契歐利論述、編譯，李奧納多插圖的《論黃金比例》在威尼斯以義大利文出版，學界震動。

1510 年
受聘擔任帕維亞大學解剖學教職，與托瑞教授結為好友。

1511 年
離開戰爭中的帕維亞，回到瓦帕瑞奧梅爾契大宅，繼續解剖學研究。

1513 年 9 月
前往羅馬，入住梵諦岡觀景樓。

1514 年
開始繪製《施洗約翰》。

1515 年
11 月陪同教皇利奧十世返回佛羅倫斯，為羅倫佐二世設計了宮殿，並制定了更新改善這個城市的計畫。12月，陪同利奧十世前往波隆那，參加了教皇與法王弗蘭西斯一世的會談。年底前返回羅馬。

1516 年 3 月
李奧納多在羅馬的贊助人朱利阿諾·麥迪奇去世。同年底，帶領梅爾契、賈寇摩、巴提斯塔抵達法國，入住昂布瓦斯之克盧斯小城堡，這個城堡在1855 年易名為克洛呂塞城堡。

1517 年
設計香波爾城堡。年底，奔赴羅摩霍頓測量、規劃、設計一個理想的城市。

1518 年
早春，完成羅摩霍頓設計。健康情形下滑。為法王設計了一場歌舞演出。

1519 年 5 月 2 日
於克盧斯小城堡去世，葬於聖佛羅倫斯教堂。在胡格諾戰爭 （Huguenot

wars, 1562–1598）中教堂遭到毀損，李奧納多的骨殖遷葬於昂布瓦斯皇家城堡虞貝赫禮拜堂（Chapel of Saint-Hubert）。《聖母子與聖安納》、《蒙娜麗莎》、《施洗約翰》如願留在昂布瓦斯，最終落腳羅浮宮。梅爾契寫信知會李奧納多同父異母弟弟：「來自文西的李奧納多大師安息主懷，你們現在可以繼承叔父留給大師的遺產。」

1527 年
羅馬時期結識的歷史學家喬維爾（Paolo Giovio, 1483–1552）出版了一本李奧納多小傳，談到李奧納多的解剖學研究以及這位解剖學家希望日後能夠出版解剖學專著的願望。

1532 年
梅爾契整理李奧納多筆記內容，以李奧納多・達・文西的名義出版《論繪畫》。

1651 年
《論繪畫》出版法文本。

1893 年
被白色石膏覆蓋的《桑樹廳》被發現。

1971 年—2016 年
美國紐約大都會博物館使用李奧納多設計的建築字母 M 作為該館標識。

1999 年
美國藝術家根據李奧納多之設計製作成功二十四英尺高的青銅駿馬塑像，運抵米蘭，安置在米蘭賽馬場外，叫做「李奧納多的馬」。

2003 年
美國紐約大都會博物館舉辦盛大特展，展出李奧納多一百七十多幅素描。

2012 年
專家們展開對《桑樹廳》的研究。自 2019 年至今，《桑樹廳》壁畫與李奧納多當年在牆壁底部的設計得到有效修復，世界各地的人們能夠從網路上得知每一天的修復成果。

2019 年
經過十年籌備，巴黎羅浮宮隆重舉辦李奧納多・達・文西特展，紀念李奧納多辭世五百週年。同年，羅馬梵諦岡博物館等重要博物館也舉辦了重要展出與紀念活動。

2022 年

李奧納多 1504 年為家鄉文西設計的水堰、水階梯與水力磨坊仍在運作中。李奧納多設計的巨大直立轉輪自 1633 年起便在羅馬涅區阿爾崁傑洛市（Santarcangelo di Romagna）世界馳名的傳統印染公司 Stamperia Marchi 運轉。李奧納多設計的精巧繞線設備至今仍然在佩魯賈著名毛織品公司 Marta Cucchia 持續使用中。

延伸閱讀

1. *Leonardo—The Complete Drawings* by Johannes Nathan and Frank Zöllner（2021 TASCHEN GmbH, Köln）

2. *Leonardo da Vinci—The 100 Milestones* by Martin Kemp （2019 Sterling, New York）

3. *Leonardo—Discoveries from Verrocchio's Studio* by Laurence Kanter （2018 Yale University Press, New Haven）

4. *Leonardo' Knots* by Caroline Cocciardi（2018 Design and Production Nate Digre LLC, USA）

5. *Leonardo' Notebooks* by Leonardo da Vinci, Edited by H. Anna Sub （2005 Black Dog and Leventhal Publishers, New York）

6. *Painters of Reality—The Legacy of Leonardo and Caravaggio in Lombardy* Edited by Andrea Bayer （2004 The Metropolitan Museum of Art, New York）

7. *Leonardo da Vinci—The Complete Paintings and Drawings* by Frank Zöllner （2003 TASCHEN GmbH, Köln）

8. *Leonardo da Vinci—Master Draftsman* Edited by Carmen C. Bambach （2003 The Metropolitan Museum of Art, New York）

9. *The Library of Great Masters—Leonardo da Vinci* by Bruno Santi（1990 Scala/Riverside, New York）

10. *Leonardo da Vinci* by Jack Wasserman （1984 Harry N. Abrams, Inc. New York）

11. *The Unknown Leonardo* Edited by Ladislao Reti, Designed by Emil M Bührer （1974 McGraw-Hill Book Co. UK）

12. *The World of Leonardo 1452–1519* by Robert Wallace and the Editors of Time-Life Books（1966 Time Inc. New York）

德意志的上帝代言人──杜勒　韓　秀╱著

　　文藝復興不只發生於義大利，它可是全歐洲的盛會！本書將帶您認識與達文西齊名，將文藝復興思想帶回德國發揚光大的偉大藝術家──杜勒。杜勒出生於金匠家庭，十三歲時無師自通，以銀針素描畫出第一幅自畫像，技術堪與達文西、林布蘭並列。杜勒同時還是史上第一位身兼出版家的插畫家，1498年出版《啟示錄》插圖本。從編輯、印刷、裝幀、銷售，杜勒一手包辦，展現了其無人能望其項背的精湛手藝。杜勒前衛的思想與實踐力，讓藝術有了開創性的發展。關於杜勒，還有更多的魅力，趕緊翻開本書，一起探尋他的斜槓人生！

神的兒子──埃爾·格雷考　韓　秀╱著

　　文藝復興時期，眾人紛紛前往義大利尋求藝術發展之際，只有他離開人人嚮往的義大利，轉往西班牙發展，他是來自希臘克里特島的埃爾·格雷考。埃爾·格雷考尊崇自己的信念創作藝術，充滿張力的構圖、細長的人物比例是其最大的特色。他不但喚醒了西班牙的文藝復興，也為後世開闢一條嶄新的道路，著名的藝術家塞尚、畢卡索等人，都是受到他的啟發。全書以歷史文獻為骨幹，淺白生動的文字為血肉，小說式的對白，潛移默化地引領讀者認識這位充滿神祕色彩的藝術家。

巴洛克藝術第一人 ── 卡拉瓦喬　　韓　秀／著

　　卡拉瓦喬是巴洛克藝術的先驅，他崇尚騎士精神，身體裡流著一股英雄血液。然而，這股正義之氣卻使他的一生顛沛流離，流亡成為他無法逃避的宿命。儘管如此，他仍舊沒有被黑暗的命運擊倒。他忠於自己，尊崇自然，以敏銳的觀察力，描繪其筆下的人物。尤其善於利用光線的明暗，襯托出立體的空間感，使畫面充滿戲劇性的效果，為當時的藝術發展點亮一盞明燈，成為後輩藝術家們的楷模。讓我們翻開書頁，跟著韓秀生動的文字，穿越時空，細細咀嚼卡拉瓦喬精彩的一生。

美術鑑賞　　　　　　　　　　　　　　趙惠玲／著

　　美術作品是歷來的藝術家們心血的結晶，可以充分反映各個時代的思想、感情及價值觀。因此，欣賞美術作品是人生中最愉悅而動人的經驗之一。本書期望能藉著深入淺出的文字說明及豐富多元的圖片介紹，從史前藝術到現代藝術、從純粹美術到應用美術、從民俗藝術到科技藝術，逐漸帶領讀者進入藝術的殿堂，暢享藝術的盛宴。

博物館觀眾研究

<div align="right">劉婉珍／著</div>

　　博物館因觀眾而存在，觀眾研究已成為博物館生存發展的必備功課。觀眾研究像一面鏡子，讓博物館工作者看到博物館今昔的身影形體。觀眾研究好似一個秤子，讓我們瞭解博物館所做所為在觀眾心中的印記與份量。《博物館觀眾研究》為華文世界首度針對 此新興學科進行全面性探究的專書，書中包括評量屬性的觀眾研究、非觀眾研究、發展與培力觀眾、觀眾的學習與經驗、觀眾研究的理論基礎、觀眾研究的方法與工具以及博物館觀眾研究的專業發展與實踐等內容。 《博物館觀眾研究》 為所有關心博物館發展的必備參考書籍，書中每一章節皆以實際案例進行討論省思，幫助讀者掌握博物館觀眾研究的內涵與意義。

國家圖書館出版品預行編目資料

矇矓的恆星：李奧納多‧達‧文西／韓秀著.——初
版一刷.——臺北市：三民，2023
　　面；　公分.——（藝術家）

ISBN 978-957-14-7527-1　（平裝）
1. 達文西(Leonardo, da Vinci, 1452-1519)
2. 藝術家 3. 科學家 4. 傳記

909.945　　　　　　　　　　　　111013985

🎨 藝術家

矇矓的恆星──李奧納多‧達‧文西

作　　　者	韓　秀
責任編輯	簡敬容

發 行 人	劉振強
出 版 者	三民書局股份有限公司
地　　　址	臺北市復興北路 386 號 (復北門市)
	臺北市重慶南路一段 61 號 (重南門市)
電　　　話	(02)25006600
網　　　址	三民網路書店 https://www.sanmin.com.tw

出版日期	初版一刷 2023 年 1 月
書籍編號	S782700
I S B N	978-957-14-7527-1

🔆 三民書局